機器人描繪構圖基本技巧

從盒子機器人到原創機器人的完整解析

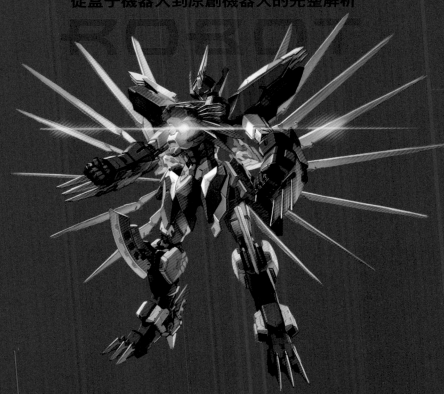

以獅子為主題的機器人

介紹繪師Takayama Toshiaki畫原創機器人之完整過程（參照158頁）

開始在原稿上上色（使用的上色工具是Photoshop）

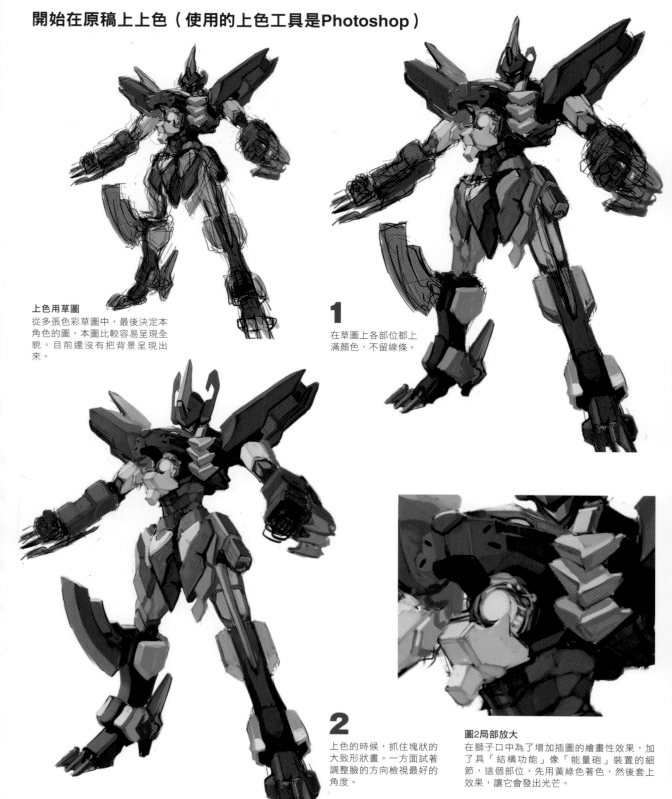

上色用草圖
從多張色彩草圖中，最後決定本角色的圖，本角較容易呈現全貌。目前還沒有把背景呈現出來。

1
在草圖上各部位都上滿顏色，不留線條。

2
上色的時候，抓住塊狀的大致形狀畫。一方面試著調整臉的方向檢視最好的角度。

圖2局部放大
在獅子口中為了增加插圖的繪畫性效果，加了具「結構功能」像「能量砲」裝置的細節，這個部位，先用黃綠色著色，然後套上效果，讓它會發出光芒。

再次重新檢視設計

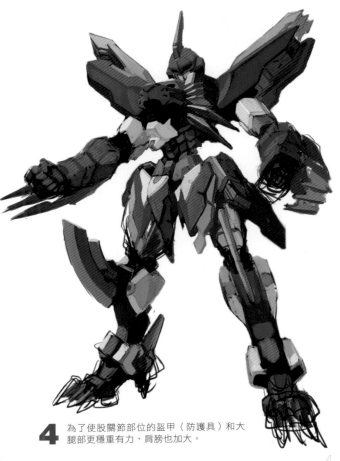

3
繪師Takayama先生聯絡本作者，「可以把細部變得更像插圖繪畫的感覺嗎？」本作者回答他：「插圖繪畫以吸引人的效果為最優先，所以改變一些原來設計時畫的，怎樣改都不要緊，請不必猶疑。」因此Takayama先生就把肩膀和手臂的接合處和爪切開，將它們放大。又把股關節附近和大腿部，以及左腳也都做了調整。

4 為了使股關節部位的盔甲（防護具）和大腿部更穩重有力，肩膀也加大。

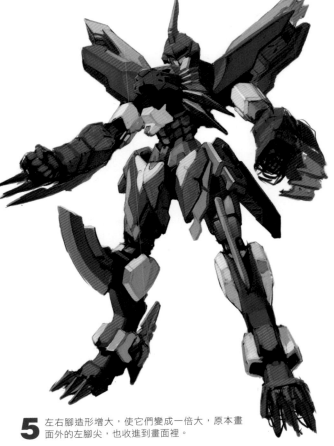

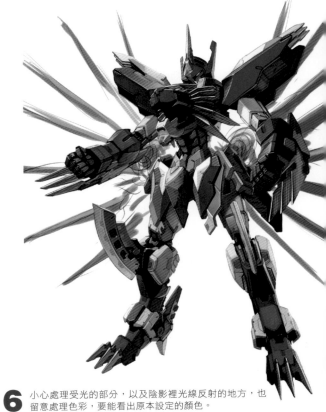

5 左右腳造形增大，使它們變成一倍大，原本畫面外的左腳尖，也收進到畫面裡。

6 小心處理受光的部分，以及陰影裡光線反射的地方，也留意處理色彩，要能看出原本設定的顏色。

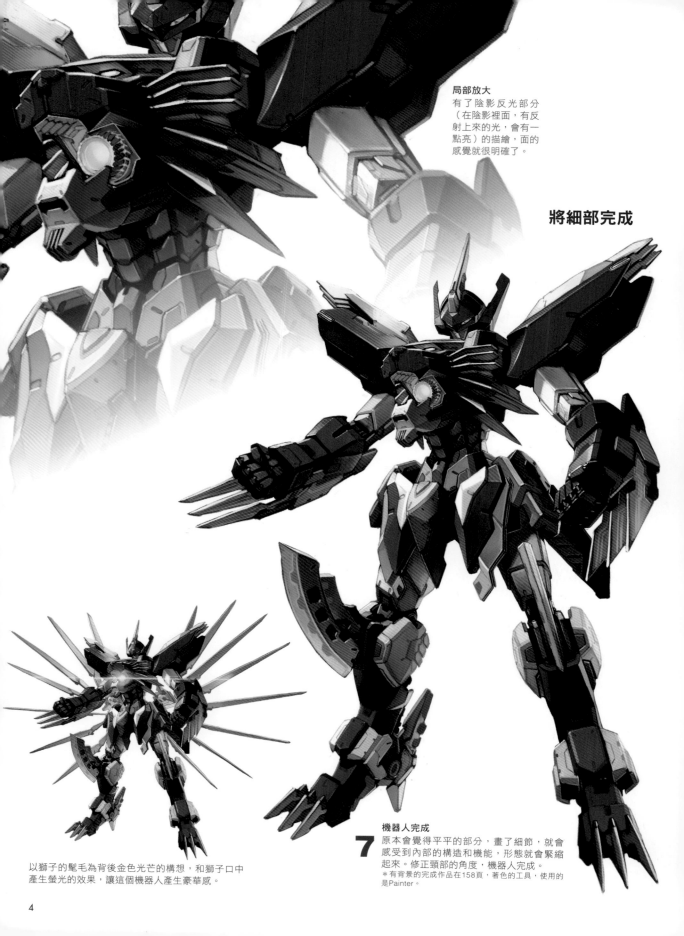

局部放大
有了陰影反光部分
（在陰影裡面，有反
射上來的光，會有一
點亮）的描繪，面的
感覺就很明確了。

將細部完成

機器人完成
7 原本會覺得平平的部分，畫了細節，就會
感受到內部的構造和機能，形態就會緊縮
起來。修正頸部的角度，機器人完成。
＊有背景的完成作品在158頁，著色的工具，使用的
是Painter。

以獅子的鬃毛為背後金色光芒的構想，和獅子口中
產生螢光的效果，讓這個機器人產生豪華感。

以盒子機器人為參考，畫原創機器人

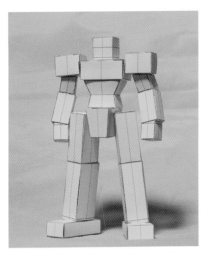

依本書介紹，以紙張做盒子機器人的方法（168-173頁有作法的說明），組合起來後觀察各角度，由比較理想的角度入畫做為基礎，創作自己的原創機器人。

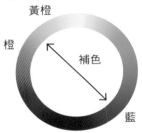

由色相環觀察的意象圖

中彩度高明度的紅 ⟶ 提高明度（加一點白變淺）

純色的紅
沒有混黑或白的紅

降低彩度
（加一點黑，變暗一點）

依照紅色要表現的目的，充分顯現⋯⋯
中彩度高明度的紅和灰色，配在一起是協調的組合。前面第4頁Takayama的作品，使用了接近純色的配色，就給人很強的躍動感，本頁中彩度的紅和灰色組合，給人比較穩定的感覺。

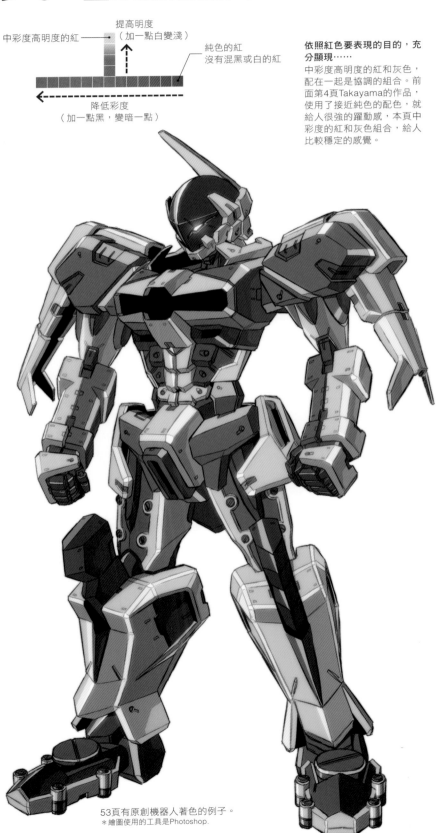

基礎色是藍色，用補色的橙色系當強調的重點色，在胴體和腳部配置黃橙的部位，增強醒目的效果，比較生動。可動的部分，使用灰色，做為安定的基礎效果。

53頁有原創機器人著色的例子。
＊繪圖使用的工具是Photoshop.

5

動態機器人上色……上底色和暗面

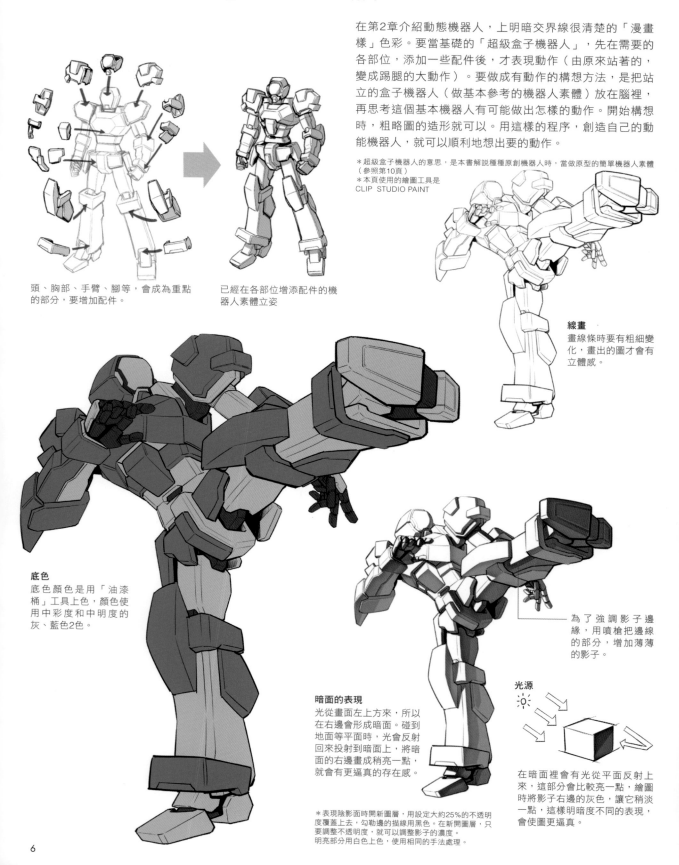

在第2章介紹動態機器人，上明暗交界線很清楚的「漫畫樣」色彩。要當基礎的「超級盒子機器人」，先在需要的各部位，添加一些配件後，才表現動作（由原來站著的，變成踢腿的大動作）。要做成有動作的構想方法，是把站立的盒子機器人（做基本參考的機器人素體）放在腦裡，再思考這個基本機器人有可能做出怎樣的動作。開始構想時，粗略圖的造形就可以。用這樣的程序，創造自己的動能機器人，就可以順利地想出要的動作。

＊超級盒子機器人的意思，是本書解說種種原創機器人時，當做原型的簡單機器人素體（參照第10頁）
＊本頁使用的繪圖工具是 CLIP STUDIO PAINT

頭、胸部、手臂、腳等，會成為重點的部分，要增加配件。

已經在各部位增添配件的機器人素體立姿

線畫
畫線條時要有粗細變化，畫出的圖才會有立體感。

底色
底色顏色是用「油漆桶」工具上色，顏色使用中彩度和中明度的灰、藍色2色。

為了強調影子邊緣，用噴槍把邊線的部分，增加薄薄的影子。

暗面的表現
光從畫面左上方來，所以在右邊會形成暗面。碰到地面等平面時，光會反射回來投射到暗面上，將暗面的右邊畫成稍亮一點，就會有更逼真的存在感。

光源
在暗面裡會有光從平面反射上來，這部分會比較亮一點，繪圖時將影子右邊的灰色，讓它稍淡一點，這樣明暗度不同的表現，會使圖更逼真。

＊表現陰影面時開新圖層，用設定大約25%的不透明度覆蓋上去，勾勒邊的描線用黑色。在新開圖層，只要調整不透明度，就可以調整影子的濃度。明亮部分用白色上色，使用相同的手法處理。

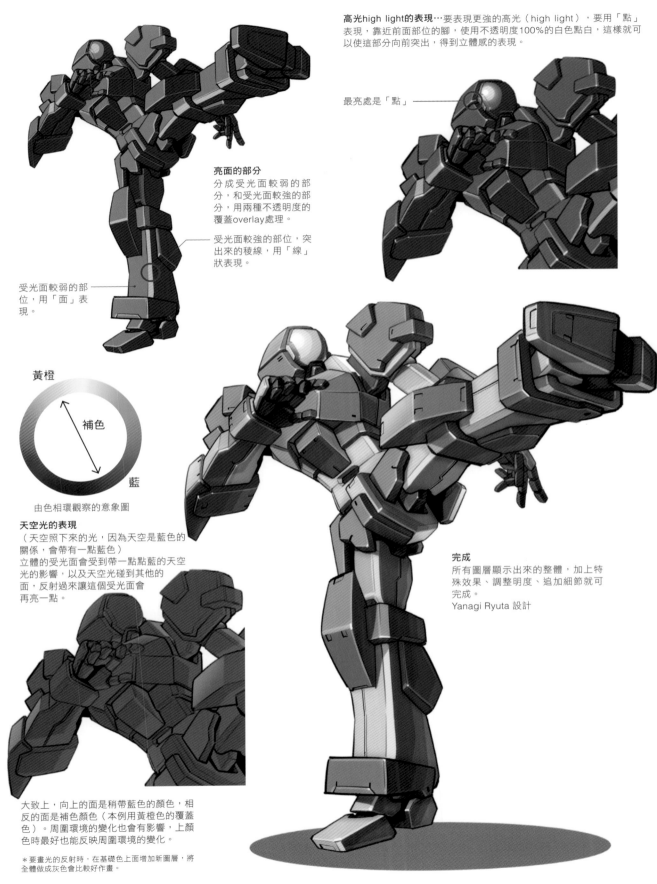

高光high light的表現…要表現更強的高光（high light），要用「點」表現，靠近前面部位的腳，使用不透明度100%的白色點白，這樣就可以使這部分向前突出，得到立體感的表現。

最亮處是「點」

亮面的部分
分成受光面較弱的部分，和受光面較強的部分，用兩種不透明度的覆蓋overlay處理。

受光面較強的部位，突出來的稜線，用「線」狀表現。

受光面較弱的部位，用「面」表現。

黃橙

補色

藍

由色相環觀察的意象圖

天空光的表現
（天空照下來的光，因為天空是藍色的關係，會帶有一點藍色）
立體的受光面會受到帶一點點藍的天空光的影響，以及天空光碰到其他的面，反射過來讓這個受光面會再亮一點。

完成
所有圖層顯示出來的整體，加上特殊效果、調整明度、追加細節就可完成。
Yanagi Ryuta 設計

大致上，向上的面是稍帶藍色的顏色，相反的面是補色顏色（本例用黃橙色的覆蓋色）。周圍環境的變化也會有影響，上顏色時最好也能反映周圍環境的變化。

＊要畫光的反射時，在基礎色上面增加新圖層，將全體做成灰色會比較好作畫。

「主題式機器人」上色法

從第3章「有機能的機器人設計」中，選2種類型的機器人，以類似第6頁的上色方法，整體使用灰、藍色的色調做為基礎色，然後再加上提高效果的顏色。

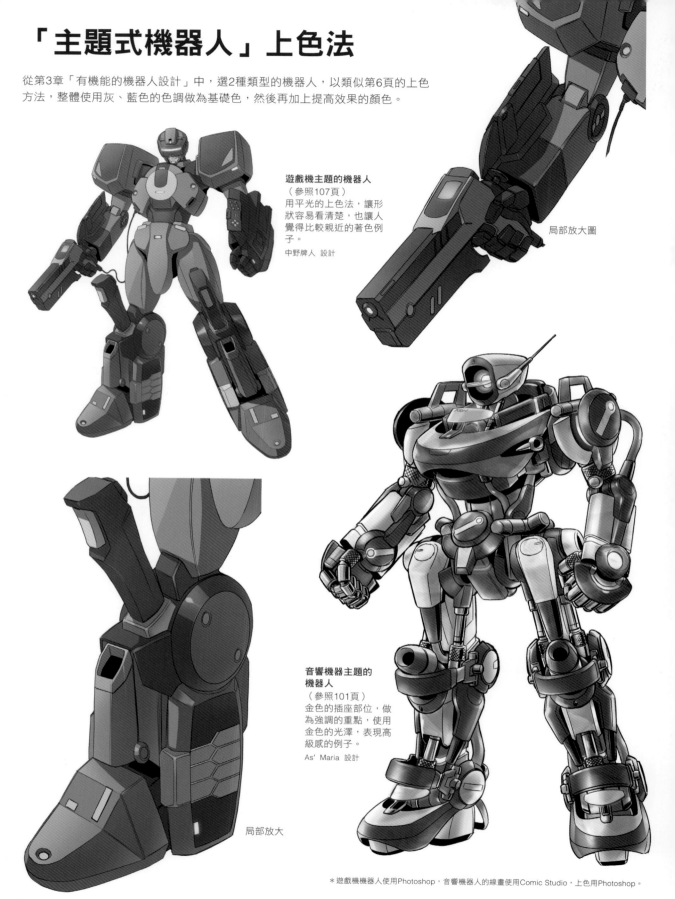

遊戲機主題的機器人
（參照107頁）
用平光的上色法，讓形狀容易看清楚，也讓人覺得比較親近的著色例子。
中野牌人 設計

局部放大圖

音響機器主題的機器人
（參照101頁）
金色的插座部位，做為強調的重點，使用金色的光澤，表現高級感的例子。
As' Maria 設計

局部放大

＊遊戲機機器人使用Photoshop，音響機器人的線畫使用Comic Studio，上色用Photoshop。

前言
會畫盒子，
就會畫機器人！

作者倉持恐龍是位玩具設計師。玩具是小孩子最早接觸的立體物，所以不僅要在乎企劃是否完整，辨識度高不高，安全性如何等，必須很細心注意的地方很多。這裡面也包括倉持先生設計的變形機器人，是一個很優秀的人形機器人模型。

本書像是一本裝滿了教人快樂畫機器人的秘笈，像是玩具箱一樣的技法書。從四角盒子畫機器人的方法很多人都知道，但是為了更容易瞭解，本書特別開發了用紙張手工製作模型的方法，避免只靠想像的困難。組合成盒子機器人的模型後，用立體實際觀察，加上想像各種姿態，可以表現的內容就更豐富了。

如果沒有真正動手做成立體盒子模型，用參考書上的「相片」描繪也可以。想要快速動手作畫的人，可以用書上某主題機器人「設定畫」建議的角度做參考，發展自己的畫也可以。

通常想要畫機器人，從既有的卡通模仿很普遍，但是本書由15位機器人繪師，用平日身邊的用品，或心裡喜愛的東西，引出它們機能有關的造形、提案和示範，怎樣創作原創性機器人的方法，把有機能的造形引用進去，就更能使作品增加機械性的性格。

本書是由日常一直追求玩具機能，及追求酷炫好看造形的繪師們的設計觀點，歸納了畫機器人的基本方法，詳細收錄在書裡，可以一邊讀一邊練習，必定可以踏實地讓你提高繪圖的能力。當然，也非常期望你可以畫出僅屬於你自己的機器人！

編輯 角丸圓

畫機器人的 **4** 步驟

各位,用盒子組合的「盒子機器人」,是畫機器人時基本中的基本。
由盒子機器人再把人形的要素加上去,就可以畫出原創機器人的設計。
現在將這個過程,用4個繪圖表現及容易瞭解的步驟說明。

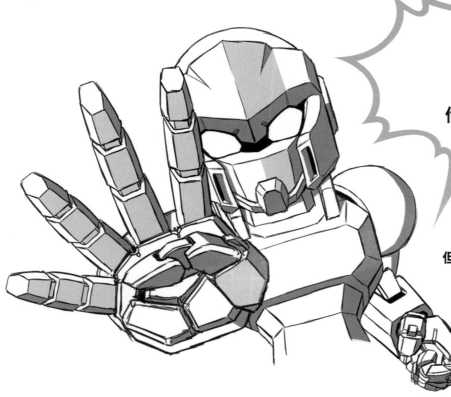

為了想畫
機器人的各位,
這裡準備了
作畫4步驟。

推薦給想進步,
但是又不知道怎麼做
才好的讀者們!

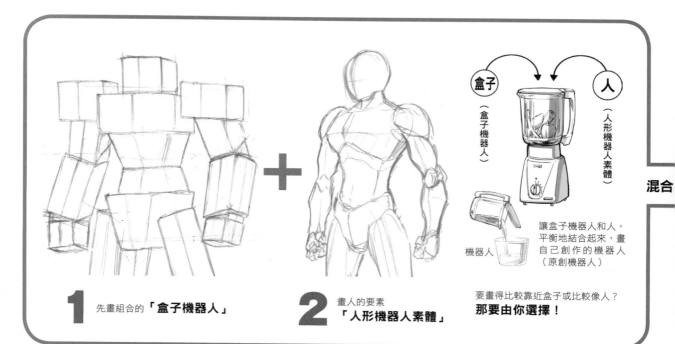

1 先畫組合的「**盒子機器人**」

2 畫人的要素「**人形機器人素體**」

盒子 (盒子機器人)

人 (人形機器人素體)

機器人

讓盒子機器人和人,
平衡地結合起來,畫
自己創作的機器人
(原創機器人)

混合

要畫得比較靠近盒子或比較像人?
那要由你選擇!

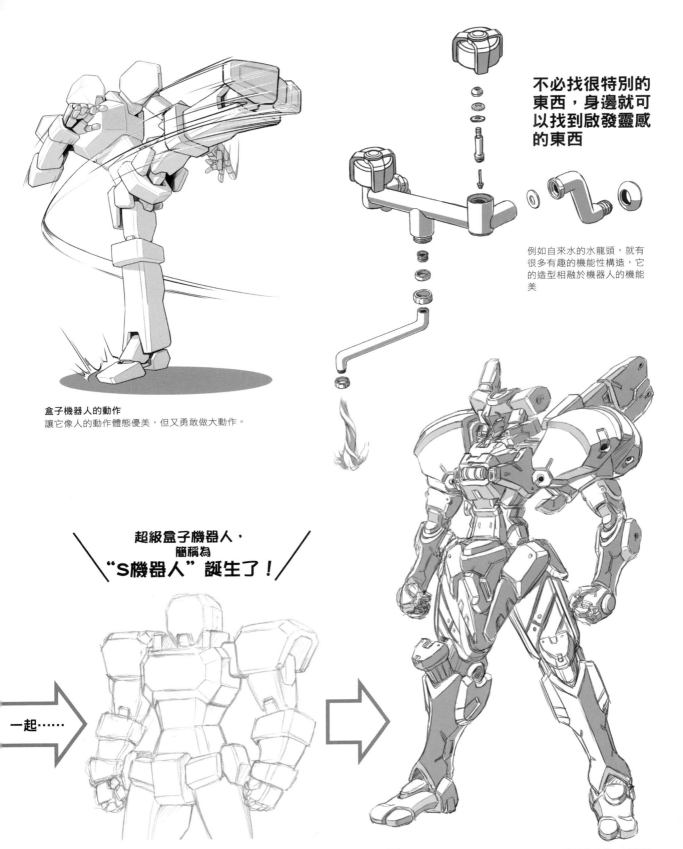

不必找很特別的
東西，身邊就可
以找到啟發靈感
的東西

例如自來水的水龍頭，就有
很多有趣的機能性構造，它
的造型相融於機器人的機能
美

盒子機器人的動作
讓它像人的動作體態優美，但又勇敢做大動作。

超級盒子機器人，
簡稱為
"S機器人" 誕生了！

一起……

3 「盒子機器人」和「人形機器人」適當混合而成的「**超級盒子機器人**」，簡稱為（S機器人）

4 在S機器人上，加上許多機能部分，就創作了「原創機器人」（意思就是新創造出來的機器人）。鼓勵讀者各位，創造屬於你的原創機器人！機能的靈感可從身邊日常用品、喜愛的東西都可以找得到。

11

目錄

TENTS

第 **4** 章

畫原創機器人 —— 111

俯看盒子機器人所拍的構圖相片。

看盒子機器人相片
畫的圖。本書70頁
有收錄相片，可用
相片畫素描。
請注意每個盒子中
央都有畫一條線，
本書後面（168～
173頁）有説明，
中央畫線對掌握立
體感很有幫助。

使用上的提醒

●本書特別獨創可以做素描底圖參考的「盒子機器
人」製作用的展開圖，和組合説明圖，收錄在168～
173頁。請拷貝書上的展開圖剪下來，依照步驟的説
明把它組合起來。還有可以由Hoppy Japan的
Manga技法網站下載展開圖來使用。
http://hobbyjapan.co.jp/manga_gihou/item/607/

●本書收錄的盒子機器人和超級盒子機器人可以多
加練習描繪。描繪的圖，加以變形變成你的原創機
器人也可以。描繪放在網站上或投稿到同好人的出
版物也可以。但是已經有姿態造形的機器人，都屬
於繪師們的著作權，所以請不要描繪他們的作品。
盒子機器人展開圖和組合説明圖的著作權屬本書作
者所有，所以不可以二次加工、散佈出去或販賣。

●本書收錄的機器人都是想像的作品，和工學方法
製作的機器人機能或結構不見得一樣，所以有些説
明不一定具科學性。

第1章

利用盒子機器人
畫酷炫的站立造形
機器人

盒子機器人有這樣的用途

觀察本書獨創的「盒子機器人」，你就漸漸會畫立體機器人。因為機器人各部位有各種方向，沒有參考不太容易自己畫出來，一方面對應盒子和人體各部位，記得它們的位置和名稱，會對畫機器人的你有所幫助。

身軀胴體的部位

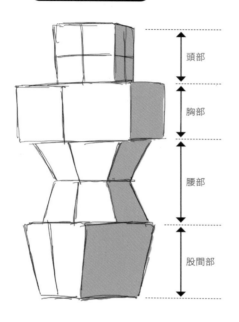

頭部

胸部

腰部

股間部

盒子機器人的各部位都和人體相對應

手臂的各部分

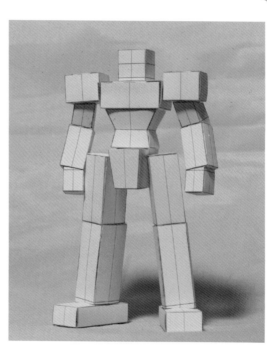

肩部

上手臂

手臂

前臂

手掌

手工做的盒子機器人，決定「設定畫」姿態參考用的立姿。
描繪這張相片，畫站著的機器人立姿做練習用也是可以。

腳的各部位

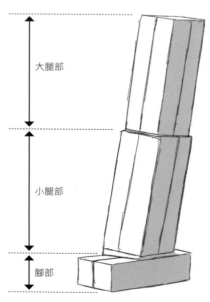

大腿部

小腿部

腳部

畫中心線，可以提升設計力！

把建構機器人紙盒的各部位，用紅筆畫中心線，會更容易把握立體感，可以了解對展開圖的那裡是正面，那裡是側面，那些面會有上下關係，對立體的認識會更強，設計力也會提高。

盒子機器人加上更多人體的要素

要讓盒子機器人更有魅力,需要多加一些人的要素,只堆疊盒子,會顯得沒有個性。

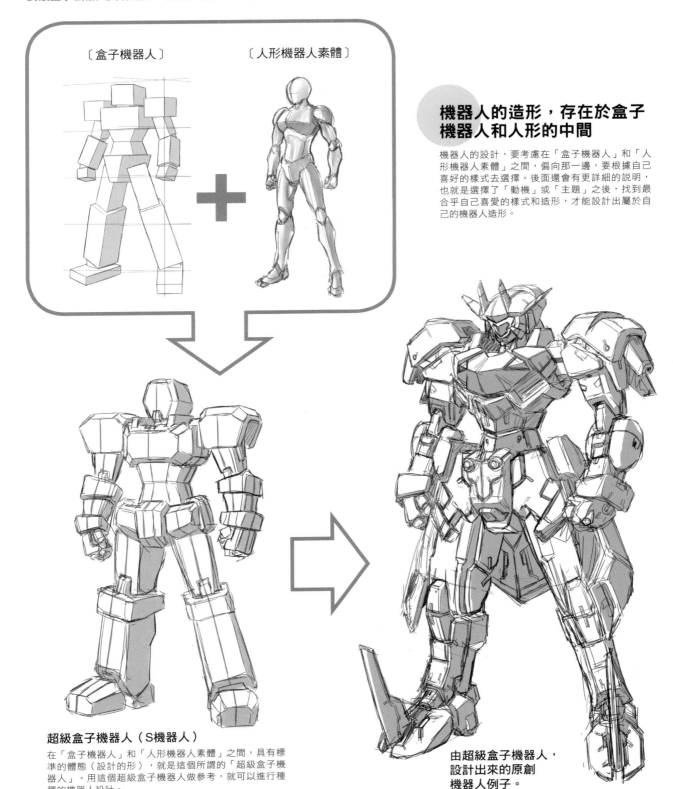

〔盒子機器人〕　　〔人形機器人素體〕

機器人的造形,存在於盒子機器人和人形的中間

機器人的設計,要考慮在「盒子機器人」和「人形機器人素體」之間,偏向那一邊,要根據自己喜好的樣式去選擇。後面還會有更詳細的說明,也就是選擇了「動機」或「主題」之後,找到最合乎自己喜愛的樣式和造形,才能設計出屬於自己的機器人造形。

超級盒子機器人(S機器人)

在「盒子機器人」和「人形機器人素體」之間,具有標準的體態(設計的形),就是這個所謂的「超級盒子機器人」。用這個超級盒子機器人做參考,就可以進行種種的機器人設計。

由超級盒子機器人,設計出來的原創機器人例子。

17

人體和機器人體形平衡的差異

機器人的設計是自由的,所以跟人形機器人相差很大的也有。不是在假想的世界中,現實的世界也有機器人,產業用只有「手臂」可以動的也叫robot(機器人),也有全自動的「打掃機器人」。最近,會跟人對話的機器人也出現了。
本書教你設計具有人體體型的機器人,考量體型各部位配置,對應人形的部位得到平衡感。

以形成機器人造形及「人的身體」做基礎,思考你要設計的機器人角色

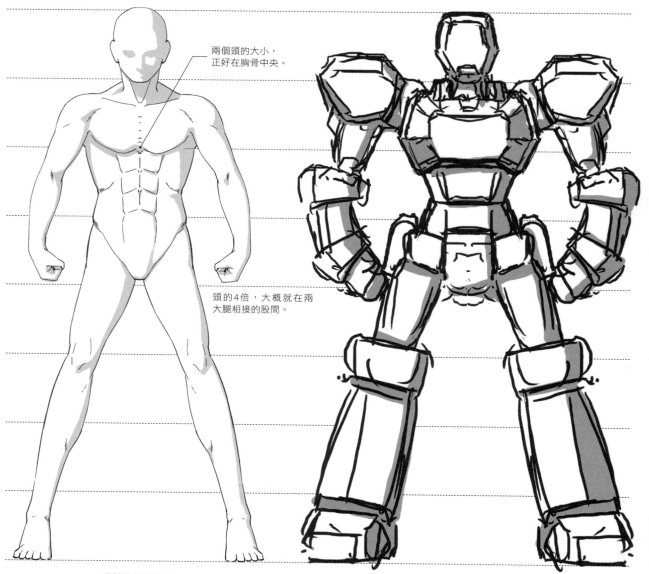

兩個頭的大小,
正好在胸骨中央。

頭的4倍,大概就在兩大腿相接的股間。

理想的人體例子

超級盒子機器人(S機器人)的粗略圖。

什麼才是平衡的機器人體形！？

這裡要提醒的是，如果太追求像真正的人體就變成沒有機器人的個性，而變成像人的個性。但是離開人的造形太遠，也會變成沒有親近感。

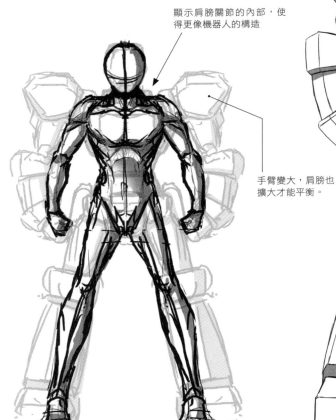

顯示肩膀關節的內部，使得更像機器人的構造

手臂變大，肩膀也擴大才能平衡。

超級盒子機器人的立姿。
手臂和肩膀變大，所以腿也要變大。

將人和超級盒子機器人重疊看看…

製作穩重體形的「超級盒子機器人，以人體為基礎，首先為了表現強大的力量感，所以把手臂變大。因此肩膀也要加寬加大，這樣的改變可以讓人看到不一樣的魁梧感。

另外也可以改變為輕盈瘦身的，或身材比較矮的，讓造形合乎想要設計的個性、和要擔任的角色表現。但是要注意，不要變化太大到脫離人的感覺太遠。

要注意不要跟人體造形脫離太遠，以這樣的原則加上適當變形，就能將要創作的機器人角色，反映在機器人體形上。

畫機器人的各部位

胴體部位的畫法

分解人體的部位加以變形，變形的用意是要誇大該部位的功能，讓它更像機器人的力道。改變身體比例的平衡感，設計就會有變化，所以動手時，要一邊想著希望變成怎樣的感覺。

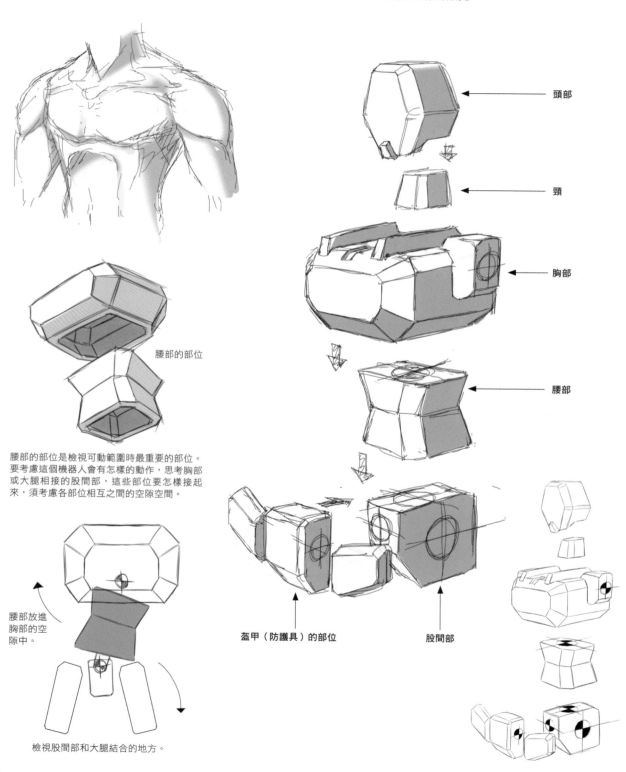

頭部

頸

胸部

腰部

腰部的部位

腰部的部位是檢視可動範圍時最重要的部位。要考慮這個機器人會有怎樣的動作，思考胸部或大腿相接的股間部，這些部位要怎樣接起來，須考慮各部位相互之間的空隙空間。

盔甲（防護具）的部位

股間部

腰部放進胸部的空隙中。

檢視股間部和大腿結合的地方。

人形的樣式

如果把股間左右的寬度，改變得窄一些，手臂接點（肩膀）的連接就比較容易調整，使這個機器人的造形更接近人體的樣子。

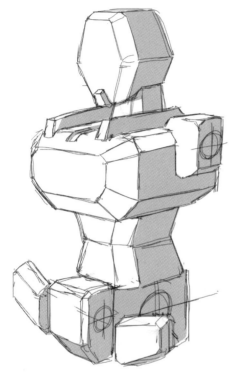

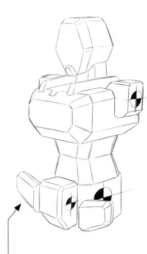

股關節和腰部位的中間，會產生空隙，需要有盔甲的防護具把它遮住。

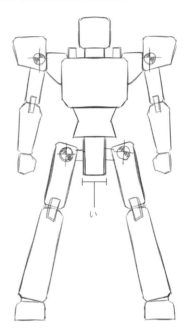

脫離人形的樣式

如果股關節大，肩膀就要變大，手臂接出來的位置，就會在肩膀外面，整體的造形就會變成橫寬的形狀。

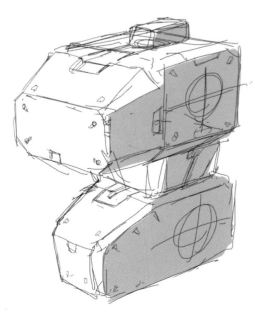

手臂由肩膀盔甲（防護具）伸出來。

如果希望更顯示出結合得堅固魁梧的設計，把腰部變短（人體變粗短）就可以。

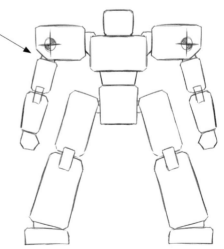

手臂的畫法

通常「機器人」給人的印象，大都是魁梧無生命的，比較沒有感情成分，因為有機械配件和盔甲的裝置，看起來總是方方的造形，難免有生硬的感覺。本書希望接近人體感覺的機器人，部位配件就需要有柔軟性的感覺。

「僵硬的直線」，不會感到柔軟性的手臂例子

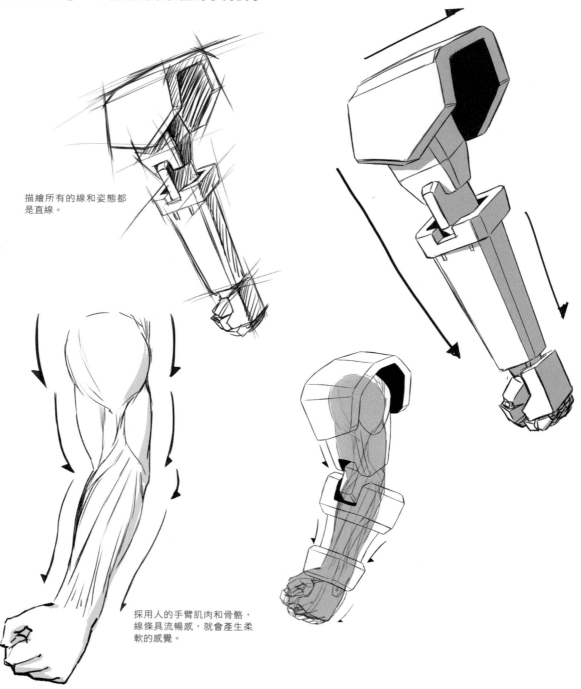

描繪所有的線和姿態都是直線。

採用人的手臂肌肉和骨骼，線條具流暢感，就會產生柔軟的感覺。

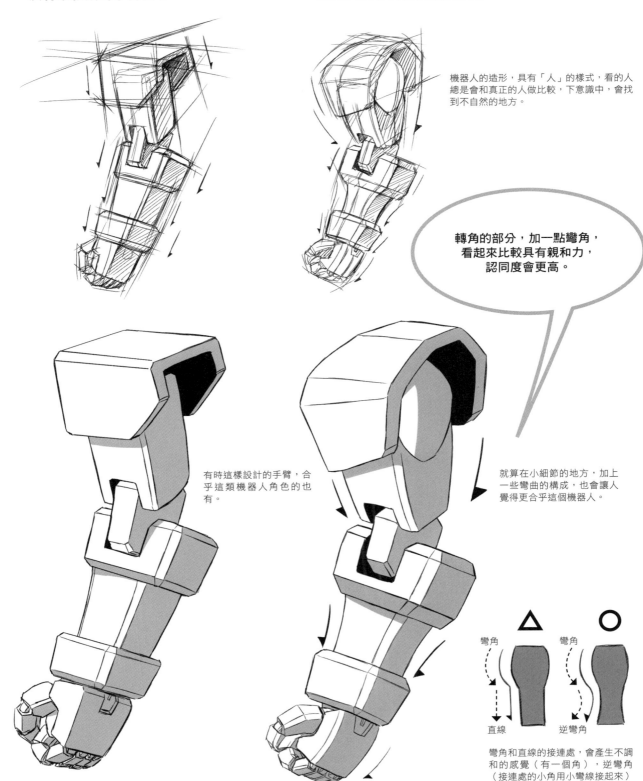

沒有柔軟感的手臂例子

採用人的手臂肌肉線條例子

機器人的造形，具有「人」的樣式，看的人總是會和真正的人做比較，下意識中，會找到不自然的地方。

轉角的部分，加一點彎角，看起來比較具有親和力，認同度會更高。

有時這樣設計的手臂，合乎這類機器人角色的也有。

就算在小細節的地方，加上一些彎曲的構成，也會讓人覺得更合乎這個機器人。

彎角
直線
彎角
逆彎角

彎角和直線的接連處，會產生不調和的感覺（有一個角），逆彎角（接連處的小角用小彎線接起來）會順暢些。

23

腳的畫法

以兩隻腳站立是人形機器人的基本姿態，在這裡也需要考慮用「人」的線條，才能讓它站得好看。

「僵硬的直線」，不會感到柔軟性的腳例子

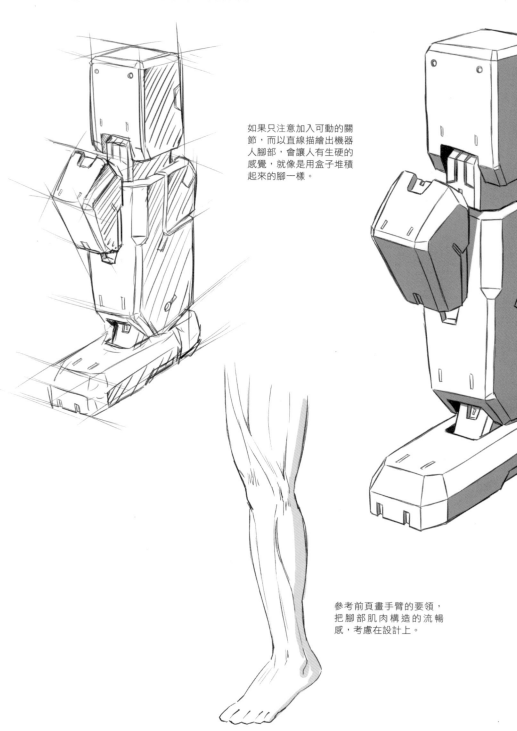

如果只注意加入可動的關節，而以直線描繪出機器人腳部，會讓人有生硬的感覺，就像是用盒子堆積起來的腳一樣。

參考前頁畫手臂的要領，把腳部肌肉構造的流暢感，考慮在設計上。

採用人類腳部肌肉線條例子

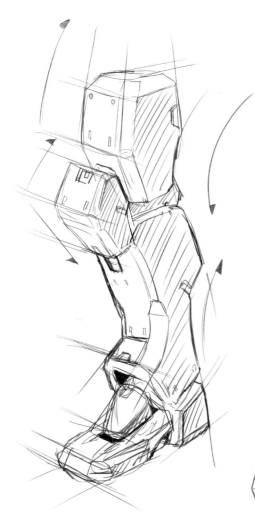

側面的造形

採用人類腳部肌肉隆起的曲線
與肌肉拉伸的感覺，即可描繪
出具有均衡感的形狀。

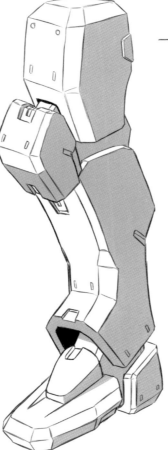

如果腳的設計，沒有好好站穩
在地面，那麼要做什麼動作的
姿態都不可能，畫的時候，要
注意腳尖和腳根都有平平著
地，才有站穩的感覺。

△ ○

類似畫手臂時一樣，彎角和直線相接
處，有逆彎角的處理，加一點小彎的
曲線，讓線條連接更具流暢感。

畫機器人的全身

扮演某種角色,擔任主角的機器人越來越普遍,也常會被做成商品銷售。像這樣設計的產品,被運用在媒體上,出現在漫畫或動畫的機器人不計其數。在造形以及細部設計,都要有自己的造形和個性的獨特表現,才能讓人印象深刻,不會和其他的機器人混淆。設計的繪圖一方面是設計圖,但也要做有個性的創造。繪製設計圖時,懂得2點透視畫法會有幫助,這樣對創造機器人角色,更容易深入了解認識。要描繪巨大的東西時,由下面看上去,或由高處看下來,要使用的是3點透視法。

2 點透視的特微是,可以更容易瞭解要畫的機器人

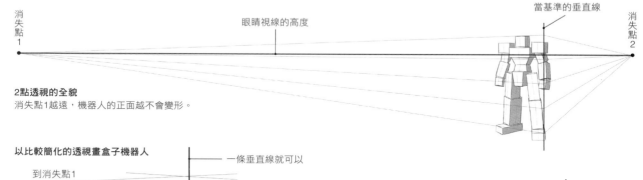

消失點1　　眼睛視線的高度　　當基準的垂直線　　消失點2

2點透視的全貌
消失點1越遠,機器人的正面越不會變形。

以比較簡化的透視畫盒子機器人

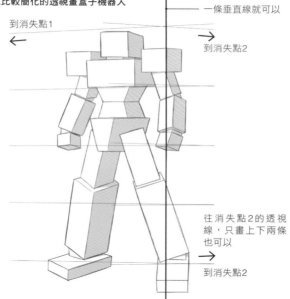

一條垂直線就可以

到消失點1

到消失點2

往消失點2的透視線,只畫上下兩條也可以

到消失點2

以更容易的簡化透視線試試看……
不要求嚴格的透視圖法

設定比「2點透視法」的消失點1更遠,用幾乎平行的透視線畫的方法,畫正面的形狀,叫做「簡化透視畫法」。只有一點傾斜的透視線(補助線),往消失點1的方向,畫5條線。這5條線,當做大概表示頭部、胸部、股間部、膝蓋、腳踝的5個位置。往消失點2方向的透視線,依必要可以畫上下兩條。為了讓機器人的設計容易看得懂,這裡用2點透視法,不像嚴密的製圖,所以這樣就可以。這樣全體的造形已經可以避免歪斜,又容易看懂的繪圖。本書主要都用「簡化透視畫法」畫機器人。

簡化透視所畫的超級盒子機器人

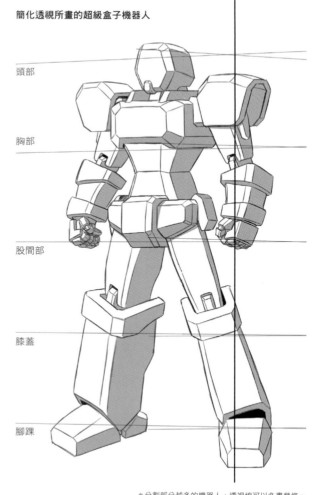

頭部

胸部

股間部

膝蓋

腳踝

＊分割部分越多的機器人,透視線可以多畫幾條。

3點透視的特徵，
可表現巨大感

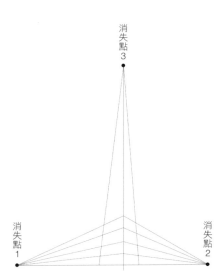

3點透視畫出來的感覺…
往上看的情形，設定一個往上的消失點，表現高的感覺。

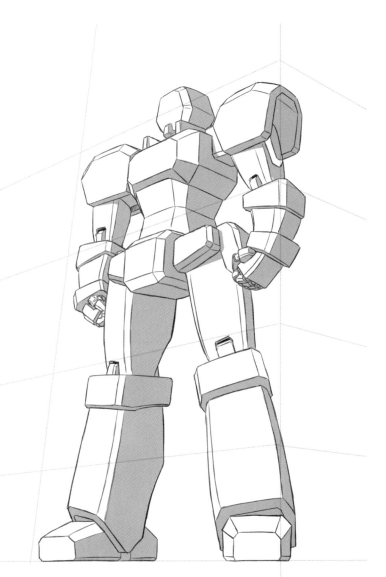

以3點透視畫的超級盒子機器人

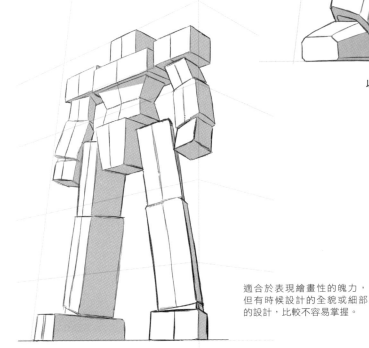

3點透視法可以表現巨大感

適合於表現繪畫性的魄力，
但有時候設計的全貌或細部
的設計，比較不容易掌握。

用3點透視法畫機器人需注意的地方

3點透視可以表現出讓看的人感受到巨大感的好處，但是一張設計圖裡，可以容納的訊息總會受限，立體看起來多少會有些變形，因此臉部面的大小或形狀，會產生錯覺，畫的時候要想辦法補救。

畫頭部時需注意的重點⋯看不見的部分，設法「讓人看得見」

由下面「看上去」的畫法，如依照透視線，機器人重要的臉部只能看到一點，因此要想辦法補救。

不好的例子⋯

以正確的透視線畫的時候，例如站在地上，40公尺高的高樓，屋頂的植栽不容易看見，相同的道理，機器人的頭部會有很多的部分看不見。

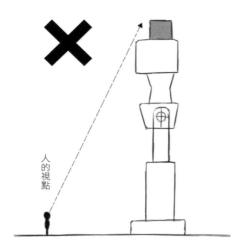

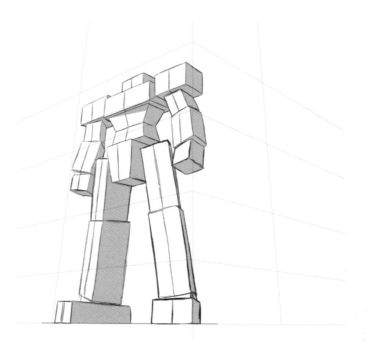

好的例子

由這張側面圖可以看到，把頭部移到前面一些，然後畫3點透視的透視線，臉就可以看得更多，可以產生效果較佳的圖。雖然說起來好像是「作假」，但是把它運用得好，反而可以得到好效果，聰明地運用這樣的方法是應該的。

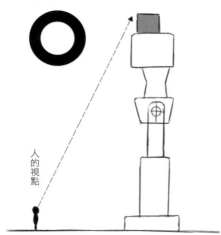

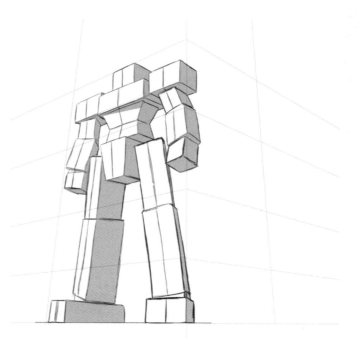

畫後面手臂需注意的重點…在後面看不見的部分「依看到的情形畫」

畫設計畫時，下意識地常會很想把看不見的部分也畫出來，但是要把實際上有被遮住的手臂畫出來，就想要把手臂連肩膀都往前移動，這樣會產生不自然的感覺。

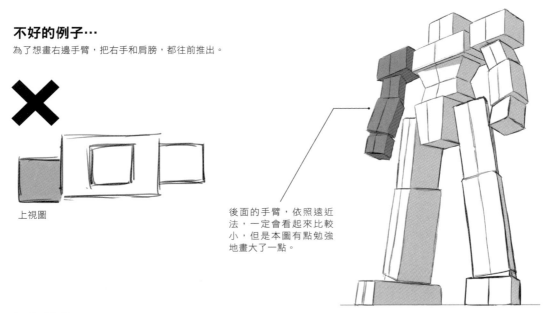

不好的例子…
為了想畫右邊手臂，把右手和肩膀，都往前推出。

上視圖

後面的手臂，依照遠近法，一定會看起來比較小，但是本圖有點勉強地畫大了一點。

好的例子…
被身體遮住一部份的後面手臂，要畫得比左手稍微小一點。

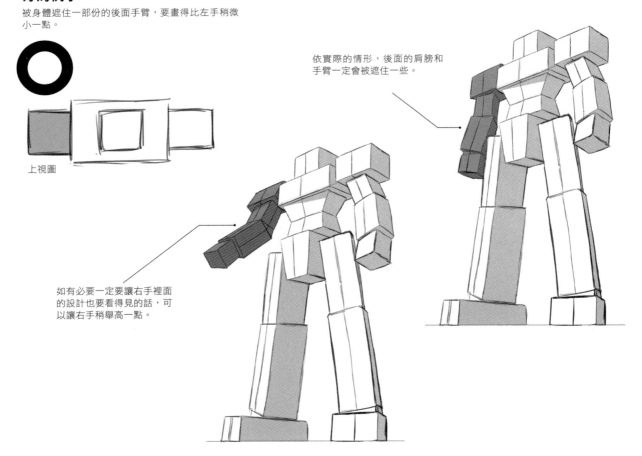

○

上視圖

依實際的情形，後面的肩膀和手臂一定會被遮住一些。

如有必要一定要讓右手裡面的設計也要看得見的話，可以讓右手稍舉高一點。

畫盒子機器人的全身

好好觀察盒子集合體的「盒子機器人」，然後就動手來畫吧！觀察盒子機器人畫素描，可以練習由各種角度描繪盒子，立體的表現力會增強。在完全用想像畫之前，可以做為暖身，是非常適合的方法。為了要畫各種機器人，這個八頭身的立姿可以當做基準型。

用紙張做成的立體盒子機器人

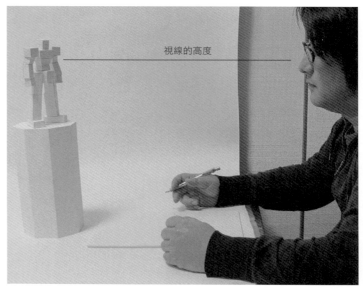

這次用簡易的2點透視法畫，視線點設定在胸部的高度，左腳面向前，做為「設定畫」的角度。

練習畫直線…

畫盒子機器人時，透視須要有補助線，但是畫補助線之前，先做預備練習試一試，首先輕鬆不要用力，以放鬆的態度，由肩膀帶動手臂的大動作，畫出直線和橫線，盡量保持線和線的間隔均衡，把整張紙畫滿。

以簡易透視法設定空間

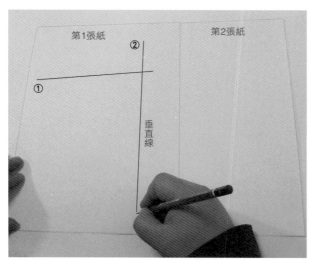

最先在①胸部高度的地方畫線，在肩膀開始會看見的地方畫垂直線，不要用尺，用徒手畫。

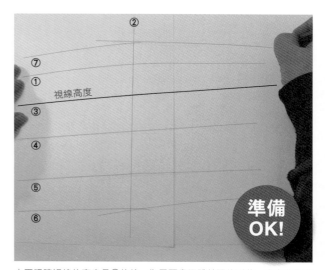

水平眼睛視線的高度是③的線。為了要畫胴體前面的形狀，畫出非常和緩角度的透視線④～⑦，畫到畫面左側。畫面右側的透視線一直跑到紙張外面，為了能確認，所以再接一張紙，把線條繼續拉出去，這是側面的指引線。

從胴體的部分開始畫

1 由胸部的正面畫。

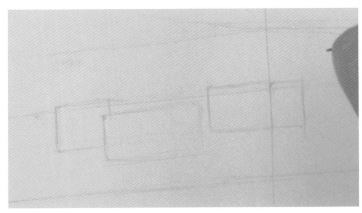

2 接著畫肩膀部分的前面和側面,和胸部比較,確認位置和厚度。

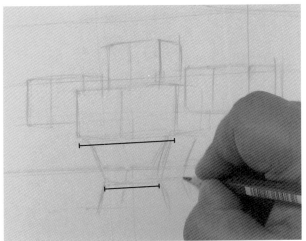

3 畫好頭部再畫腰部的形狀。要注意上邊和下邊的梯形比例。

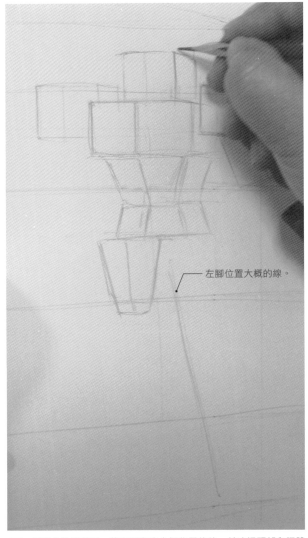

左腳位置大概的線。

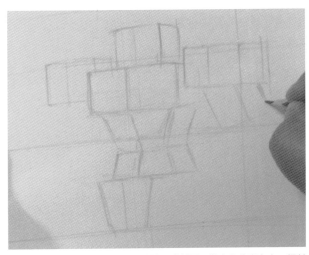

4 接著畫前手臂。要一邊看著前面或側面,觀察向什麼方向、傾斜多少。

5 胴體大致畫好了。找左腳角度大概位置的線,並確認頭部和胴體的側面。

繼續畫前面的手臂和腳

給胴體加上手臂和腳。各部位之間的位置關係很重要。

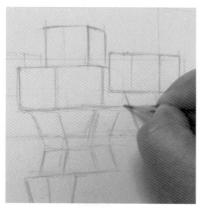

6 檢查胸部和腰部的側面,畫腋下空間。

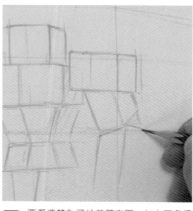

7 要看清楚為了給前臂空間,加上三角手肘關節的方向。

8 如果會有點不清楚立體向那個方向,就畫剖面圖來確認。

9 再確認只能看見一些正面的左大腿部,膝蓋的位置和角度。

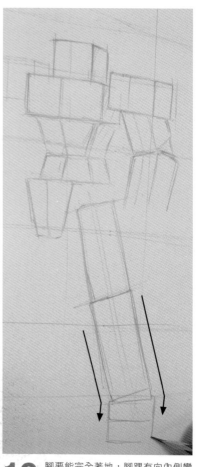

10 腳要能完全著地,腳跟有向內側彎曲,左腳的腳尖大致畫成水平的樣子。

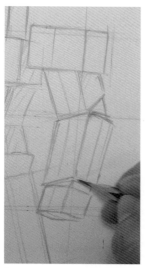

11 再畫前面的左前手臂,要觀察手腕和手的角度。

12 因為右手臂在胴體的後面,以重疊的部分和空隙表現距離感。

13 因為在後面,所以要注意避免比股間部更突出到前面。

14 畫出手正確的方向。

15 跟前面的左手比較，發現感覺不對，只好把右手先擦掉，持續同一個地方繼續畫也不可能畫好，所以先畫別的地方。

16 畫比右手稍前面的右腳。

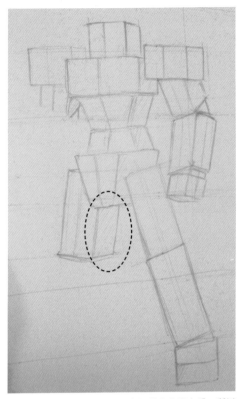

17 大腿部的厚度，很容易就會畫得太扁，所以再修正。

18 一邊注意腳踝的傾斜，畫盒子造形的腳。

19 後面的造形，用腳根的位置比較後做決定。

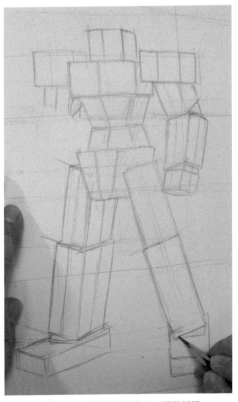

20 檢查腳底有沒有好好著地，調整腳踝。

將後面和前面做比較，完成

21 再挑戰右手傾斜的部分。

22 注意右手和左手的差別。

23 注意檢查右膝蓋的角度。

24 修正後面之後，前面的形狀也再確認，逐漸接近完成。

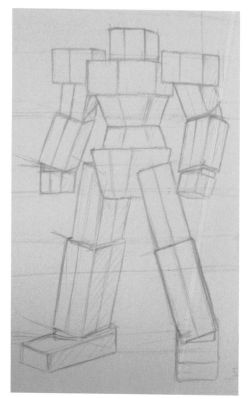

25 觀察全部的畫面，發現後面右手的形狀還不太自然！

26 畫盒子下面的面，不要隨便就帶過，要注意畫「自然輕輕彎曲的手臂」的樣子。

27 繼續構圖，後面和前面交替著，觀察檢視有沒有正確。注意各個立體（盒子的形狀）邊緣部分，檢查有沒有大致合乎透視的遠近法，所花的時間約10分鐘。

完成

28 完成盒子機器人了。為了讓立體感更容易瞭解，在側面輕輕加了陰影的斜線。仔細觀察形狀，是培養能修正素描能力的要點。這張圖的示範也是會有發現不完美就要反覆修正的過程。這種鍛鍊的經驗值與觀察的訓練會讓素描踏踏實地進步。

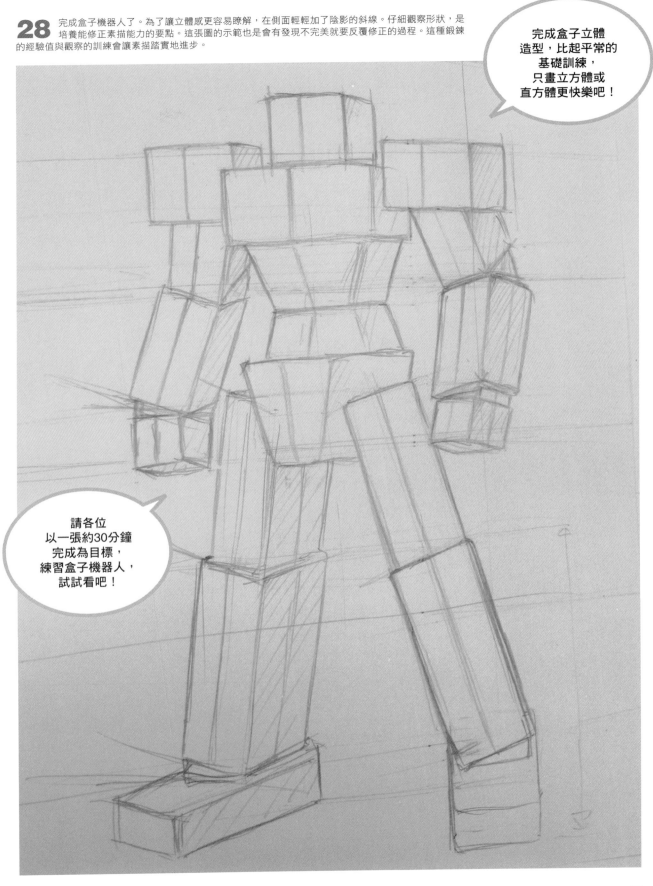

完成盒子立體
造型，比起平常的
基礎訓練，
只畫立方體或
直方體更快樂吧！

請各位
以一張約30分鐘
完成為目標，
練習盒子機器人，
試試看吧！

畫人形機器人素體

把盒子機器人的圖蓋在下面，畫大致相同體形的人形機器人素體。

1 畫頭部，盒子機器人沒有脖子，由頭到肩膀的部分，畫的時候，要放進人的要素。

2 人形好看的肌肉線條，以及頭部和肩膀相接的位置，要做一點修正。

3 有厚度的胸部和縮緊的腰，和盒子機器人的設計相通。

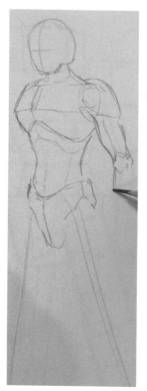

4 胴體的部分大致畫好了，就決定腳的方向，然後畫手臂的部分。

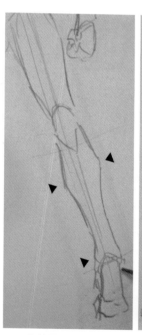

5 取前面左腳的形狀。

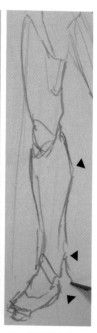

6 觀察好小腿，腳根，腳踝等，比較隆起的部分形狀。

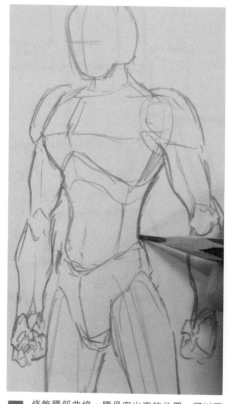

7 修飾腰部曲線，腰骨突出來的位置，可以更顯示像人的印象。

繪圖時，各部位都畫上
中央線，這樣更能掌握
「更正確的立體」。

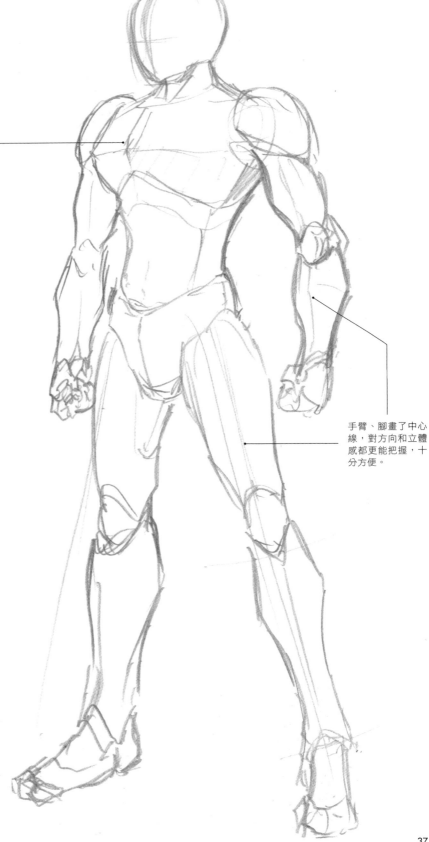

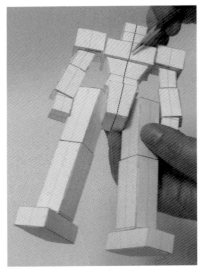

所謂畫在中央的「正中線」是左右對稱，環
繞人或東西一周的線。因為通過頭部的前
面，連續到背部的線，對掌握好人體的傾斜
程度，很有幫助。

手臂、腳畫了中心
線，對方向和立體
感都更能把握，十
分方便。

8 完成了人形機器人的素體。肩關節，股
間的部分，是人和機器人差別很大的部
位。這次本圖的繪製，設計成比較接近「人」
的結果。

畫超級盒子機器人（S機器人）

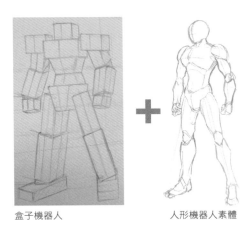

盒子機器人

人形機器人素體

現在將盒子機器人和人形機器人素體做適當混合後，畫超級盒子機器人（S機器人）。工業製品常有不改製品的基本結構，只把外觀的形狀改成很多樣式的情形很多。本書要設計「通用型」機器人的原型，就是超級盒子機器人。

手臂的結合位置。使用盒子機器人觀察，更容易看清楚立體感。

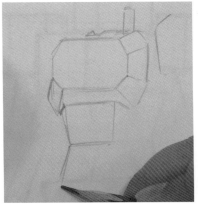

尤其右手要仔細觀察。

1 首先由胸部開始畫。盒子機器人不太有角色的特徵，因此現在要增加多一點面的設計。

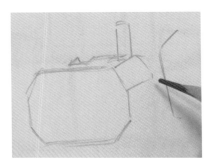

2 只是方形盒子的臉，會有不好看的稜角，所以加上人形胸部肌肉樣子的形狀，把角削掉。

3 腰部也把角去掉，使它能和胸部的部位調和，再組合起來。

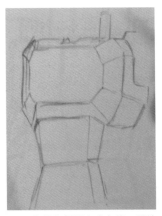

4 胸部和腰部完成之後，開始思考前面的肩膀和手臂的平衡。

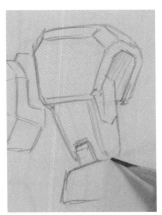

5 畫各部位的面時，想到人的肌肉，有柔軟的線條，也運用一些，構成機器人面的構造。

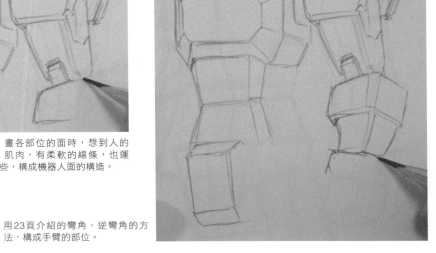

6 用23頁介紹的彎角、逆彎角的方法，構成手臂的部位。

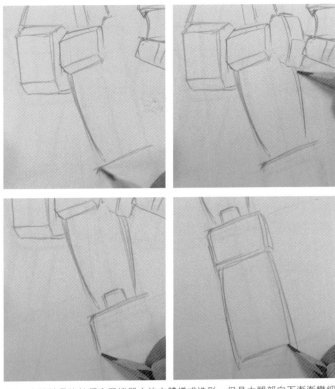

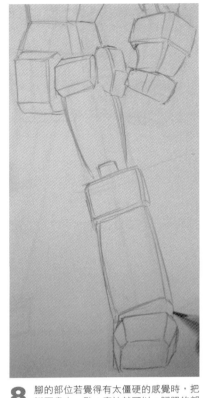

7 本設計是比較偏盒子機器人的立體樣式造形，但是大腿部向下漸漸變細的造形，是取用了人腿樣子的造形。小腿部到腳踝的部分，設計具很穩重感覺的造形。

8 腳的部位若覺得有太僵硬的感覺時，把腳再畫大一點，應該就可以。腳踝的部分，要注意傾斜的方向。

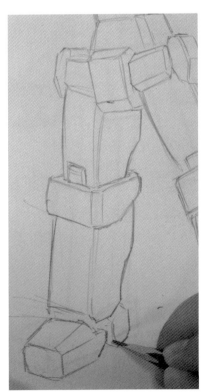

9 畫後面的防護具盔甲的部分時，要跟前面一邊做比較一邊作畫。

10 現在畫的是右大腿的設計。

11 在大腿部運用彎角和逆彎角的方法。

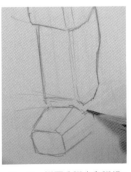

12 加上關節。

13 加上偏向人形肌肉感覺的線條。

14 腳要分腳尖和腳根。

15 右腳的腳踝，彎向內側，腳根故意畫的稍大一點。

頭部，手臂都要比較「後面和前面」的情形，得到所期望的造形

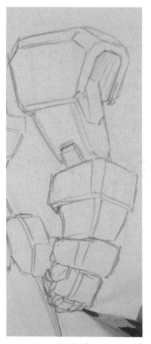

16 握著的拳頭。使大拇指稍握進去一點，表現握得很用力的感覺。

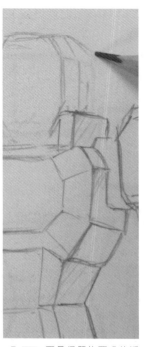

17 不是很嚴格要求的透視，把頭部稍放在後面一點，看起來比較有挺胸的感覺。

18 後面的肩膀及手臂都和胸部有重疊，比較不容易抓準形狀，要小心和前面做比較。

19 找右手大致的位置，判斷手指跟人的手指相似度。

20 側面後面深度的部分，會顯示手臂的厚度。

21 一邊修正形狀，一邊檢視前手臂和手腕的角度。

22 一再調整手指的形狀，加上去或削減，一直做到滿意的設計為止。

翻至後面透光檢查，比較容易發現畫的形是否有不正確的部分。

將紙張翻面，從背面透光處看，較容易發現左右有沒有歪，有沒有平衡，畫在後面的形狀有沒有太極端地變形，還有腳根有沒有著地，都要檢查看看。

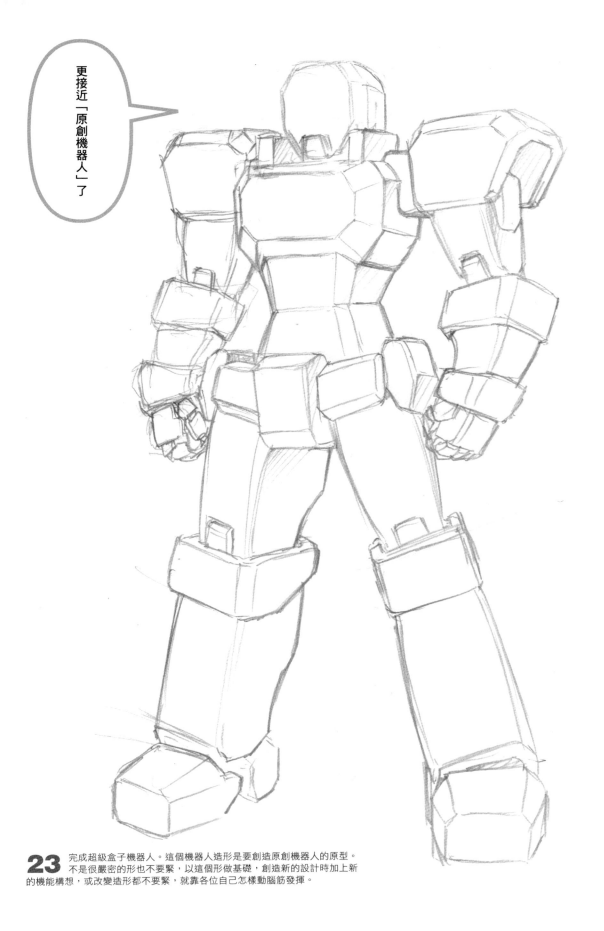

更接近「原創機器人」了

23 完成超級盒子機器人。這個機器人造形是要創造原創機器人的原型。
不是很嚴密的形也不要緊，以這個形做基礎，創造新的設計時加上新
的機能構想，或改變造形都不要緊，就靠各位自己怎樣動腦筋發揮。

讓站姿更好看

本章解說的都是「站著」的姿態。會在各種遊戲或包裝的插圖看到那種「動感很大，或具爆發力」的姿態會在第2章說明，或許有人會覺得「只是站著」，不算有什麼姿態，那沒有什麼也說不定。但是站法的不同，就有可能讓人得到完全不同的印象。

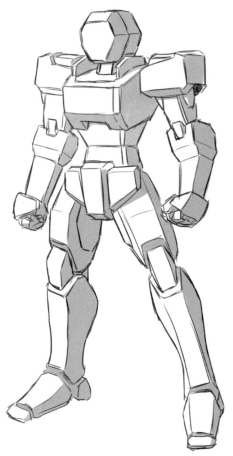

用紙張做的盒子機器人，雖然腳有好好站立在地面上，但是腳都是直直的，如果考慮放進一些偏向人的設計，站立的方式。可以再做更多的探討。

考量站立的姿態！

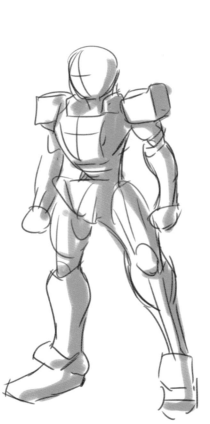

人的體型，比較能強力呈現柔軟地站著的印象。

這是超級盒子機器人站立的樣子。因為是盒子機器人和人形機器人素體融合產生的，所以有站得很灑脫的姿態，重量落在兩腳的站法，但是左腳有向前邁出一點。

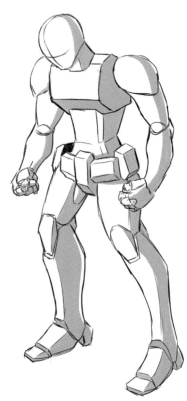

如果有點低頭，膝蓋有些彎曲，就變成肩膀垂垂的站法，重量落在腳尖。

例如像貓背彎曲，感覺很弱的站法，但也有伸長著背，手腳有力地站著的姿態。機器人是一種角色，要呈現存在感的訴求，就算輕鬆站立，也要表現出堂堂有自信的樣子。

先從比較偏向人的「站法」學習！

兩隻腳要支撐重重的頭，所以人的脊椎骨會有S形的彎曲。建議畫機器人的時候，也畫有一點「S形」的姿態，看起來會比較自然。

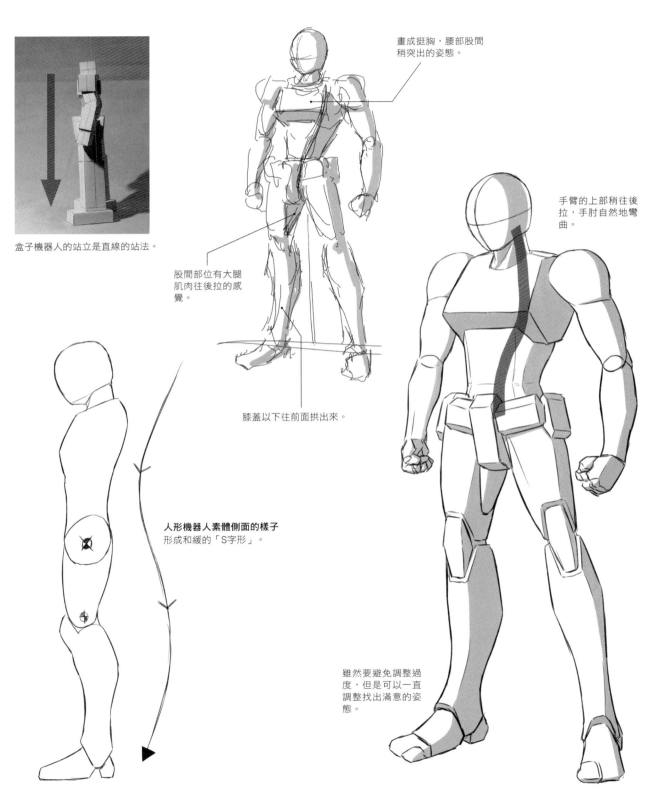

盒子機器人的站立是直線的站法。

畫成挺胸，腰部股間稍突出的姿態。

手臂的上部稍往後拉，手肘自然地彎曲。

股間部位有大腿肌肉往後拉的感覺。

膝蓋以下往前面拱出來。

人形機器人素體側面的樣子
形成和緩的「S字形」。

雖然要避免調整過度，但是可以一直調整找出滿意的姿態。

43

研究腳站開的方法和腳的造形！

如果肩膀或股間關節的寬度很大，就會比較偏向盒子機器人，而「比較沒有人形的感覺」，會產生很機械性的意象。立姿時，以肩膀當基準，張開雙腳，取得平衡，兩腳的間隔要張開一點。為了要有安定感，腳掌的形也畫大一點，腳趾的接合處，和腳底弓形的部位也要修正，魁梧有力的氣勢就會產生。

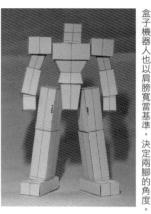

盒子機器人也以肩膀寬當基準，決定兩腳的角度。

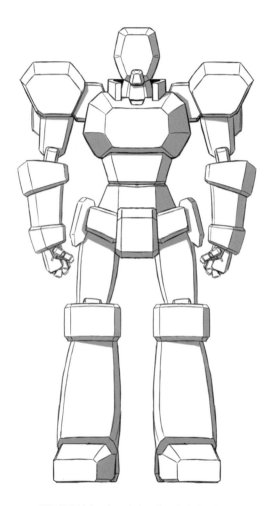

兩腳整齊地在一起，會有一些不安定的印象。

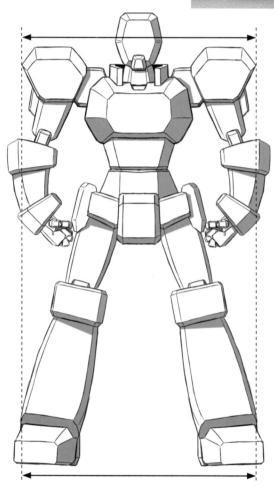

參考肩寬，擴大左右腳的間隔，手臂彎曲一些，這樣的站法會有魁梧有力的感覺。

要有腳底弓形的部分

腳掌如果一體化，會變成貼地的感覺。

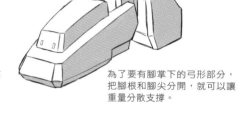

為了要有腳掌下的弓形部分，把腳根和腳尖分開，就可以讓重量分散支撐。

44

用素描構想，探討站立的姿態

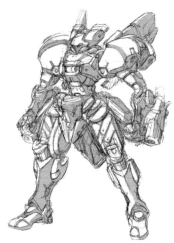

這是在筆記本備忘的機器人素描。如果太拘泥於正確的站法或平衡，不能自由構想，心裡的構想靈感會被切斷，自由自在畫下來當備忘，依這個素描為基礎，修正外觀的體態及站立方式。

經常把筆記本帶在身邊，隨時都可以把心中想到的構想備忘下來。要繪圖時，有備忘的靈感比較容易進行，這類的塗鴉，都會有助於作畫。

機器人的設計，越鑽牛角尖，配件的形狀會變得越複雜，會變成人的骨骼在那裡，都有時會搞不清楚。要畫這樣的構想畫時，以「reset重新開機」的想法，再探討骨骼的情形。

腳底是怎樣接觸在地面的，把接地面的情形畫起來，會更容易瞭解。

觀察骨架的情形！

說明2點透視的「設定畫」，由斜前方看立姿的情形。

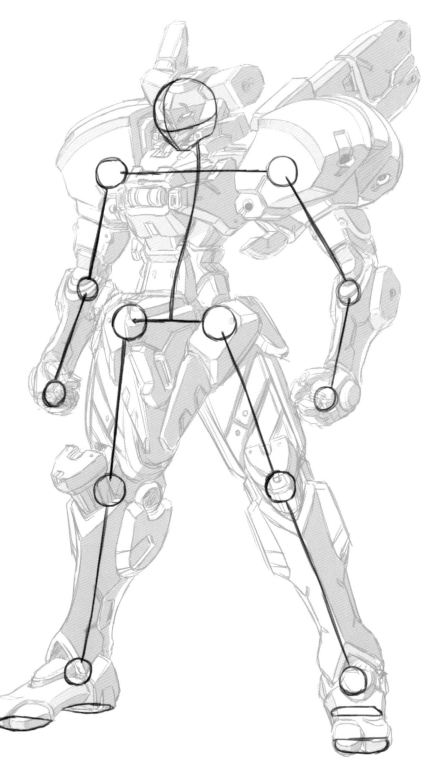

確認腳的角度和要怎樣站立！

腳尖有沒有畫好？
設定畫最惱人的是立姿時腳的形狀。由正上方看的意象圖可以看到左腳的腳尖，
最靠近自己位置，伸到前面來的是「左腳的腳尖」。

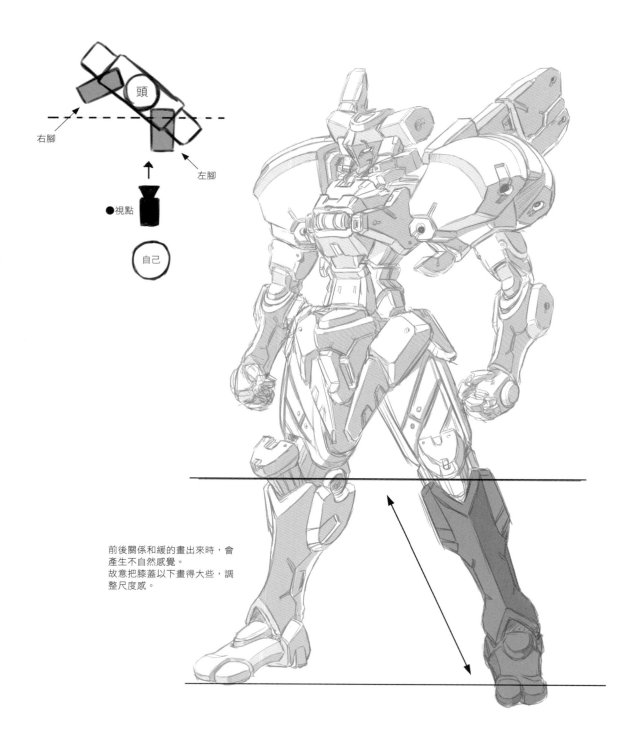

頭

右腳

左腳

●視點

自己

前後關係和緩的畫出來時，會
產生不自然感覺。
故意把膝蓋以下畫得大些，調
整尺度感。

地面站立的秘訣在於腳踝！

兩隻腳站立時，只有腳打開的話，不會有立在地面的感覺。

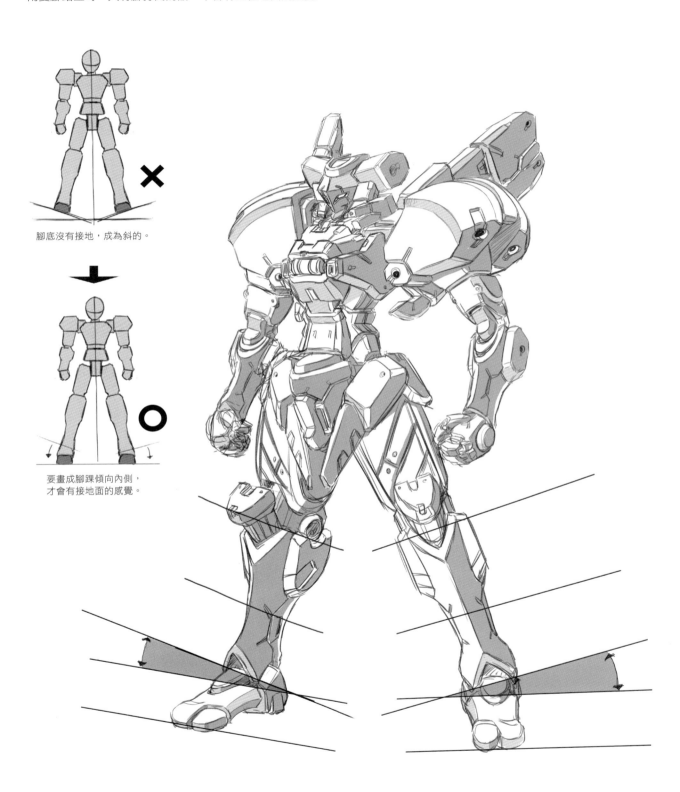

腳底沒有接地，成為斜的。

要畫成腳踝傾向內側，
才會有接地面的感覺。

原創機器人（1）…從「S機器人」到S'

在機器人上覆蓋一張新的用紙，進行畫原創機器人。這裡是用數位畫的S機器人線畫，覆蓋新的一層開始畫。（使用Photoshop）

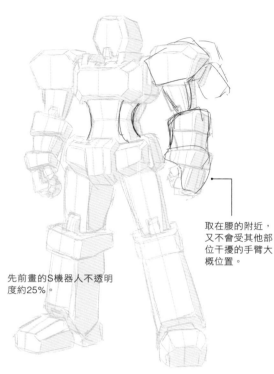

先前畫的S機器人不透明度約25％。

取在腰的附近，又不會受其他部位干擾的手臂大概位置。

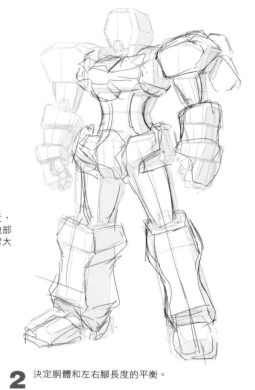

1 由腰和前面手臂開始畫，因為它們最會影響整體的造形樣貌。

2 決定胴體和左右腳長度的平衡。

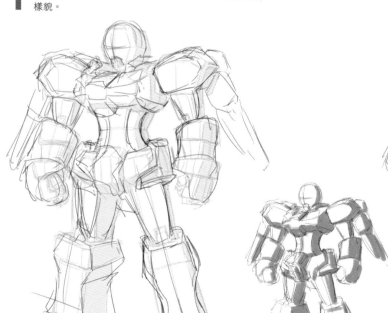

加些灰色的陰影。

3 加上頭部和肩膀後面的部分，取得上半身和下半身的平衡。

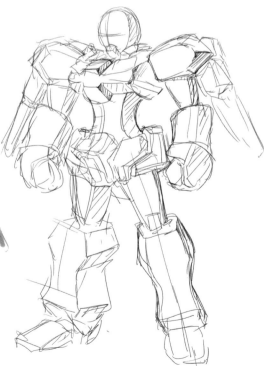

4 為了掌握各部位的前後關係或盔甲的厚度，及大概的凹凸感和立體感，需畫上輕輕的斜線影子。現在就將這個當「S'機器人」。

粗略的完成S'機器人

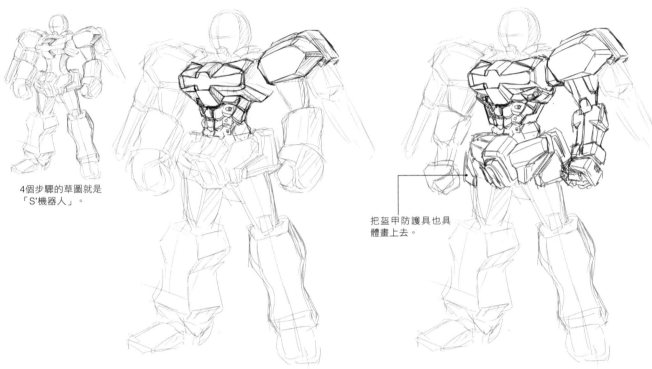

4個步驟的草圖就是
「S'機器人」。

5 在S'機器人上面加新圖層。由腰部開始畫，細部和整體的樣子漸漸呈現出來。

把盔甲防護具也具體畫上去。

6 手臂的長度，讓它大概在大腿部附近。

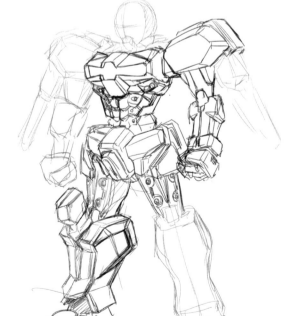

7 在右腳的膝蓋和小腿的部位，增加配件，做為接地面的重點。

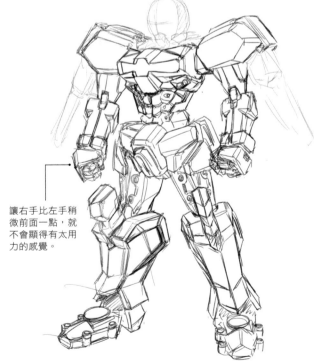

讓右手比左手稍微前面一點，就不會顯得有太用力的感覺。

8 把左腳膝蓋下面 畫得比右腳長一點。

繼續畫頭部和細部，到完成

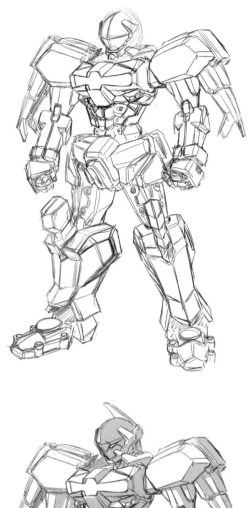

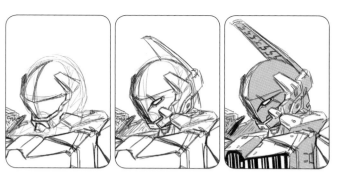

9 如果把頭部做為表現重點，會變成太偏像人而科技感薄弱的設計，把它修正為更尖銳、有張力、堅強有個性的感覺。

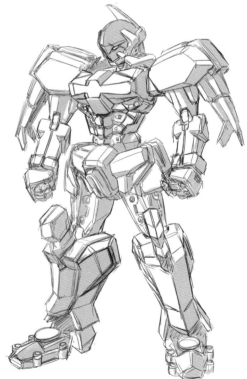

10 以整體的均衡為最優先的考量，調整造形。

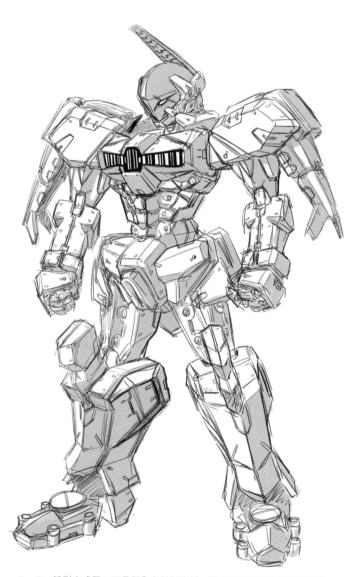

11 雛形完成了。不是要全身都加細部，要多加的是有高機能的配件，讓沒有遮蓋的部分減少，成為辯識性高的設計。

其他3個作品例子

以盒子機器人當基礎，只要改變體形，就可以有各種樣式的超級機器人（S機器人）。
超級機器人墊在底下，請各位試著畫各種比例的原創機器人吧！

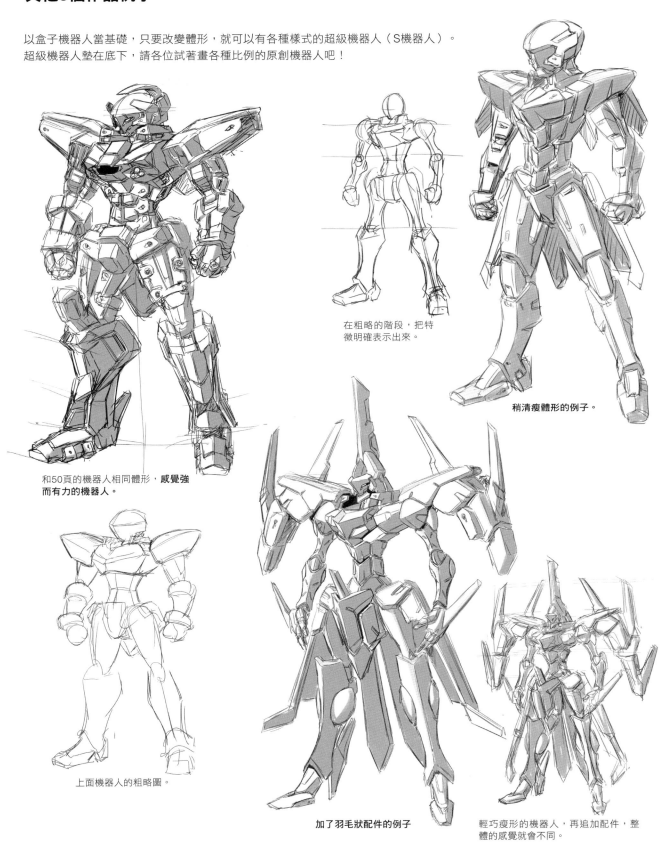

在粗略的階段，把特徵明確表示出來。

稍清瘦體形的例子。

和50頁的機器人相同體形，**感覺強而有力的機器人。**

上面機器人的粗略圖。

加了羽毛狀配件的例子

輕巧瘦形的機器人，再追加配件，整體的感覺就會不同。

原創機器人（2）…清理clean up，完成

並不是許多條的線條，削減只剩一條就叫做「清理clean up」。而是一邊要在頭腦裡想著「要怎樣的立體?」，然後再逐步把各部位繼續畫下去。例如肩膀的部位要怎樣?總是先畫大致的外形，再觀察各面，看各面的轉折等，漸漸畫出表現立體感的構圖，然後再加細部。要隨時想著自己要的機器人感覺，怎樣才能夠很具體地表現出來。

如果性急地馬上就想要畫細部，形狀很容易變成不準確，立體感不能表現得很好!

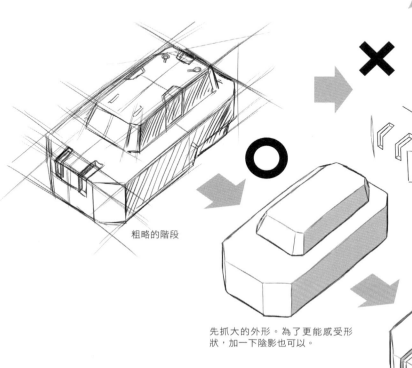

粗略的階段

先抓大的外形。為了更能感受形狀，加一下陰影也可以。

最後加細部的描繪。

如果太注意要畫漂亮的線條，會喪失立體感，變成辨識性低看不太懂的東西。畫的線條不能都一樣，強調影子的部分，會產生高明度的地方或削角產生的小面，把線條畫得比較柔軟，有些自然的斷續也是不錯。

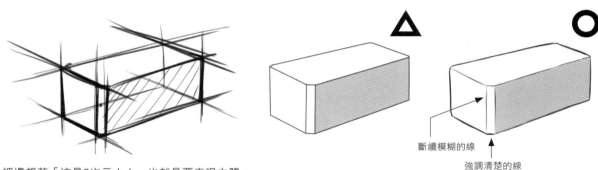

斷續模糊的線

強調清楚的線

心裡邊想著「這是3次元!!」也就是要表現立體。
就算有看不見的部分，只要心中知道空間或剖面，就可以畫出有說服力的圖。

clean up清理後，把原創機器人完成

「把立體組合起來，再把不要的面清除削掉」做清理的工作，這樣就可以一點一點更具體地感受出來所要的意象。

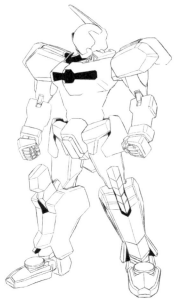

1 把握大致的外形之後，強調陰影，繼續畫凹陷的部分。

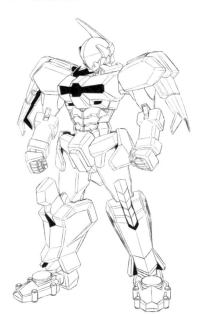

2 讓線有強弱，繼續整理從大的面到小的面，以及轉角的部分。

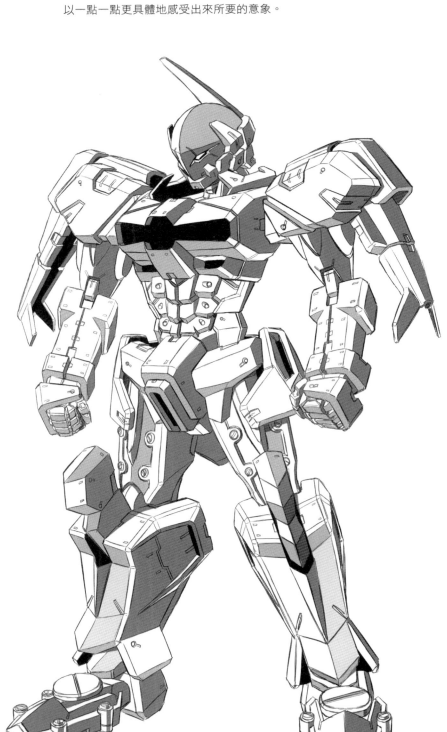

3 清理好之後的作品就完成了。「清理clean up」的意思是把不要的雜亂線條去除掉，粗略的線統一起來，精確地表現出線條。像2～3步驟加的陰影，會更容易看出來立體感。

畫頭部

設計偏向人的造形

畫原創機器人。現在回顧一下較容易表現特徵的頭部,把盒子機器人和人形素體機器人的頭部適當地融合起來。首先,從人的頭內藏有「視覺、聽覺」的「機能」器官思考,再由這個重點構想機器人頭的形狀大小、頭部的機能等。但是眼睛的神韻、耳朵的位置、頭的輪廓、臉的形狀不一樣時,給人的印象就會產生很大差異。

和人的頭比較

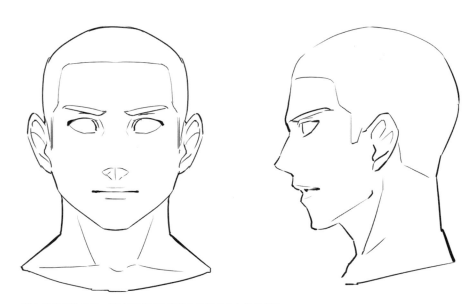

跟人的頭部做比較,設計時要思考機器人的五官會在什麼部位。

有缺點的頭部例子

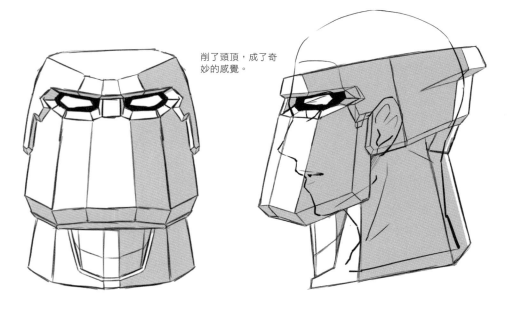

削了頭頂,成了奇妙的感覺。

既然是人形,腦的部分設計不夠,就會看起來不舒服。

考慮人的機能頭部例子

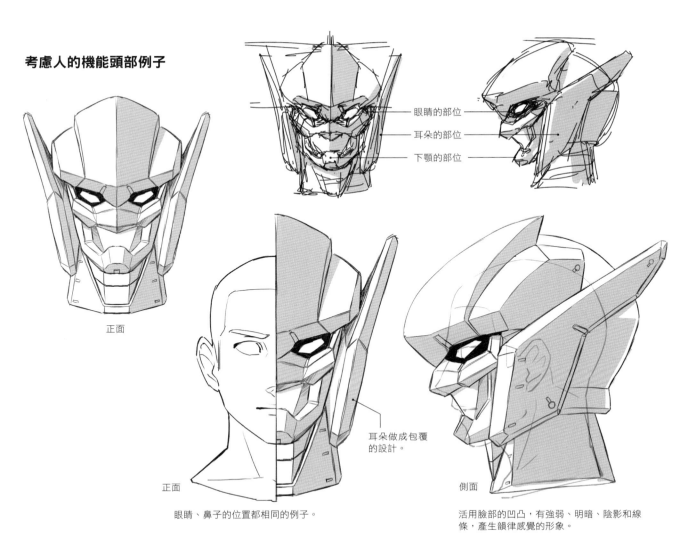

眼睛的部位

耳朵的部位

下顎的部位

正面

正面

眼睛、鼻子的位置都相同的例子。

耳朵做成包覆的設計。

側面

活用臉部的凹凸，有強弱、明暗、陰影和線條，產生韻律感覺的形象。

無機能的（不感覺為生物體）頭部例子

不像具體眼睛的樣子，但是讓人感覺到有「眼睛功能」的部位也是可以。

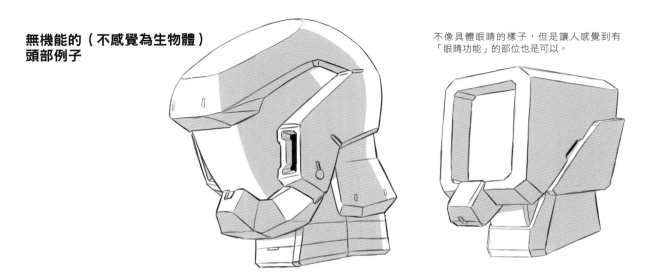

在臉部設置相機等機械，雖然是無機能主題，但只要引用偏向人的要素，也會讓人聯想有個性角色的機器人。

從立體物做設計

以基本的立體或跟頭部有關的物體設計時，用3步驟來思考。

從基本的立體設計時

1. 以大的基本形看，有圓球、三角、四角的形態，它們是立體的基本形，用這些基本形做為出發點思考。
2. 找跟這些基本形的形狀，將類似的部位加上去，組合一些外形。
3. 只加上相似形狀部份不夠，需要再加其他各種造形。

1 圓形－球體

2 看起來像動物耳朵，再將半圓形或筒狀加上去。

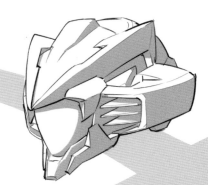

3 追加看起來像牙齒或眼睛的細部。

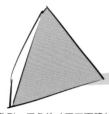

1 三角形－三角錐（正四面體）

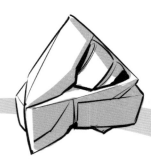

2 加上類似三角、有稜角的部位。

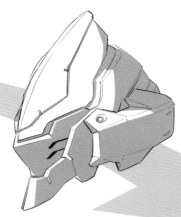

3 後面頭部加曲面的形態。

1 四角形－立方體

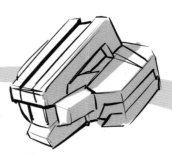

2 用四角形形狀構成。

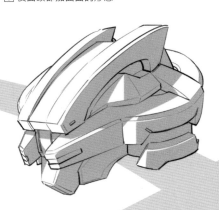

3 將線的一部份換成曲線，產生流暢的感覺。

從已經有的物體設計的情形

1 挑選已經有的主題（可以當主題的東西）。
2 把原有主題的一部份引伸，或找相似系統的形加上去。
3 不止相似的形態，也要加上各種配件做調整。

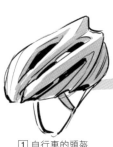

1 自行車的頭盔

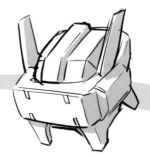

2 把配件變形，加眼睛的形狀。

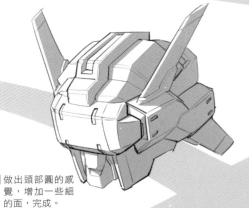

3 再找跟頭盔類似，有流線造形的生物做為要素，增加細部。（本例是鯊魚的鰭）。

把裝在頭部的小型顯示器做為主題。

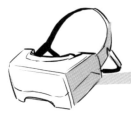

1 HMD（head mount display頭戴式顯示器）

2 發揮由電子機器的構想，加了天線的造形。

3 做出頭部圓的感覺，增加一些細的面，完成。

1 西洋武士的頭盔

2 額頭部分的配件，移到後面，原來的位置加裝類似角的配件。

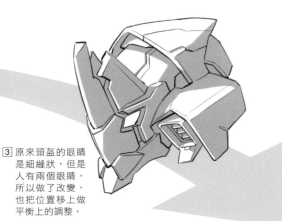

3 原來頭盔的眼睛是細縫狀，但是人有兩個眼睛，所以做了改變，也把位置移上做平衡上的調整。

畫手臂

要做比較偏向人的設計

機器人不太容易用臉做表情或感情表現，手（以機器人來説，是手臂、手掌，手指等，可以操作的部分）是比較能豐富表現感情的部位。以人的手為範本，考慮它的骨骼、肌肉，動作的方法等給人的感覺，給它擔任一些任務。

和人的手做比較…由構造思考

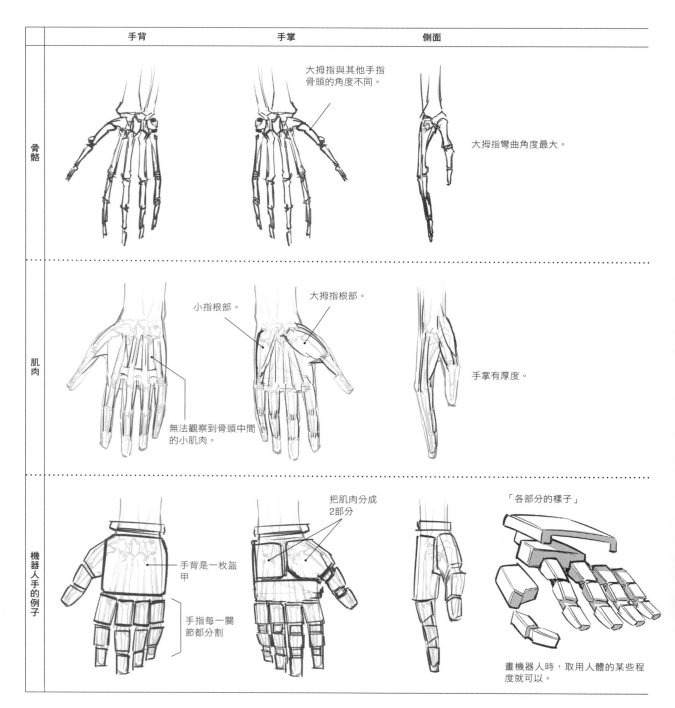

	手背	手掌	側面
骨骼		大拇指與其他手指骨頭的角度不同。	大拇指彎曲角度最大。
肌肉	小指根部。 無法觀察到骨頭中間的小肌肉。	大拇指根部。	手掌有厚度。
機器人手的例子	手背是一枚盔甲 手指每一關節都分割	把肌肉分成2部分	「各部分的樣子」 畫機器人時，取用人體的某些程度就可以。

和人的手比較…想動作和形態

人的手

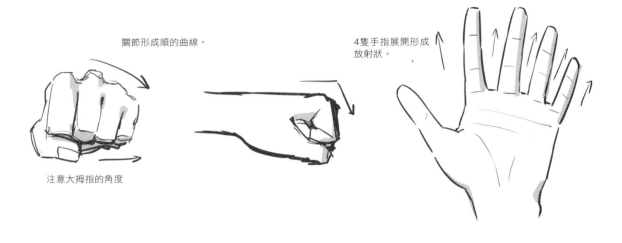

關節形成順的曲線。

4隻手指展開形成放射狀。

注意大拇指的角度

機器人的手…機械式

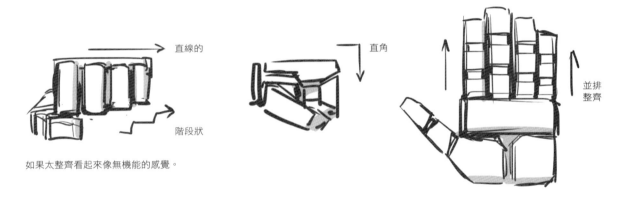

直線的

直角

階段狀

並排整齊

如果太整齊看起來像無機能的感覺。

機器人的手…變形

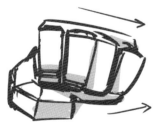

比較理想的機器人手,是採用比較偏向人手的造形,有些部分做成斜的形態。

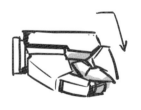

手指彎的時候,不要做成直角,加一點彎角。

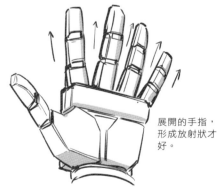

展開的手指,形成放射狀才好。

塑膠模型或玩具製作時,只考慮能動就好,因此有些比較特別的動作卻表現不出來。動畫製品同樣為了豐富好看而無法呈現特殊動作時會將造形變形以表現意境。

加姿態

機器人的手如果只是機械的構造，會變成不自然。不是機械性，而要作一個有角色、表現有力量感，自然性的感覺，就用「機械和人的中間」的「變形」，聰明地把真實和假冒交織在一起。

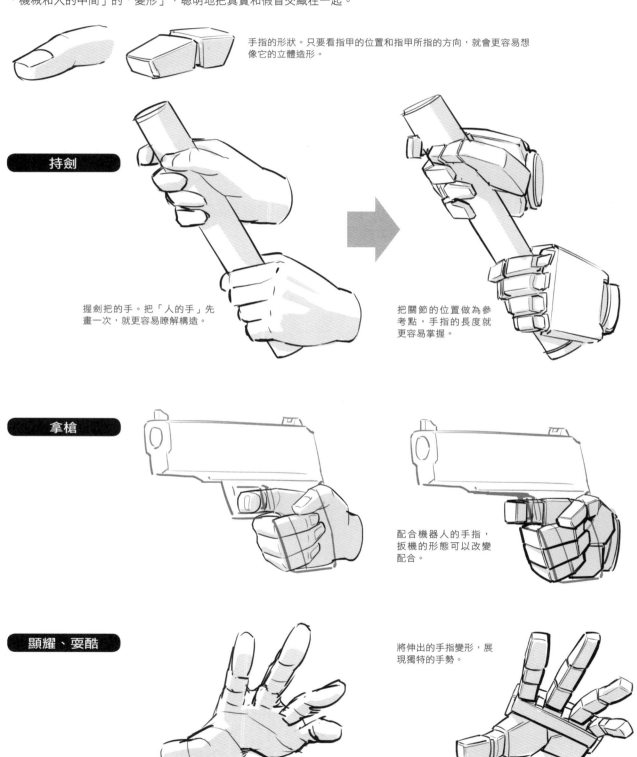

手指的形狀。只要看指甲的位置和指甲所指的方向，就會更容易想像它的立體造形。

持劍

握劍把的手。把「人的手」先畫一次，就更容易瞭解構造。

把關節的位置做為參考點，手指的長度就更容易掌握。

拿槍

配合機器人的手指，扳機的形態可以改變配合。

顯耀、耍酷

將伸出的手指變形，展現獨特的手勢。

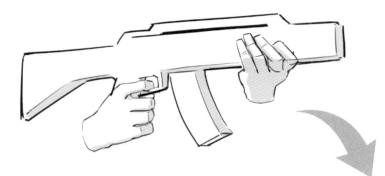

機器的手指和人手不同，
畫的時候要加以適當的變
形，有力地表現機器人角
色的性格，持握武器顯得
特有力氣。

持來福槍

機器人的手，不必過分握
緊，否則機器的手會顯得
不自然。這個角度不是很
醒目，所以繪畫時看得見
的部分優先處理。

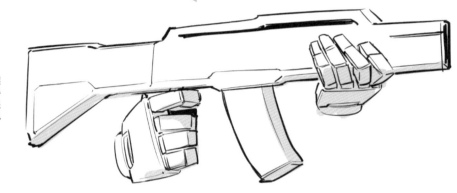

持大型的槍枝

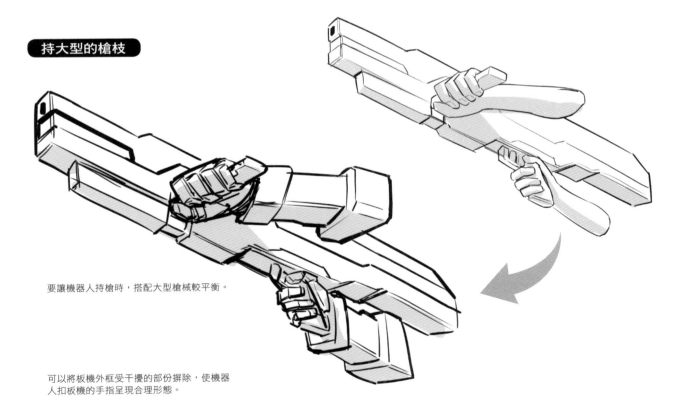

要讓機器人持槍時，搭配大型槍械較平衡。

可以將板機外框受干擾的部份摒除，使機器
人扣板機的手指呈現合理形態。

機器人的設計構想，從 4 種形態考量

設計有角色個性魅力的機器人。如果只集中注意畫機械，就表現不出吸引人的魅力，不能成為讓人喜愛以及寵愛的機器人。機器人的設計或平衡感，會跟時代、媒體、玩具技術的發展一起進化。現在由玩具繪師的立場，介紹具有代表性的4種型式，做為畫機器人時的參考。

第一種
古典的樣式

70年代的玩具及電視節目常被使用的機器人樣式，是從車子的板金技術演變，從裡往外敲打出來的形狀，是那時代樣式的特徵。

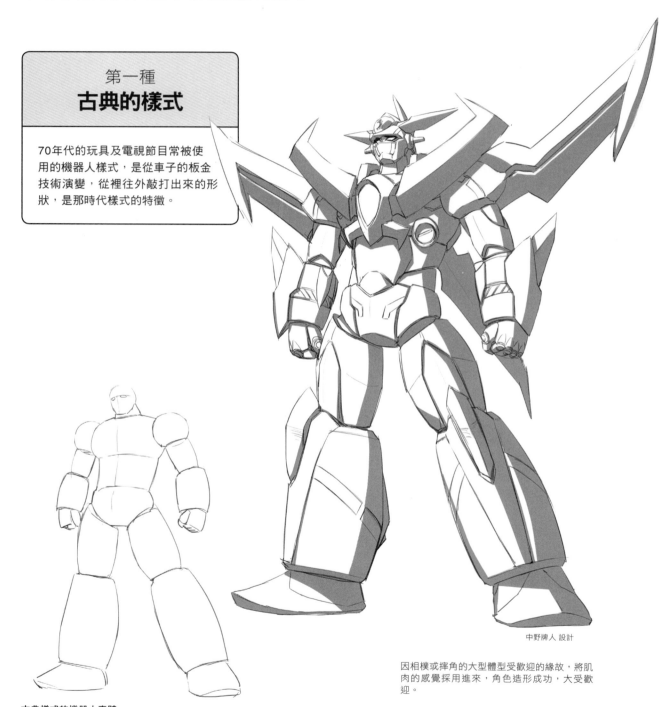

中野牌人 設計

古典樣式的機器人素體
把金屬板金由裡面敲出，膨脹起來的形狀。使用鐵鎚敲打的方法，其實是傳統的金屬加工技術。

因相撲或摔角的大型體型受歡迎的緣故，將肌肉的感覺採用進來，角色造形成功，大受歡迎。

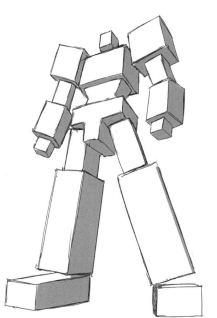

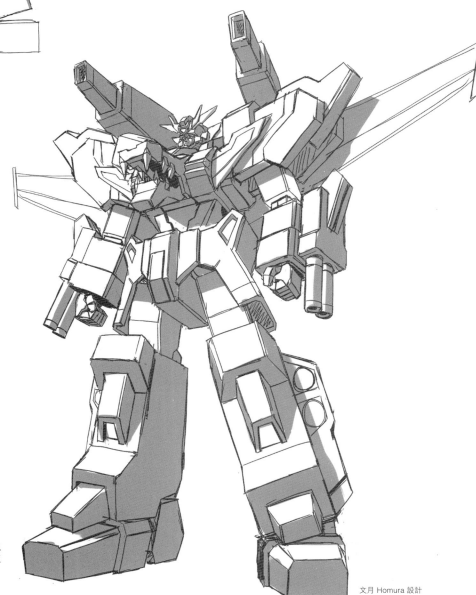

第二種
英雄的樣式

（主要是男孩子玩具使用的樣式）積極採用男孩子喜歡和嚮往的動物或幻獸等做為主題設計。

*所謂「主題」，是作品製作時，被當做引人喜歡的題目的意思。（詳細說明請看第3章）

英雄樣式的機器人素體
把外形的形態或大小的尺度感表現出來的樣式，考慮男孩子眼睛視點的高度。小孩子因為還小，看東西往往都須要抬頭向上看，所以機器人也常用向上看的構圖畫。對小孩來說，往上看也會讓他們產生嚮往憧憬的感覺。

手和腳讓它們簡單些，把視線誘導到胸部或臉部的主題上比較好。

文月 Homura 設計

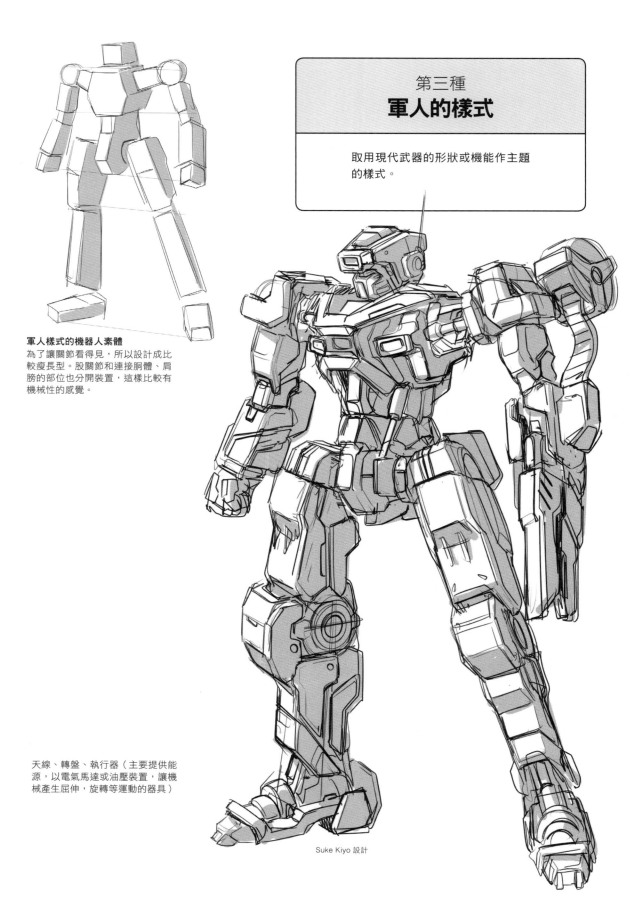

第三種
軍人的樣式

取用現代武器的形狀或機能作主題的樣式。

軍人樣式的機器人素體
為了讓關節看得見,所以設計成比較瘦長型。股關節和連接胴體、肩膀的部位也分開裝置,這樣比較有機械性的感覺。

天線、轉盤、執行器(主要提供能源,以電氣馬達或油壓裝置,讓機械產生屈伸,旋轉等運動的器具)

Suke Kiyo 設計

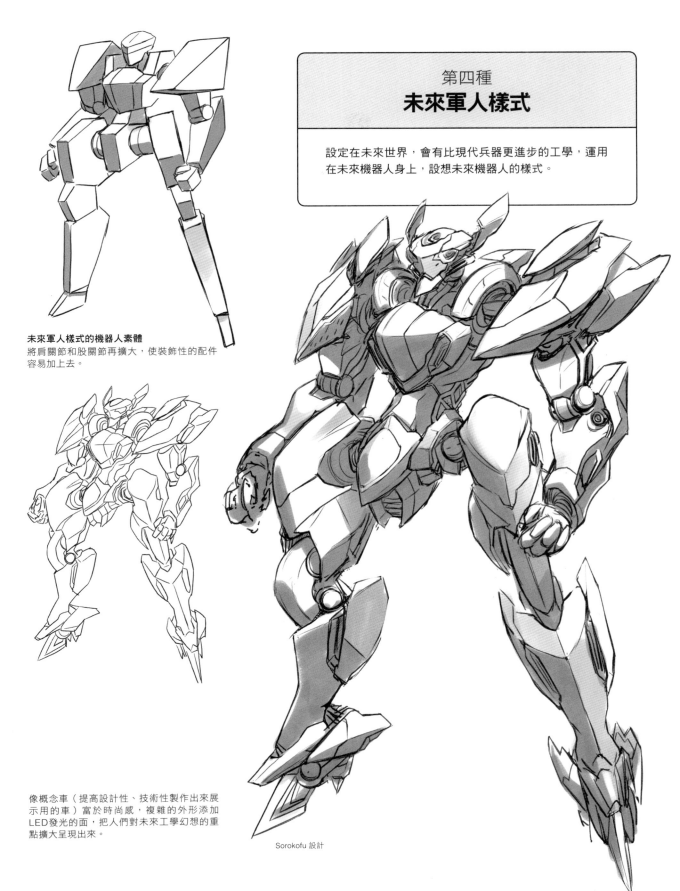

第四種
未來軍人樣式

設定在未來世界，會有比現代兵器更進步的工學，運用在未來機器人身上，設想未來機器人的樣式。

未來軍人樣式的機器人素體
將肩關節和股關節再擴大，使裝飾性的配件容易加上去。

像概念車（提高設計性、技術性製作出來展示用的車）富於時尚感，複雜的外形添加LED發光的面，把人們對未來工學幻想的重點擴大呈現出來。

Sorokofu 設計

細部要畫到多細？

大致的形態完成後，為了要讓各部位的任務明確、增加信息量、希望看起來更酷炫等目的，再繼續畫細部徹底完成繪圖。

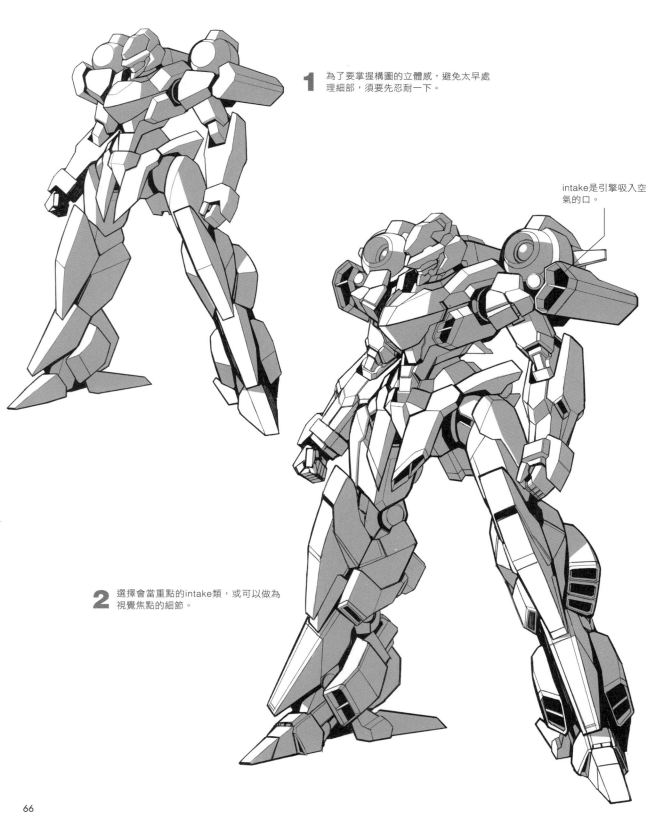

1 為了要掌握構圖的立體感，避免太早處理細部，須要先忍耐一下。

intake是引擎吸入空氣的口。

2 選擇會當重點的intake類，或可以做為視覺焦點的細節。

這是徹底完成細節的例子。如果細節太
多會妨礙到胴體，後面的手臂就不容易
看清楚，有些部位不要那麼多細節，看
起來清爽些也不錯。

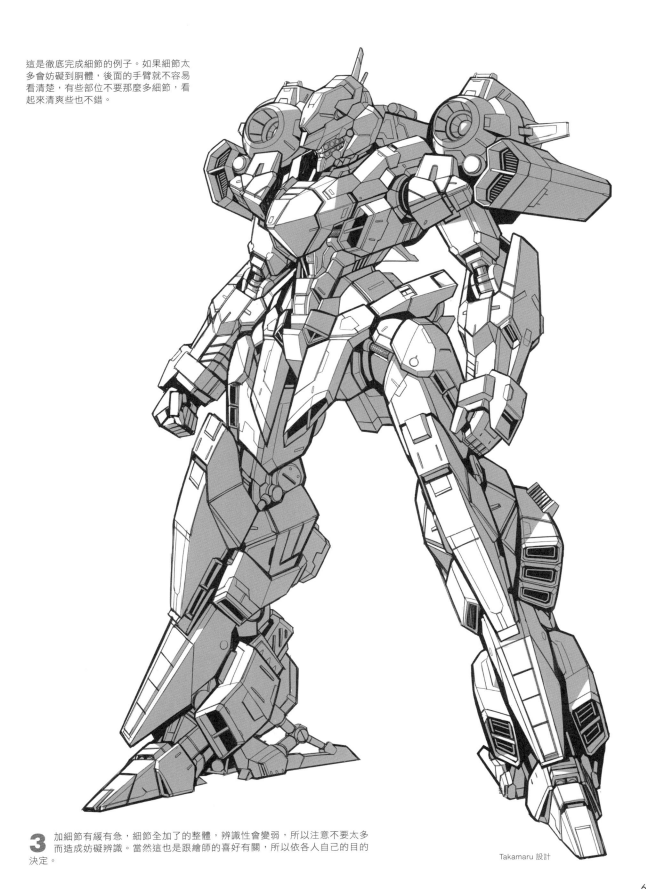

3 加細節有緩有急，細節全加了的整體，辨識性會變弱，所以注意不要太多
而造成妨礙辨識。當然這也是跟繪師的喜好有關，所以依各人自己的目的
決定。

Takamaru 設計

從盒子機器人到S機器人
畫出完全自己構想的機器人

畫單純的盒子機器人能訓練立體感的呈現。再由盒子機器人和人形機器人素體適度融合成為超級盒子機器人中了解機器人的體形，掌握各部位的平衡感。學會畫基本的機器人造形之後，如何才能畫屬於自己構想的機器人？現在以電車、獨角仙等造形特徵的機器人當範例說明。

電車為主題的機器人

電車為主題的機器人不是單純取用電車的配件，
也想像它的能量來源，和電車的種種機能。

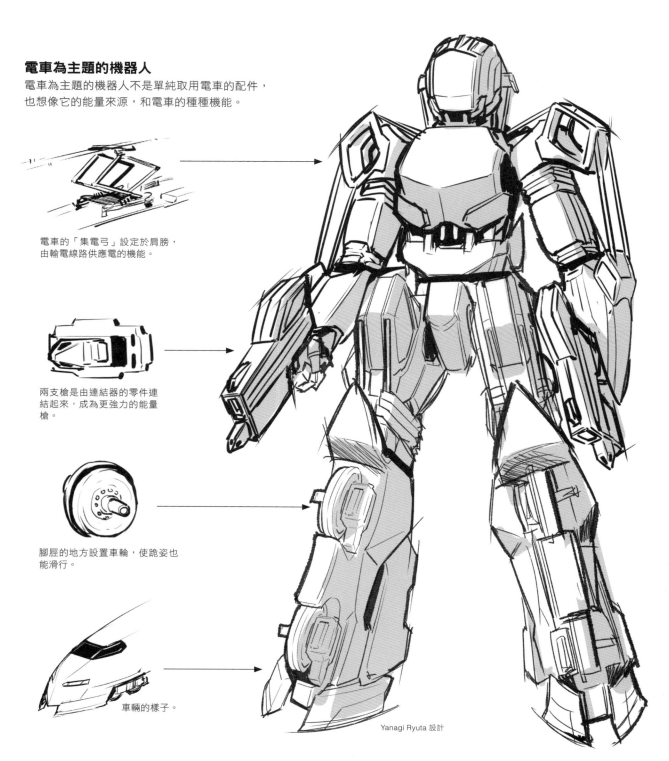

電車的「集電弓」設定於肩膀，
由輸電線路供應電的機能。

兩支槍是由連結器的零件連結起來，成為更強力的能量槍。

腳脛的地方設置車輪，使跪姿也能滑行。

車輛的樣子。

Yanagi Ryuta 設計

獨角仙為主題的機器人

將獨角仙特徵一一組合起來，思考如何將它的身體畫成機器人。

獨角仙象徵的角裝於頭部。角突出的意象同時也裝在腳踝。

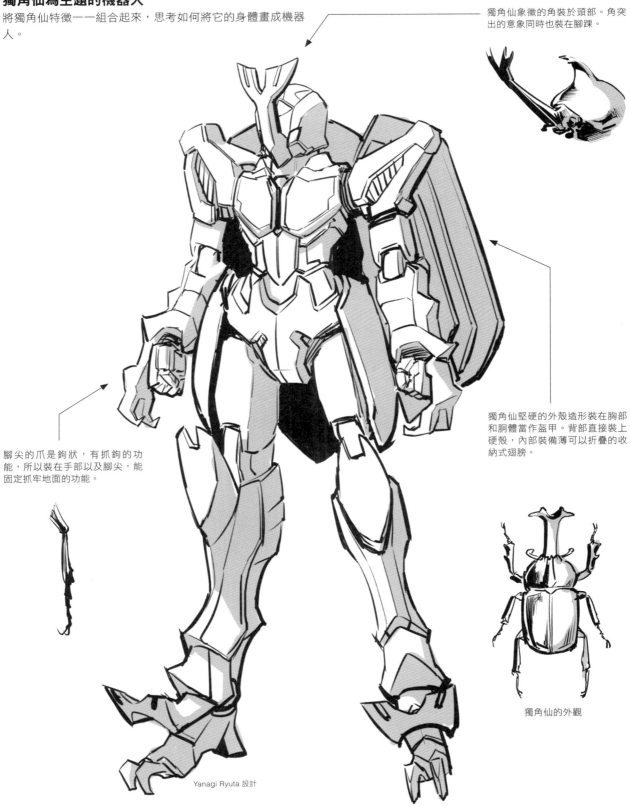

腳尖的爪是鉤狀，有抓鉤的功能，所以裝在手部以及腳尖，能固定抓牢地面的功能。

獨角仙堅硬的外殼造形裝在胸部和胴體當作盔甲。背部直接裝上硬殼，內部裝備薄可以折疊的收納式翅膀。

獨角仙的外觀

Yanagi Ryuta 設計

由相片畫盒子機器人

可由本書收錄的展開圖，組合起來做機器人的素描練習。可是很想「馬上就要畫！」的人，可以本頁收錄的相片臨摹練習。練習不同方向的立體站姿，以及不同透視角度的機器人（由下往上看的3點透視），也可用電腦數位繪圖工具練習描繪。練習時間以30分鐘為限。

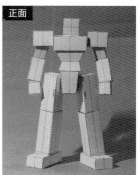
正面

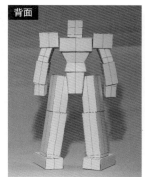
背面

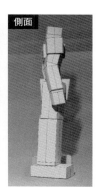
側面

視點高度在胸部

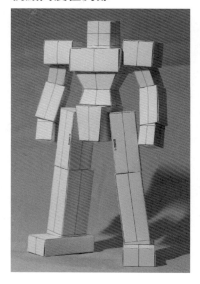

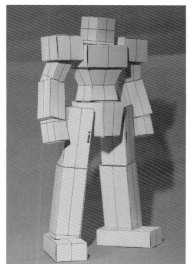

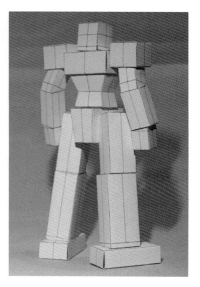

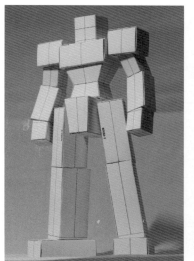

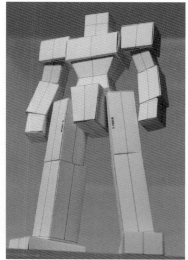

仰視（視點在下面腳的地方）

＊70頁的機器人相片，可以自由描繪或拷貝。其他頁的繪畫作品圖，著作權屬於作者。

第**2**章

畫有動作姿態
的機器人

運用鐵絲人做動作姿態的研究

畫人形機器人的立姿，採用「盒子和人」的形態做為基礎。但想要畫機器人的大動作。需要快速抓住重點體態時，得運用鐵絲人做姿態研究。

當基礎的鐵絲人

先用簡化的鐵絲人開始練習。把人簡化用圓形四角形、線條連結起來找動作的大致位置。這樣較容易抓住身體各部位動作時的位置。

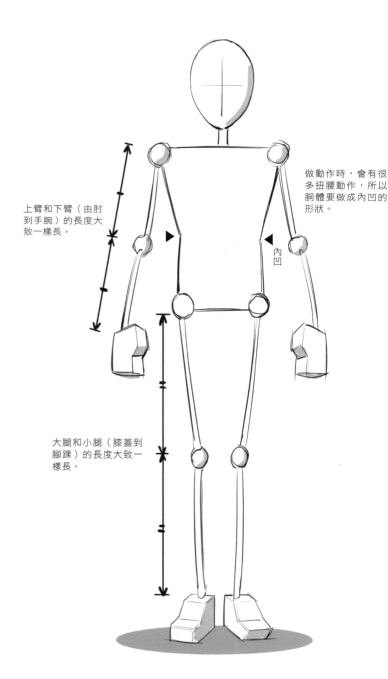

上臂和下臂（由肘到手腕）的長度大致一樣長。

內凹

大腿和小腿（膝蓋到腳踝）的長度大致一樣長。

做動作時，會有很多扭腰動作，所以胴體要做成內凹的形狀。

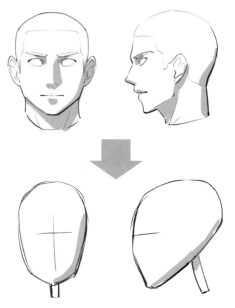

頭部是人頭形狀的簡化
從側面看，脖子的位置是在中央稍後面的地方。觀看鐵絲人的時候，需注意脖子的線是稍稍往後有點傾斜。

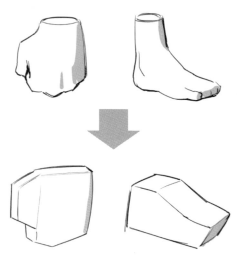

手和腳也用簡單的形表示
有動作時，要讓角度和方向容易辨識。例如畫握拳的手，大拇指要突出來。畫腳時越往腳尖就要越細，這些都需注意。

用鐵絲人讓機器人走路

如果機器人要像人一樣優雅地走路，會是怎樣的感覺？
對應向前的手臂、腳、肩膀、腰會稍為提高，手臂稍微向內彎就
可畫出自然的走路姿態。走路動作不大，所以不太需要變形。

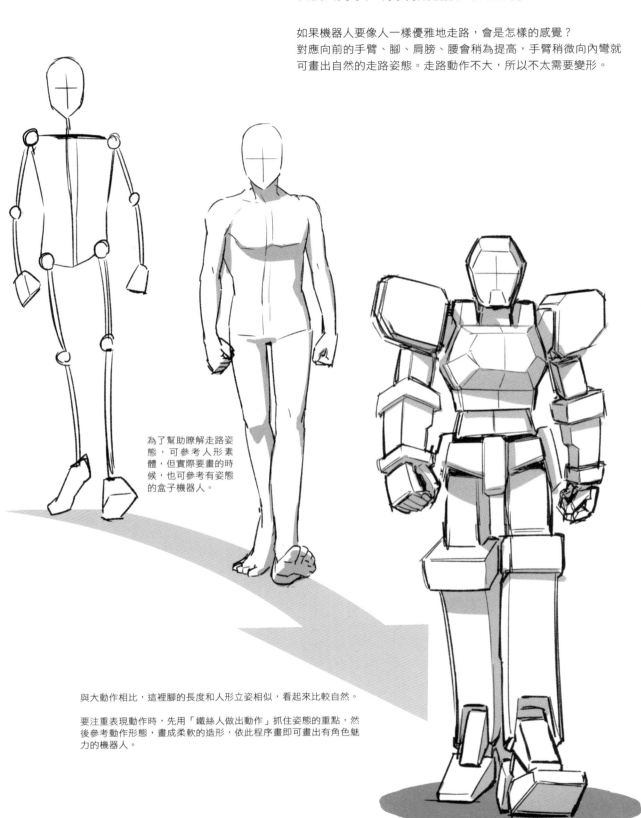

為了幫助瞭解走路姿
態，可參考人形素
體，但實際要畫的時
候，也可參考有姿態
的盒子機器人。

與大動作相比，這裡腳的長度和人形立姿相似，看起來比較自然。

要注重表現動作時，先用「鐵絲人做出動作」抓住姿態的重點，然
後參考動作形態，畫成柔軟的造形，依此程序畫即可畫出有角色魅
力的機器人。

畫做動作的姿態

準備就緒的姿勢

合氣道　是防守的姿態，所以上半身往後一點。

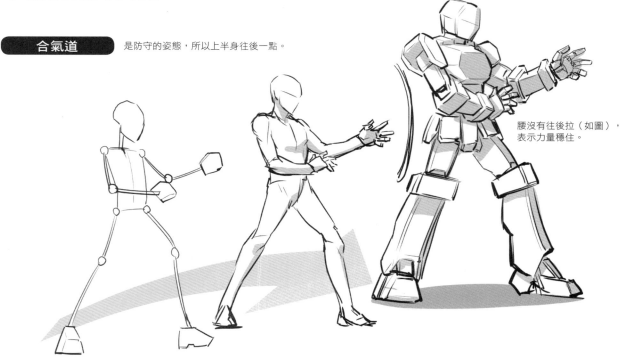

腰沒有往後拉（如圖），
表示力量穩住。

拳擊　雖然用手臂做防備，但是積極地準備要攻擊，所以背有一點彎曲和前傾的姿勢。

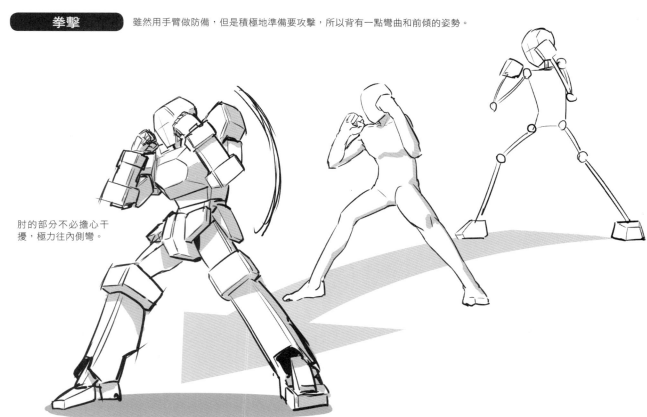

肘的部分不必擔心干
擾，極力往內側彎。

雙節棍 腋下夾著棍子，手肘與腰被胴體遮住，不必太過明顯強調。

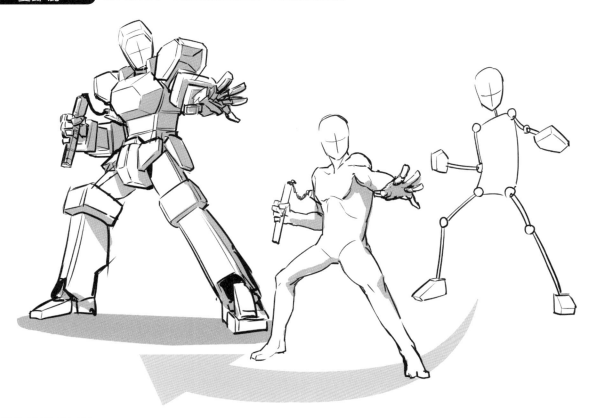

劍術 兩手持劍手臂在前，重疊的部份以想要表現的姿態先畫起。

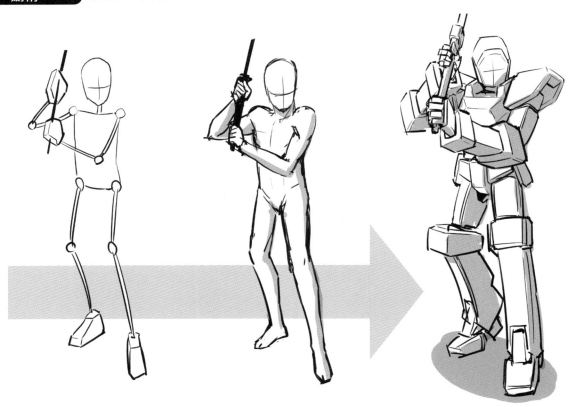

表現「毆打、踢」力道的姿態

動作一定會有力道的方向。拳擊拳頭向前突出的動作，相反地另外的手臂就會往後拉。下面的例子是右腳站立在地面，左腳往前方踢上來產生的力道方向。從人形換成機器人時，把這樣的力道線條採用進來，就會有自然的動作姿態。

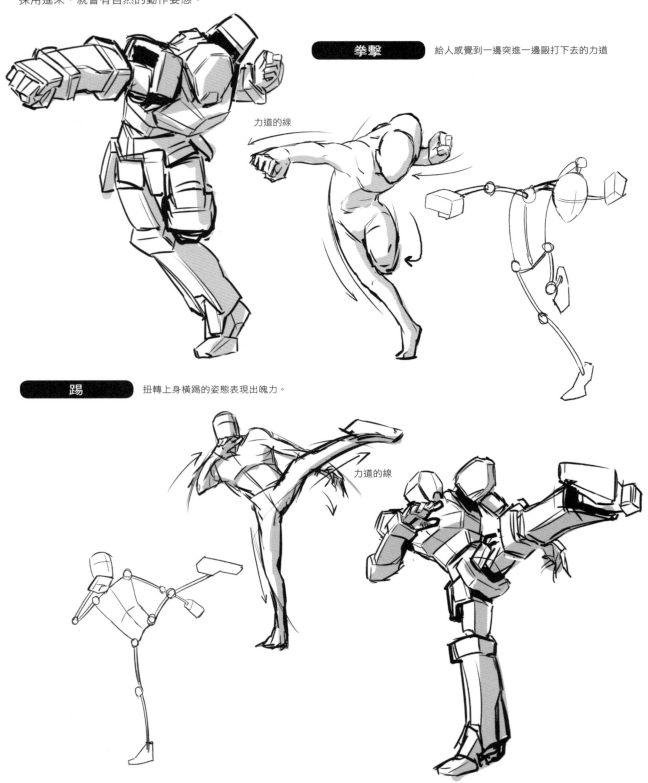

拳擊　給人感覺到一邊突進一邊毆打下去的力道

力道的線

踢　扭轉上身橫踢的姿態表現出魄力。

力道的線

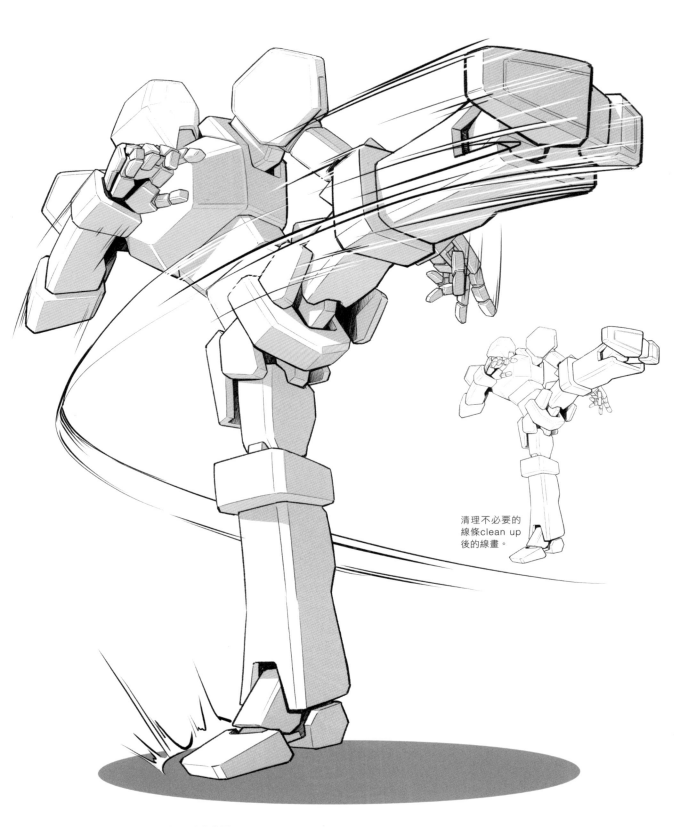

清理不必要的
線條clean up
後的線畫。

加上空中的「效果線」後，完成轉身踢姿態的圖。

加強變形的姿態

機器人做激烈動作時,「干擾」的部分會增加,需巧妙地繪製,畫出大膽的造形。

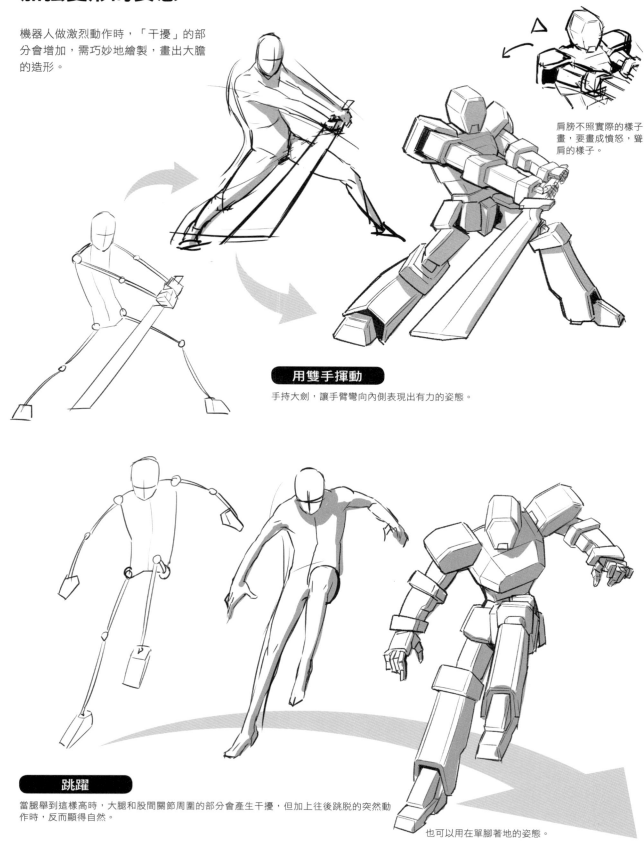

肩膀不照實際的樣子畫,要畫成憤怒,聳肩的樣子。

用雙手揮動

手持大劍,讓手臂彎向內側表現出有力的姿態。

跳躍

當腿舉到這樣高時,大腿和股間關節周圍的部分會產生干擾,但加上往後跳脫的突然動作時,反而顯得自然。

也可以用在單腳著地的姿態。

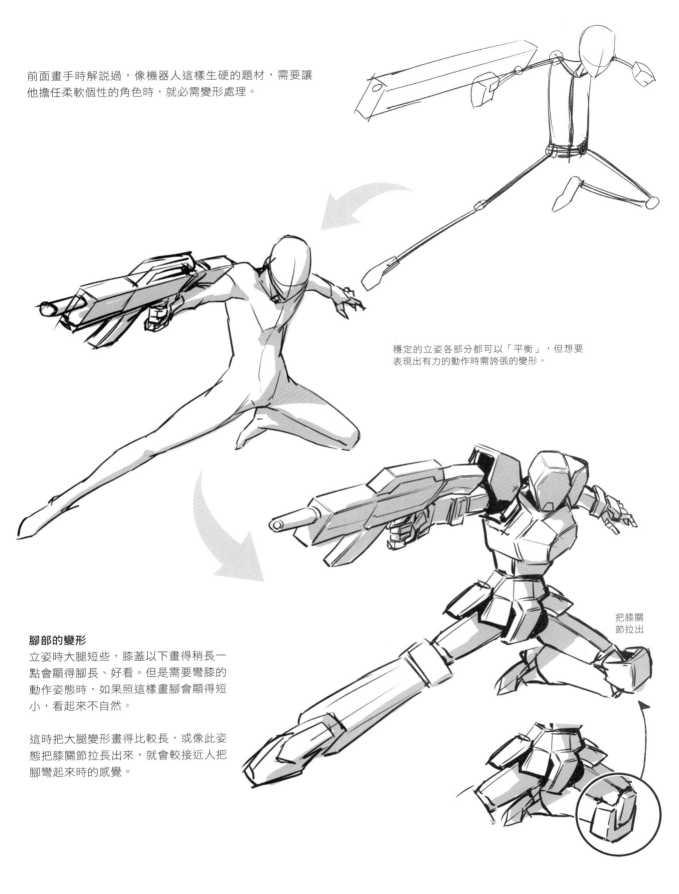

前面畫手時解説過，像機器人這樣生硬的題材，需要讓他擔任柔軟個性的角色時，就必需變形處理。

穩定的立姿各部分都可以「平衡」，但想要表現出有力的動作時需誇張的變形。

腳部的變形
立姿時大腿短些，膝蓋以下畫得稍長一點會顯得腳長、好看。但是需要彎膝的動作姿態時，如果照這樣畫腳會顯得短小，看起來不自然。

這時把大腿變形畫得比較長，或像此姿態把膝關節拉長出來，就會較接近人把腳彎起來時的感覺。

把膝關節拉出

用誇張的透視畫姿態

將前後畫出極大的大小差，會產生很大的遠近感，製造出非常有魄力的畫面，這是巧妙製造深度的技巧。將原來看起來無機能的機器人，變成具有活生生性格的角色，這是要表現主角的躍動感非常有效的的手段，運用誇張的透視可以呈現巨大感。

決定姿態

取用動漫畫合體或變形後的姿態。

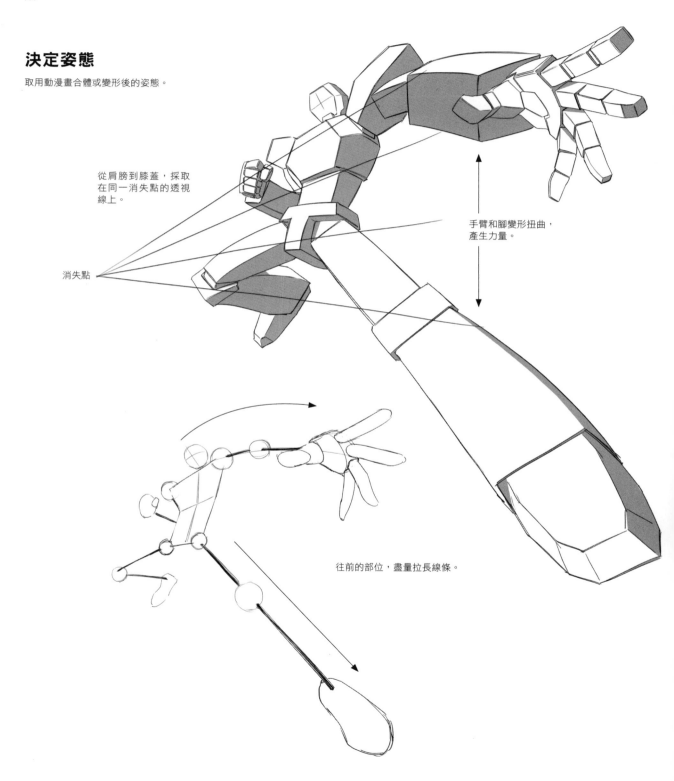

從肩膀到膝蓋，採取在同一消失點的透視線上。

手臂和腳變形扭曲，產生力量。

消失點

往前的部位，盡量拉長線條。

利用武器的姿態

不必擔心會有些矛盾，槍或劍的誇張透視畫法會有插畫式的魄力。

持重火器的姿態
為了頂住後座力，張腳站立的姿態，下巴往
後收，有收緊力量的感覺。

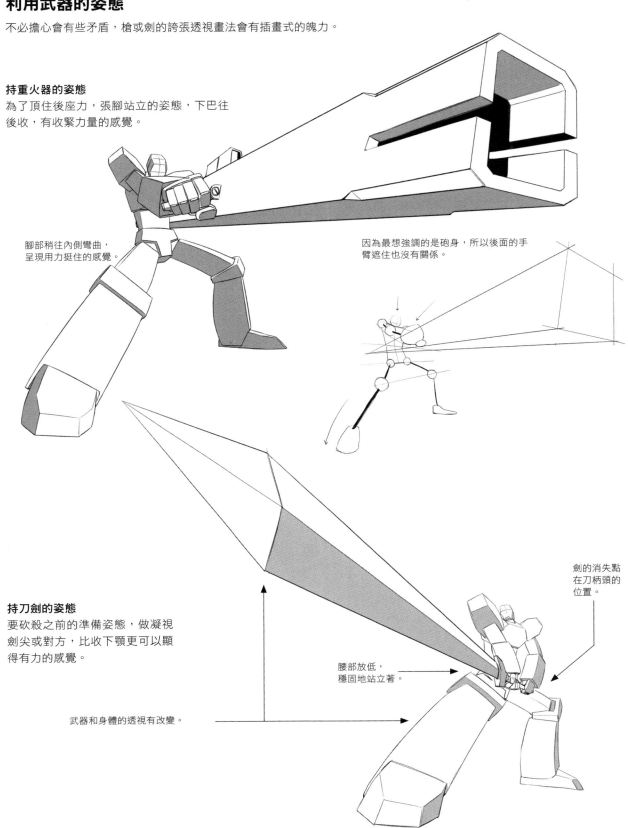

腳部稍往內側彎曲，
呈現用力挺住的感覺。

因為最想強調的是砲身，所以後面的手
臂遮住也沒有關係。

持刀劍的姿態
要砍殺之前的準備姿態，做凝視
劍尖或對方，比收下顎更可以顯
得有力的感覺。

劍的消失點
在刀柄頭的
位置。

腰部放低，
穩固地站立著。

武器和身體的透視有改變。

探討關節可動的互動性

機器人是由盔甲或機器配件構成的，以可動的情形來說，各部位配件最好不要互相干擾和抵觸，要如何設計需仔細思考。構思好看可動的造形然後設法使它們不要產生互相干擾，兩個軸的關節較一個軸的關節可動範圍更大。畫圖時干擾較少的兩個關節可能比較有魅力，但是實際的人物或做成小孩的玩具時，配件數增加費用也就增加，我從玩具設計師職業上的考量，盡可能採用較自然且更像人的關節。

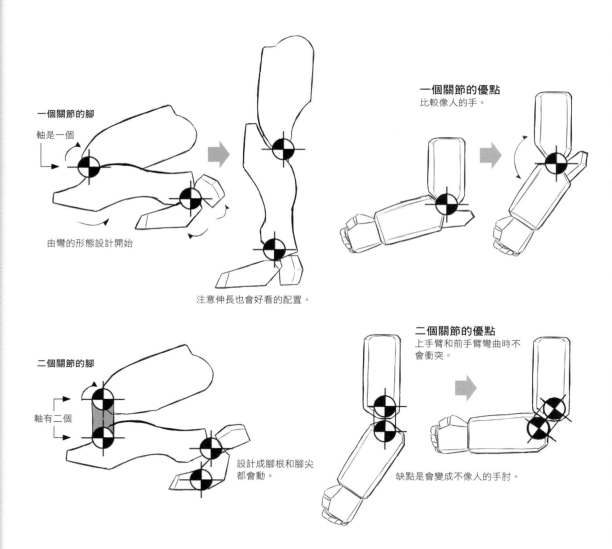

一個關節的腳
軸是一個
由彎的形態設計開始
注意伸長也會好看的配置。

一個關節的優點
比較像人的手。

二個關節的腳
軸有二個
設計成腳根和腳尖都會動。

二個關節的優點
上手臂和前手臂彎曲時不會衝突。
缺點是會變成不像人的手肘。

人的關節是一個關節，所以一個關節比較合乎人的美觀，如果因為可動範圍的問題或角色的關係，也會做成二個關節，設計上應選擇合乎自己最初的構想結構。

設計具有機能
的機器人

設計機器人之前…用水龍頭來構想「機能」

本書所講的機器人不是已經存在的機器人，而是動玩或漫畫書上空想的機器人。因為是假想所以可以畫成天花亂墜。雖然在現實生活中不存在，但如果加上一些現實已經具有各種功能的東西，會讓人覺得「如果能有這樣的東西」該有多好，這樣空想的設計也就增加了很多想像的樂趣。

機能和設計

水龍頭是我們天天使用卻不會特別注意的裝置，它構成的零件相當多。我們把轉鈕轉來轉去，開水、關水、熱水、冷水的轉換，都是由內部結構中的金屬、橡膠等材料組成，形狀也有許多不同種類，這些全部合在一起構成一個「水龍頭」的人工物。機器人和水龍頭，都是人類工業產品，但機器人就算是想像的設計物，在設計上它各部位零件的造形、機能作用，也要能符合人們的想像，確實可以發揮功能才行。

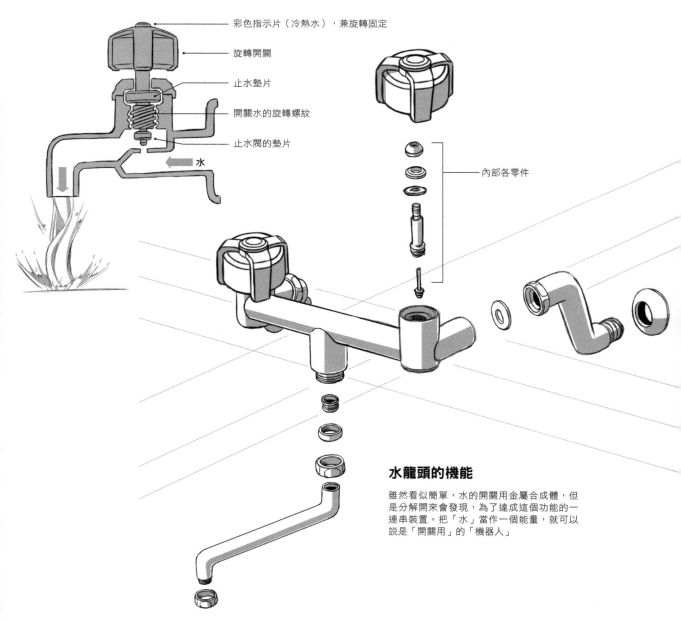

彩色指示片（冷熱水），兼旋轉固定

旋轉開關

止水墊片

開關水的旋轉螺紋

止水閥的墊片

水

內部各零件

水龍頭的機能

雖然看似簡單，水的開關用金屬合成體，但是分解開來會發現，為了達成這個功能的一連串裝置。把「水」當作一個能量，就可以說是「開關用」的「機器人」

設計時要讓人可以想像
構造是「如何組合而成的」

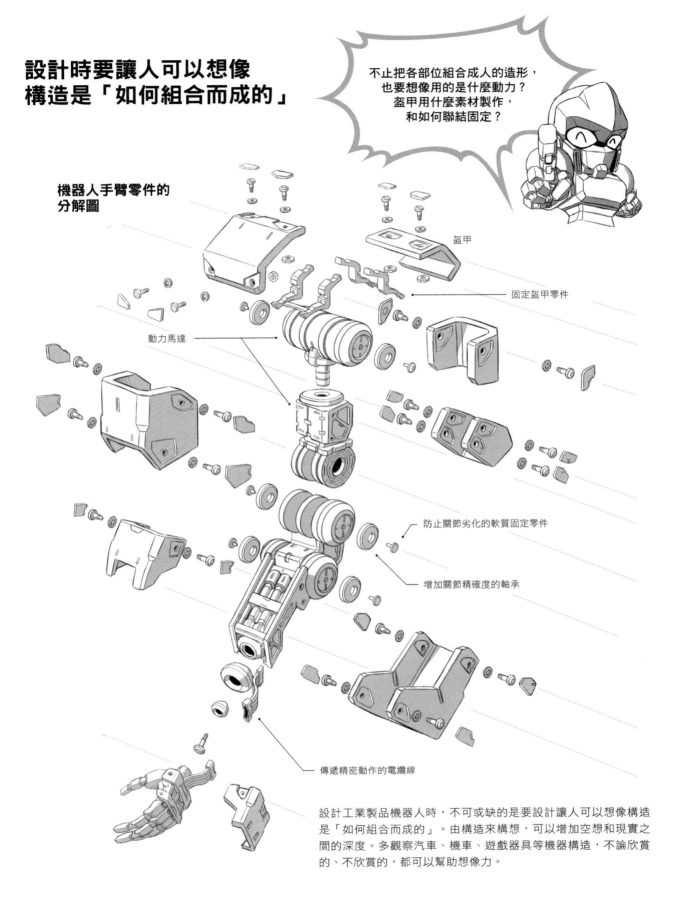

**機器人手臂零件的
分解圖**

盔甲

固定盔甲零件

動力馬達

防止關節劣化的軟質固定零件

增加關節精確度的軸承

傳遞精密動作的電纜線

設計工業製品機器人時，不可或缺的是要設計讓人可以想像構造
是「如何組合而成的」。由構造來構想，可以增加空想和現實之
間的深度。多觀察汽車、機車、遊戲器具等機器構造，不論欣賞
的、不欣賞的，都可以幫助想像力。

將機能加入造形中

設計機器人時要以具有機能構造的形態為前題。
不只要讓設計的人形機器人看起來強壯、酷炫，更要讓人覺得「有某種了不起的機能」，需經常活用「機能」「構造」「形態」的三種考量因素。

「機能」「構造」「形態」➡「機能性主題」

「機能」「構造」「形態」當設計動機和主題，在本書稱為「機能性主題」。看起來很「酷」的機械，時常被運用在機器人主題上，例如畫機器人時把戰車的無線軌道、座位、砲塔等，引人注目的部分加入設計中，使造形增加魅力和說服力。

細部的美感！細部和機能構造的意象

腳踏板零件組合例子。每個金屬零件都有它的功能、細部、間隔等要如何構築在盔甲上，都要好好用心考量。

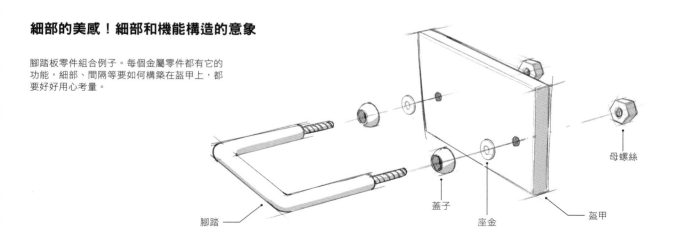

母螺絲

蓋子

座金

盔甲

腳踏

採用現有的功能當主題⋯設計戰車機器人的例子

使用相同主題「戰車」也會因為觀點不同而設計成機能不同的機器人。本書第3章説明方法，第4章介紹不同的繪師由不同的觀點做為主題畫不同機器人設計的例子。

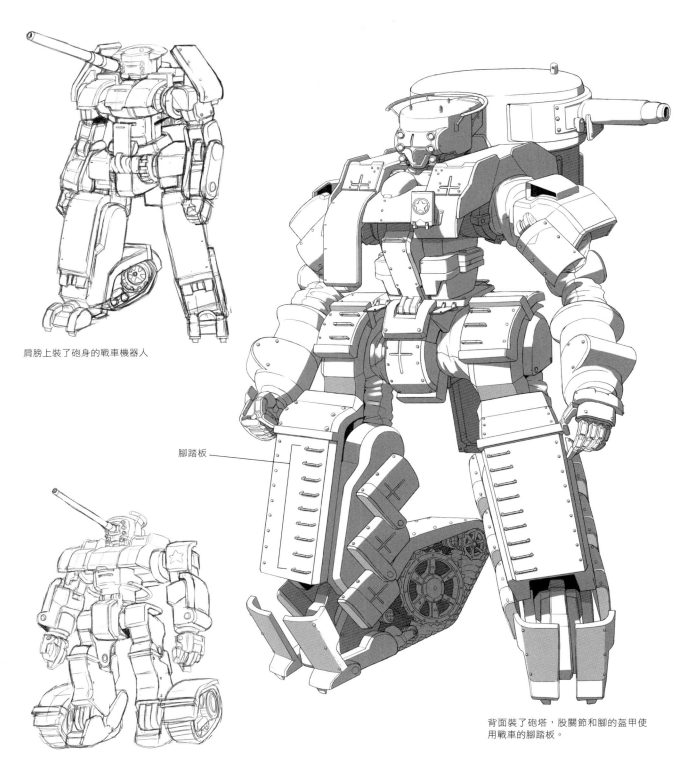

肩膀上裝了砲身的戰車機器人

腳踏板

頭部本身就是砲塔，腳的外側裝了看起來很有力量的無限軌道。

背面裝了砲塔，股關節和腳的盔甲使用戰車的腳踏板。

由電器製品設計機器人

如何尋找可當機能為設計主題的東西呢？現在一起來尋找構想的來源吧！

注意身邊的電器製品

生活周圍很多電器製品，「有什麼功能」、「怎樣的造形」你我皆知，而這些電器製品都是被設計出來的，設計時除了考量好用之外，也想像著使用者的年齡、性別做出有個性的產品。

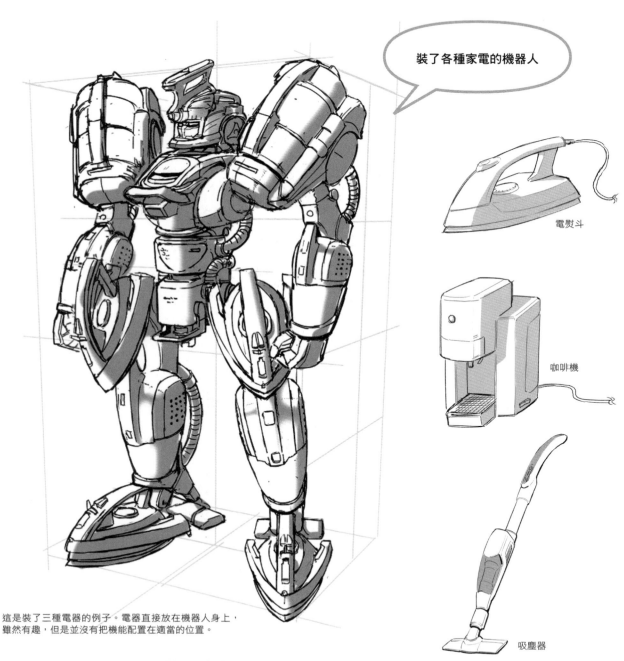

裝了各種家電的機器人

電熨斗

咖啡機

吸塵器

這是裝了三種電器的例子。電器直接放在機器人身上，
雖然有趣，但是並沒有把機能配置在適當的位置。

所以縮小範圍，只用一個種類的家電「吸塵器」，以機能為主題來設計。

聚焦在吸塵器，以「機能」做為主題

將各部位的使用功能做「分解作業」，固有觀念從頭思考。

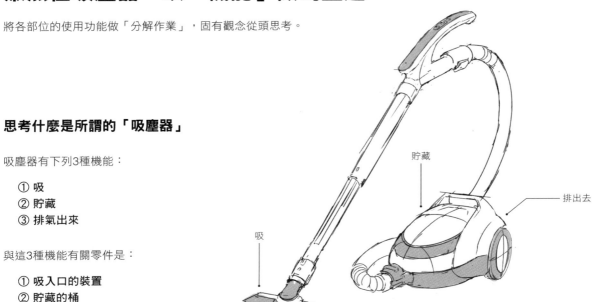

思考什麼是所謂的「吸塵器」

吸塵器有下列3種機能：

① 吸
② 貯藏
③ 排氣出來

與這3種機能有關零件是：

① 吸入口的裝置
② 貯藏的桶
③ 排出去的管和裝置

以這三個吸塵器的主要功能而複雜的機器切入時，盡可能先單純化來思考。

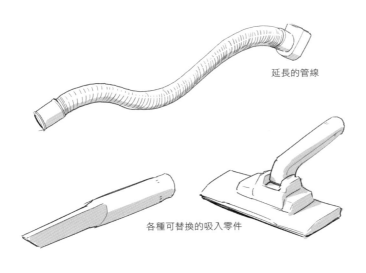

延長的管線

各種可替換的吸入零件

除了三種機能之外，其他有特徵的部分或選用的零件也需注意。

延長管線
可以替換的吸入零件
輪子
電線與插頭
手握把的部分

這些零件或許有可能裝置在機器人的某些地方。關於各部分的機能，將它言語化描述出來，可以更明確瞭解跟機能有關係的部位，這樣會發現僅僅是一個吸塵器，原來是由這麼多的要素組合而成。

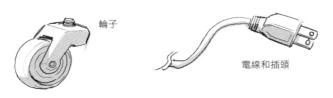

輪子

電線和插頭

手握把

在不同種類的吸塵器中找尋符合的部位

吸塵器種類依用途的不同，造型也有所不一樣，以下使用四種吸塵器來設計機器人。

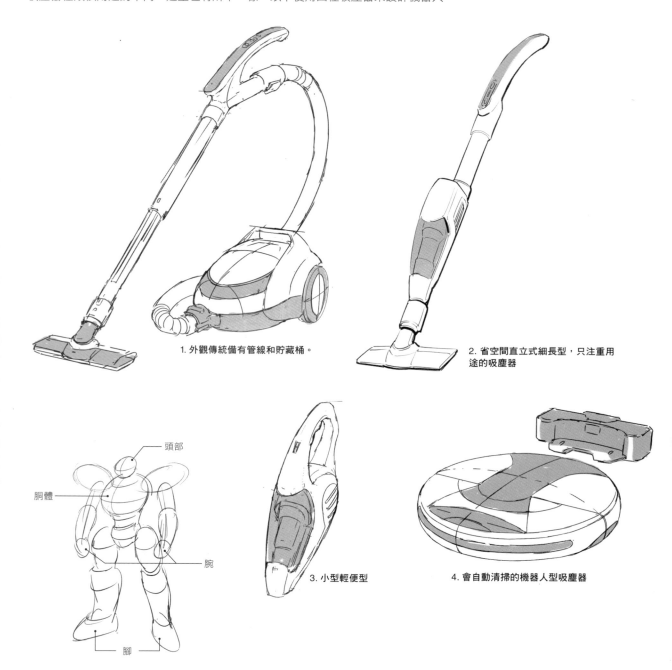

1. 外觀傳統備有管線和貯藏桶。

2. 省空間直立式細長型，只注重用途的吸塵器

頭部

胴體

腕

腳

3. 小型輕便型

4. 會自動清掃的機器人型吸塵器

檢視4種機型的吸塵器，考量適合用在那一部位

1. 一般性有吸塵管和貯藏桶……大型，較適合用作胴體
2. 省空間直立式細長型吸塵器……細長，用做手臂或腳比較適合
3. 小型輕便型……小型容易操作，可考量做為頭部或手腳的延長及細部補強等。
4. 會自動打掃的機器人型……平扁的形狀，用做防護具比較適合

做深入的檢視構想將零件配置到各部位

吸塵器具有會讓人聯想到「引擎」有力量的造型，非常適合做為機器人設計主題。透明可以看見內部垃圾的部分，也可以設計成讓人看見內部結構的一個重點。可動的輪子、會旋轉的馬達，對設計的構想都很有幫助。

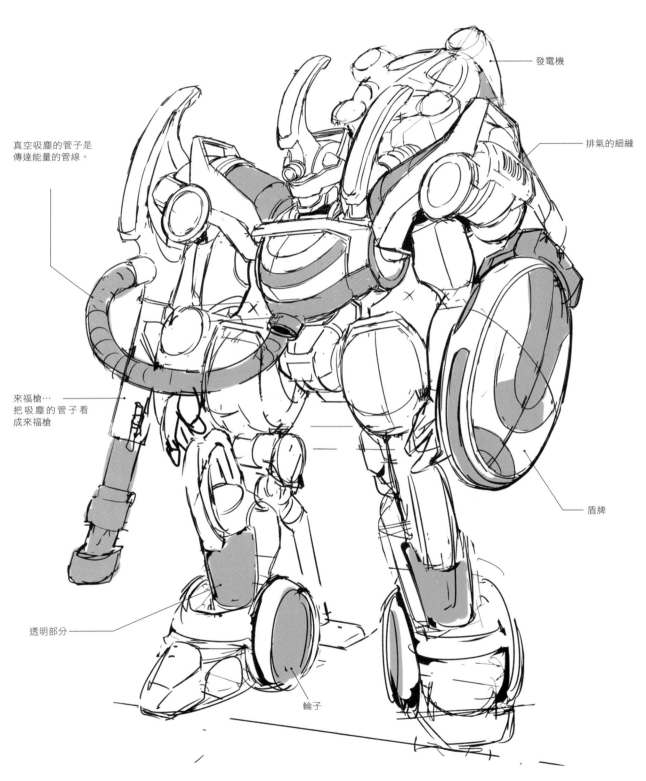

真空吸塵的管子是
傳達能量的管線。

發電機

排氣的細縫

來福槍…
把吸塵的管子看
成來福槍

盾牌

透明部分

輪子

決定外形，完成設計

各部分大致決定之後，把外形勾勒起來，參考設計的主題和它要發揮的機能，把零件加入設計主題中。

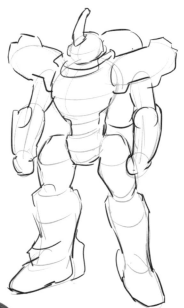

如果形態上出現了空隙，
將候補零件找出來，
思考它的機能
填補至適當的位置。

要注意的重點 還原到素體，再確認形象

使用可用配件例子

延長管或可替換的吸入配件
➡ 當武器的配件

拖動的輪胎
➡ 裝在腳跟當滾動器

柔軟的吸塵零件
➡ 用在腳跟當防止跌倒用

本體的桶
➡ 讓它背在背上看看

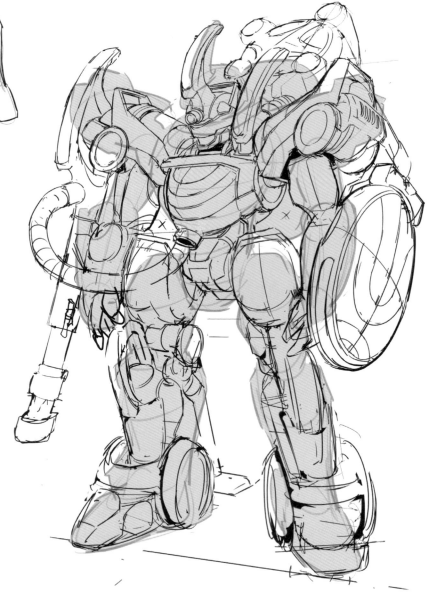

最後調整細節，配合美觀和喜好調整外觀

不要的清理乾淨，完成設計圖

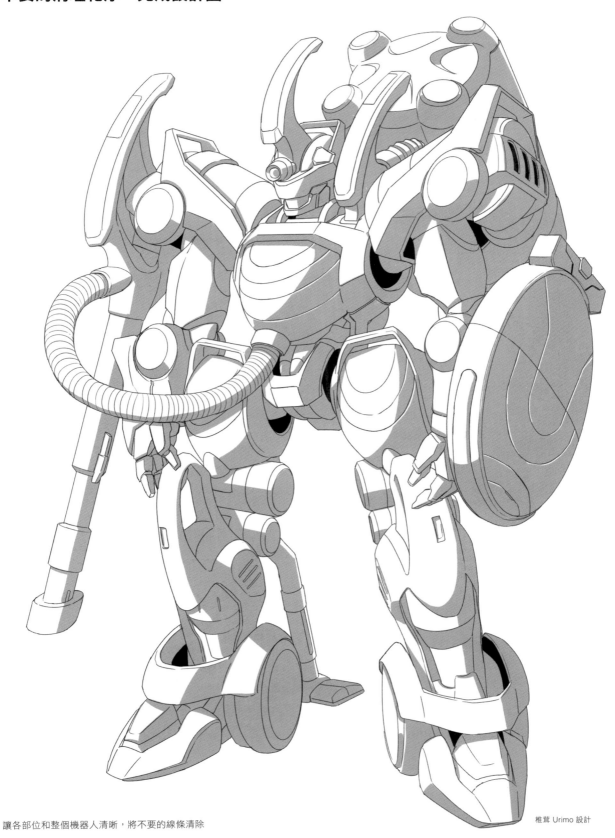

讓各部位和整個機器人清晰，將不要的線條清除

椎茸 Urimo 設計

從廁所設計機器人

由住家裝備中尋找有機能性的東西設計機器人。

以「廁所」為主題構想機器人的設計。小便器的開口部很大,當做引擎的空氣吸入口(intake),並以它做為主要推進器的機器人。另外最新型便器的造型、組合方式,也都跟設計動機的主題非常吻合。

＊註intake是引擎的空氣吸入口

從廁所的用品找出構想

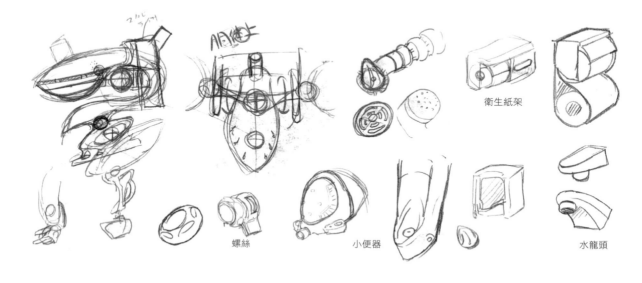

衛生紙架

螺絲　　　小便器　　　水龍頭

頭部的配件

可以找到配合設計主題的東西有洗手用水龍頭、六角螺絲、小便器細縫狀的電眼感應器,小便器底部,阻雜物的圓形蓋子也可以用。

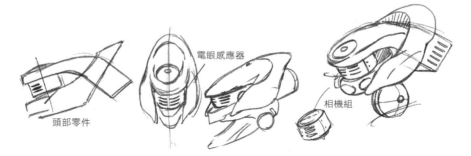

頭部零件　　　電眼感應器　　　相機組

胴體的配件

為了讓左右手臂的「大型推進器」具有可動性,把座式便座當主題,在胴體中心部的空間,裝置了可動結構的造形。從兩手臂腋下到背後的空氣動力零件(aero parts)、管狀零件,是參考了手扶管的造型。

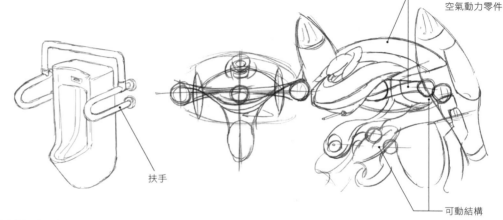

aero pars
空氣動力零件

扶手

可動結構

＊註:aero parts空氣動力零件,主要是裝在汽車車體周圍,具有抵抗空氣、安全防護以及美觀效果的裝置。

手臂的配件

這個廁所機器人最大賣點是「大型推進器」，將便器整個拿過來應用的成果。便器主要結構是把水吸進去，所以將它做為引擎的空氣吸入口（intake），芳香劑放置吸入口尖的部位，裝置在上臂的子推進吊艙是廁所的洗槽，手肘的部分是便座的接合部，手臂是水龍頭，各部的接合點都用六角螺絲。

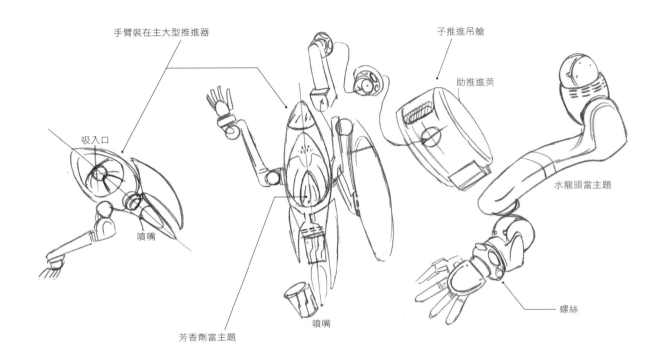

手臂裝在主大型推進器

子推進吊艙

助推進莢

吸入口

水龍頭當主題

噴嘴

芳香劑當主題

噴嘴

螺絲

腳的部位

腳的部位採用無水槽便器造型，推進器的構想是跟手臂相同的小便器，也使用圓形的瓷器蓋子，並裝了固定用零件。

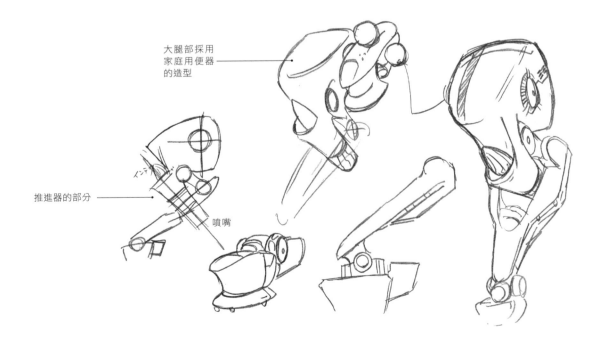

大腿部採用
家庭用便器
的造型

推進器的部分

噴嘴

組裝起來繼續完成細部

武器的設計

槍的構想來自公廁內放衛生紙的貯藏式「衛生紙架」，用衛生紙圓桶狀做成盒子，能量用長條狀衛生紙能量輸送帶，具有「補充紙的輸送帶」之機能配置在背後，讓新的紙夾出來的結構。

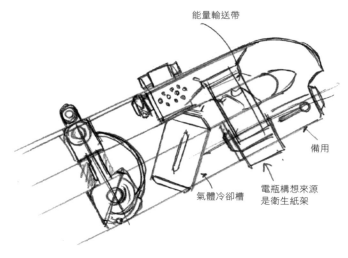

能量輸送帶

備用

氣體冷卻槽

電瓶構想來源是衛生紙架

加細部

這次設計的重點不在關節部分，但如果把它們一個個配置成適當機能的設計，很有可能成為有個性的機器人。主要特徵是流線型，關節周圍以較清爽流暢為主造形。

用線條再檢視整體造形外觀

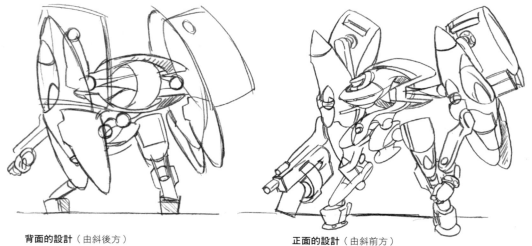

背面的設計（由斜後方） **正面的設計**（由斜前方）

各部位的設計完成之後，再大致修改組合的方法，將設計的細部詳細地畫上去。

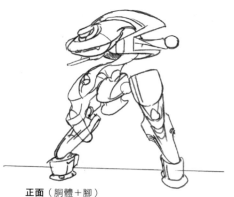

背面（胴體＋腳） **正面**（胴體＋腳）

把不要的都清理乾淨，做最後的整理

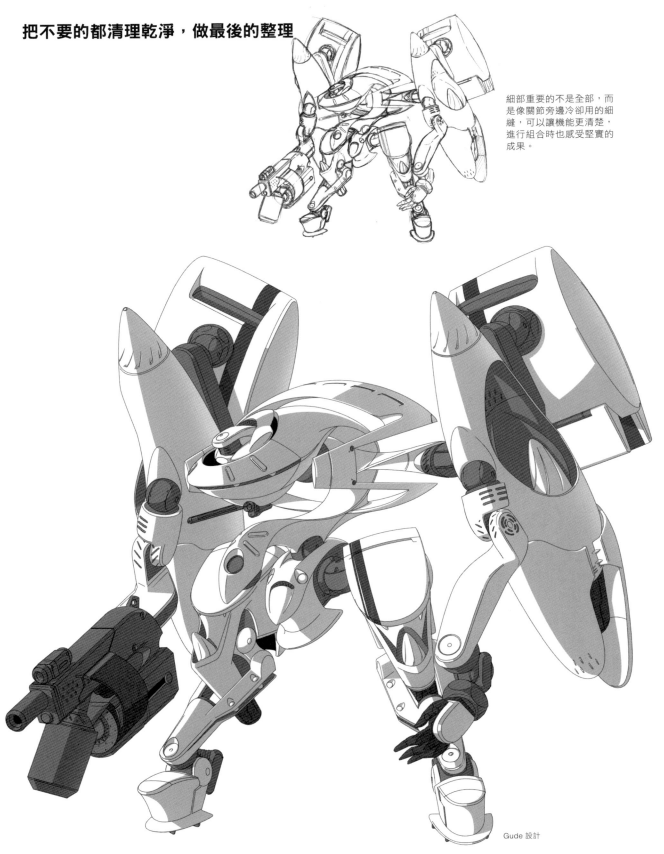

細部重要的不是全部，而是像關節旁邊冷卻用的細縫，可以讓機能更清楚，進行組合時也感受堅實的成果。

Gude 設計

武器和關節部分加上較暗的陰影，讓整體看起來立體效果更好。

97

從廚房設計機器人

以用水系統、桌上的爐子等做為設計主題。把蓮蓬頭看成巨大的推進裝置等,各種功能的物品,都配置做為適當的用途。管狀的配件讓它環繞全身,讓人覺得動力由管子傳送,表現出像生物感覺的設計意圖,可說是工業製品的集合體,同時注意到容易分解維修的關節構成。

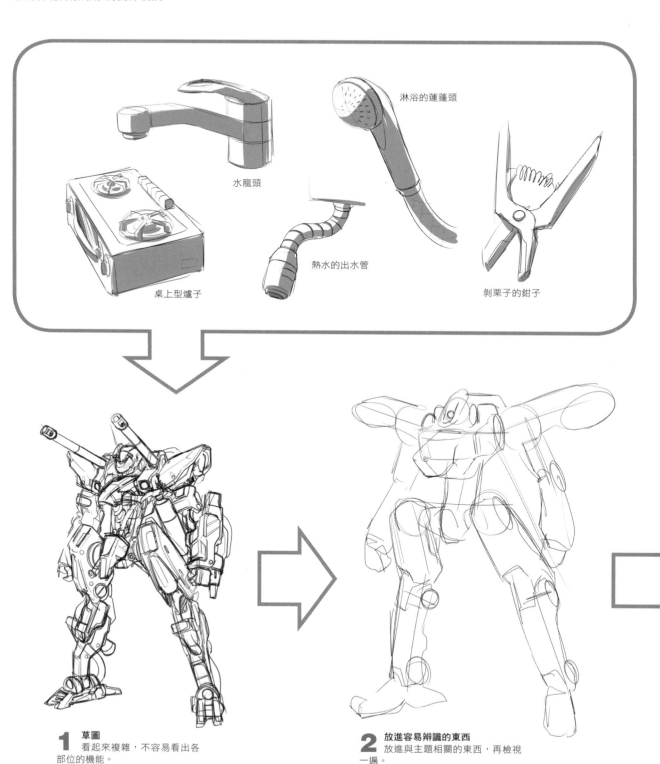

水龍頭

淋浴的蓮蓬頭

桌上型爐子

熱水的出水管

剝栗子的鉗子

1 草圖
看起來複雜,不容易看出各部位的機能。

2 放進容易辨識的東西
放進與主題相關的東西,再檢視一遍。

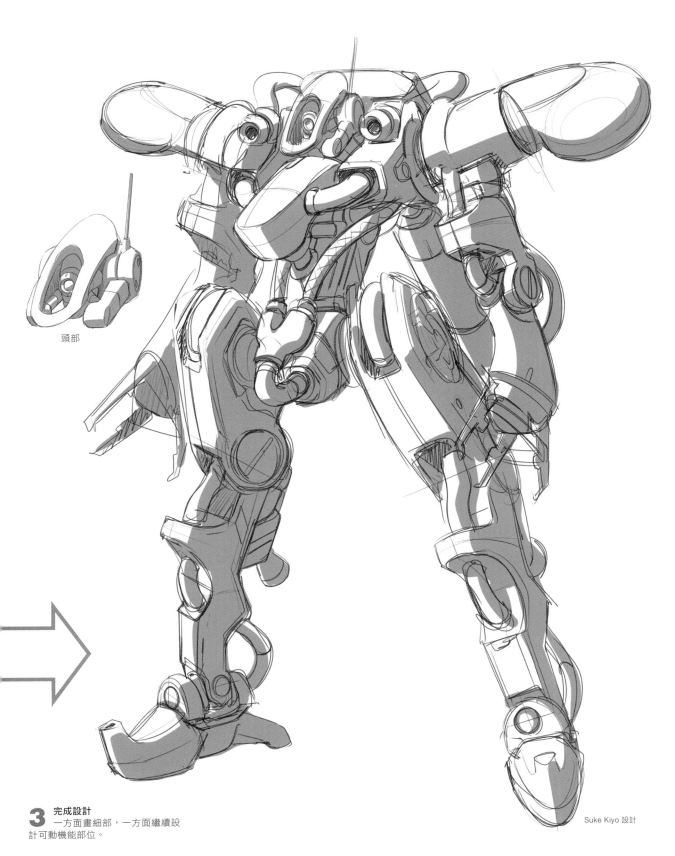

頭部

3 **完成設計**
一方面畫細部，一方面繼續設
計可動機能部位。

Suke Kiyo 設計

從身邊喜愛的東西，構想機器人的設計

日常使用的物品、可愛的動物，都可以設計成機器人。對有興趣的物品或每天照料的寵物都會關心和喜愛，好好觀察它們的機能，運用在機器人的設計上。

手機做為主題的機器人，設計成強悍的意象

耐衝擊的大型手機做為主題。全身有照相機、感應器、精密機械等，由高強度的外框防護，整體結合金屬和橡膠及各種不同素材完成設計。

體形考量了可以發揮主體意象的機器人素體。

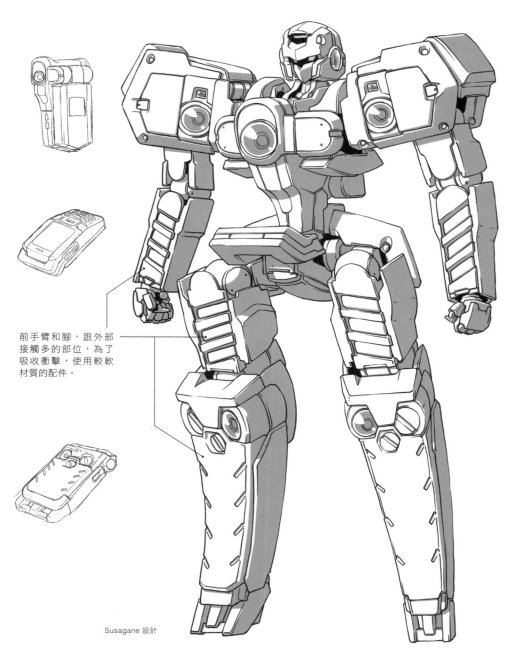

前手臂和腳，跟外部接觸多的部位，為了吸收衝擊，使用較軟材質的配件。

Susagane 設計

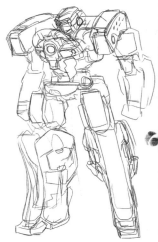

最初階段的雛形

音響做為主體的機器人…用音波戰鬥的意象

音響使用的電波送信機和收信機的插口、電線、高品質的金片等設計在機器人的內部，從外框可以看見到內部的設計。

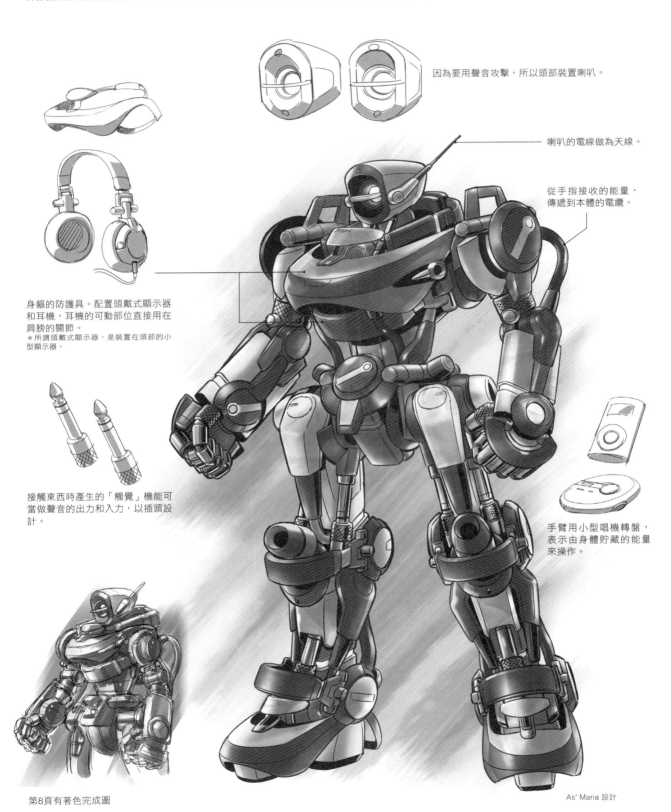

因為要用聲音攻擊，所以頭部裝置喇叭。

喇叭的電線做為天線。

從手指接收的能量，傳遞到本體的電纜。

身軀的防護具。配置頭戴式顯示器和耳機，耳機的可動部位直接用在肩膀的關節。
＊所謂頭戴式顯示器，是裝置在頭部的小型顯示器。

接觸東西時產生的「觸覺」機能可當做聲音的出力和入力，以插頭設計。

手臂用小型唱機轉盤，表示由身體貯藏的能量來操作。

第8頁有著色完成圖

As' Maria 設計

狗做為主題的機器人⋯特別注意顎、耳朵的機能

對於喜愛的東西更有興趣思考它的特徵，以機能當主題構想時，不要侷限於機械或器具。對於生物的機能可用語言描述，將各部位做「分解」。以狗來說，為了「咬」的機能，「顎」就成為特徵之一。為了快速奔跑，強而有力的腿也是獨特的造形。

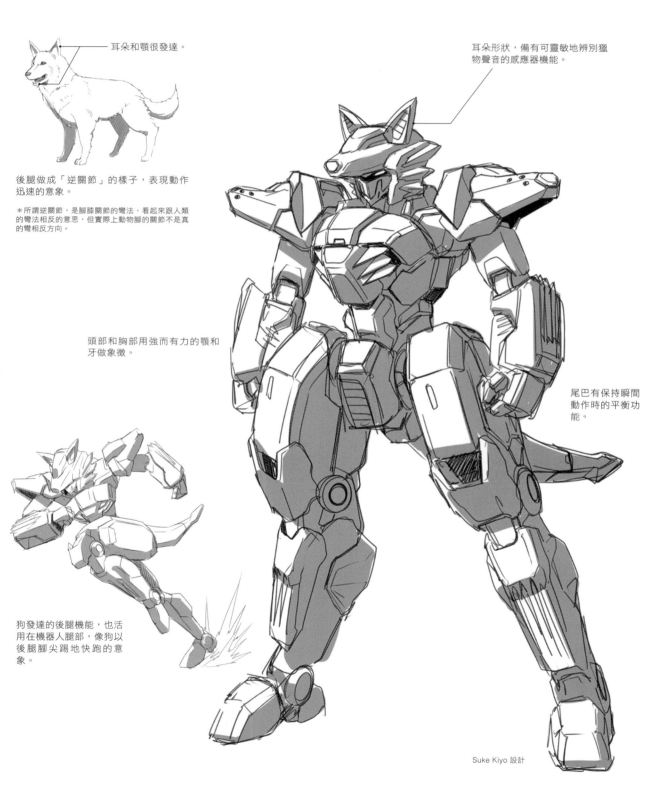

耳朵和顎很發達。

後腿做成「逆關節」的樣子，表現動作迅速的意象。

＊所謂逆關節，是腳膝關節的彎法，看起來跟人類的彎法相反的意思，但實際上動物腳的關節不是真的彎相反方向。

頭部和胸部用強而有力的顎和牙做象徵。

狗發達的後腿機能，也活用在機器人腿部，像狗以後腿腳尖踢地快跑的意象。

耳朵形狀，備有可靈敏地辨別獵物聲音的感應器機能。

尾巴有保持瞬間動作時的平衡功能。

Suke Kiyo 設計

貓做為主題的機器人⋯用有特徵的眼睛當感應器

可愛有魅力的貓，為了捕捉獵物有可以伸縮的爪子，有當天線任務的長鬚。觀察時注意牠的「機能」和「形態及構造」做為參考設計機器人。

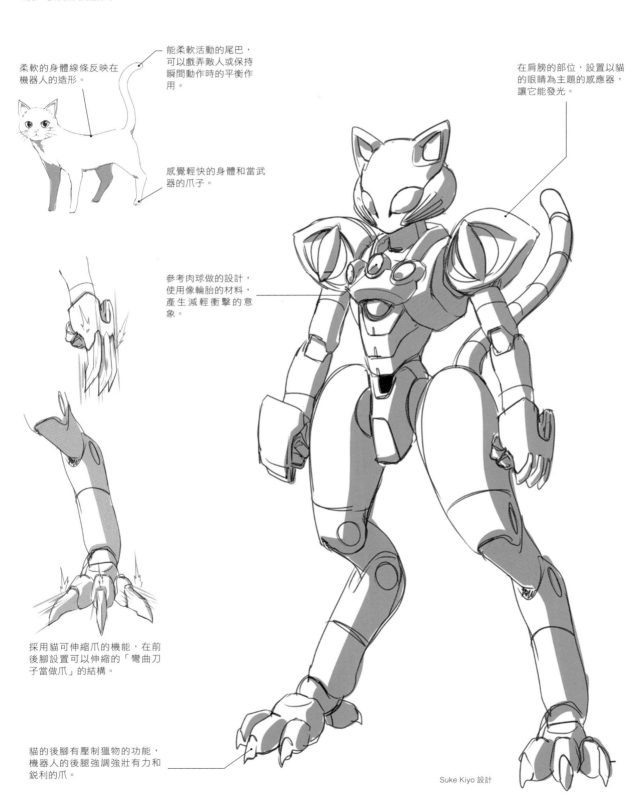

柔軟的身體線條反映在機器人的造形。

能柔軟活動的尾巴，可以戲弄敵人或保持瞬間動作時的平衡作用。

在肩膀的部位，設置以貓的眼睛為主題的感應器，讓它能發光。

感覺輕快的身體和當武器的爪子。

參考肉球做的設計，使用像輪胎的材料，產生減輕衝擊的意象。

採用貓可伸縮爪的機能，在前後腳設置可以伸縮的「彎曲刀子當做爪」的結構。

貓的後腳有壓制獵物的功能，機器人的後腿強調強壯有力和銳利的爪。

Suke Kiyo 設計

設計機器人的委託合約，從修改到完成

以機能為設計動機的主題，指定「機能」的內容，請了2名設計師進行機器人的設計。說明進行的過程中，檢討是否達到所要機能，然後再更深入加強修改。

其1　遊戲機做為主題的機器人設計

訂定委託合約

內容：「請設計發揮各種遊戲機機能的機器人」

（繪圖的提案）
將遊戲機分解並配置到各部位初步草圖，還沒有好好發揮主題的機能。

可以注意遊戲機的機能，設計各個配件嗎？

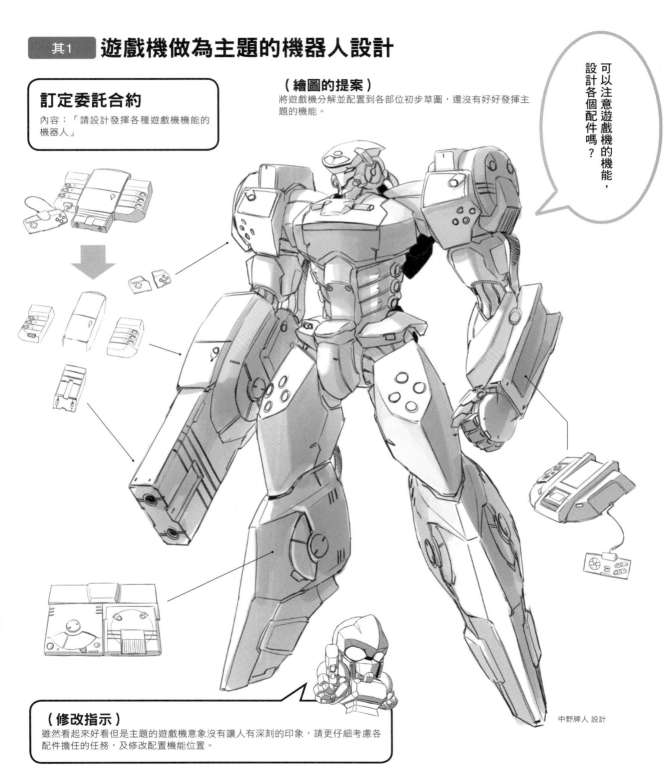

（修改指示）
雖然看起來好看但是主題的遊戲機意象沒有讓人有深刻的印象，請更仔細考慮各配件擔任的任務，及修改配置機能位置。

中野牌人 設計

第一次修改…探討那裡有問題！

護目鏡配置在額頭

（修改後的設計）
遊戲配件的配置，一目瞭然，但是重點的機能還沒有巧妙地放進來。

意象相當接近了，
但更希望遊戲機的機能
能採用進來。

遊戲機的主體和搖桿
按鈕的形狀，配置在
身軀胴體。

主體配置在手臂。

柱狀的操縱桿配置在
膝蓋位置。

中野牌人 設計

設計要求是希望能感覺到「機能」的造形，目前尚未做到，
所以再次提出修改指示。

105

再次的修改指示，要讓「機能」更明確

匣子插入的機能

用操縱鈕操作

接到主體供應能源

沒有武器會覺得寂寞，所以
請追加專用的武器

（修改指示）
要給於任務及動作的配件，就請配置在適當的位置。不是很必要的東
西乾脆去掉，在設計上是有必要的動作。

原來的配件是用來防護眼睛的，
將它用做護眼用途，應可發揮它
的機能。

在肘關節、大腿內側、股關
節如有「按鈕」的裝置，動
作中很可能會誤觸，產生不
必要的動作，因此請刪掉。

請在前臂的手背上，配置可
以插入匣子的裝置和操作按
鈕。

設計上在操控系統採用操縱桿時，在週邊要
有由操縱桿操作的配置，機能才可以更活
用。

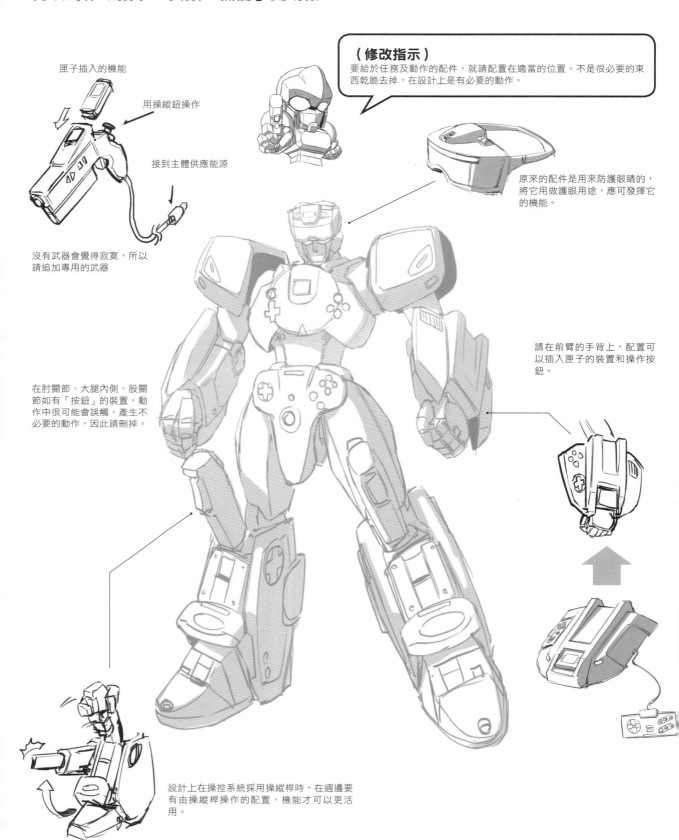

第二次修改後…解決問題點，就可以完成了！

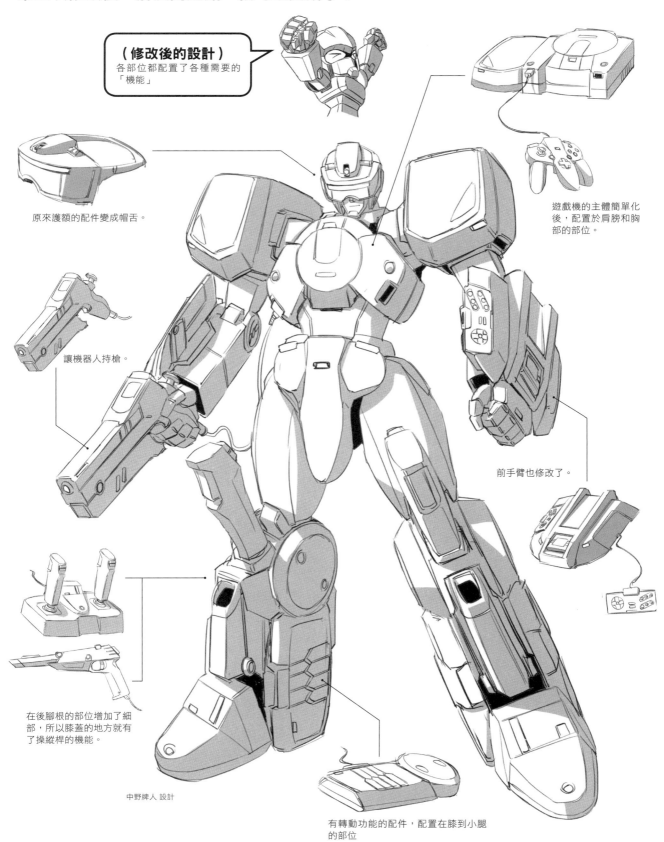

（修改後的設計）
各部位都配置了各種需要的「機能」

原來護額的配件變成帽舌。

遊戲機的主體簡單化後，配置於肩膀和胸部的部位。

讓機器人持槍。

前手臂也修改了。

在後腳根的部位增加了細部，所以膝蓋的地方就有了操縱桿的機能。

中野牌人 設計

有轉動功能的配件，配置在膝到小腿的部位

電腦的配件做為主題的機器人設計

訂定委託合約

請活用電腦的配件設計機器人

（對插圖的建議）

各種配件組合的感覺有趣，主題雖反映至各部位，但沒有考慮機能。

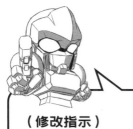

（修改指示）

請用 PC 的網路相機，做為意象的來源配置於頭部，將機能更明確表現出來。

附簡略的圖，說明要修改的重點，給受委託的繪師。

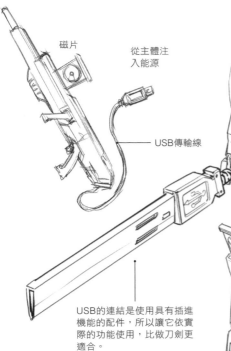

磁片

從主體注入能源

USB傳輸線

USB的連結是使用具有插進機能的配件，所以讓它依實際的功能使用，比做刀劍更適合。

光碟機開關的驅動機能效果讓它有效地發揮功能。

修改後…活用各配件的任務，整合後完成！

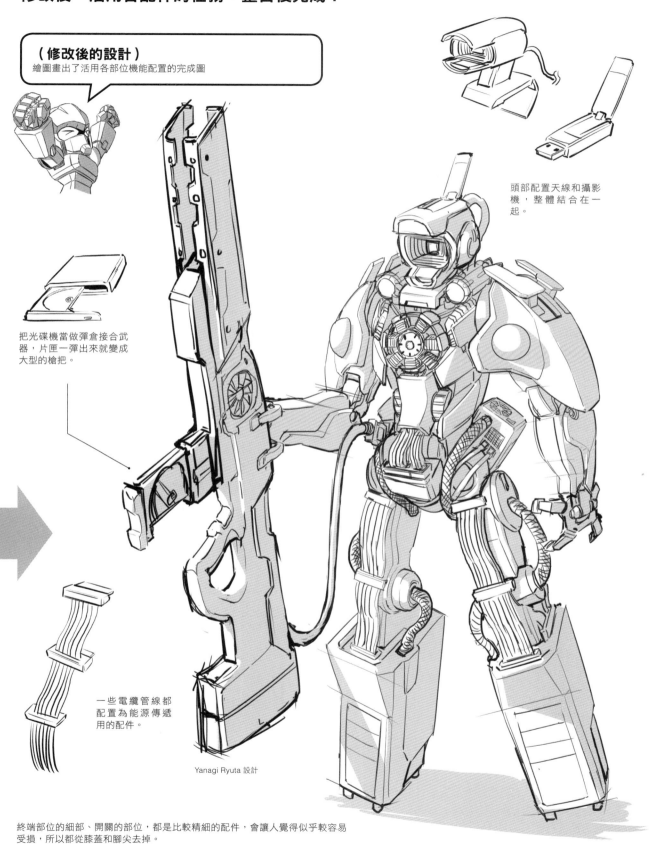

（修改後的設計）
繪圖畫出了活用各部位機能配置的完成圖

頭部配置天線和攝影機，整體結合在一起。

把光碟機當做彈倉接合武器，片匣一彈出來就變成大型的槍把。

一些電纜管線都配置為能源傳遞用的配件。

Yanagi Ryuta 設計

終端部位的細部、開關的部位，都是比較精細的配件，會讓人覺得似乎較容易受損，所以都從膝蓋和腳尖去掉。

設計機器人，就是要瞭解「人」！

機器人的手可以像工業用機械的手，但是為什麼做得像人手就會覺得比較有魅力？人類的五根手指中，大拇指可以碰觸到其他4根手指，所以會有「捏」的動作。可以把自來水的水龍頭抓緊，也是由捏發展出來的發展形。有5根手指的機器人，雖然在設計上的出發點是要模仿人，但事實上，機器人5根手指的機能性也比較合理。另外在設計機器人時，如果將某一部位設計得很有人性的感覺，就會更讓人喜歡。

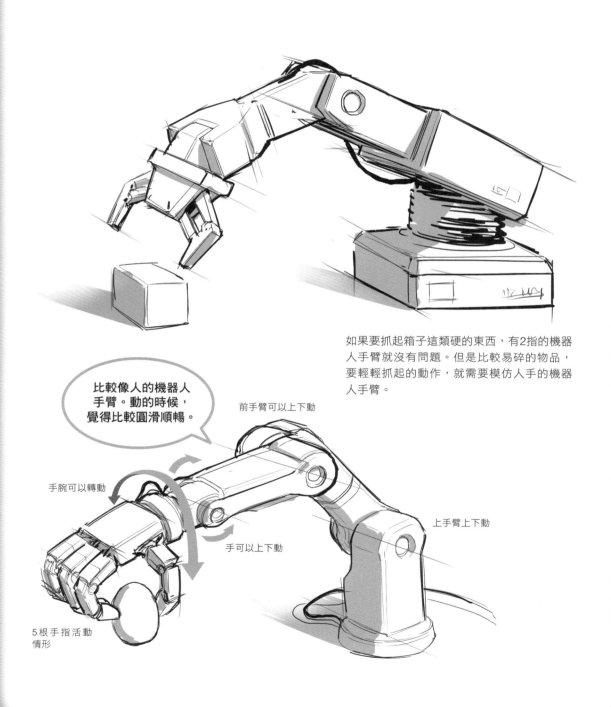

如果要抓起箱子這類硬的東西，有2指的機器人手臂就沒有問題。但是比較易碎的物品，要輕輕抓起的動作，就需要模仿人手的機器人手臂。

比較像人的機器人手臂。動的時候，覺得比較圓滑順暢。

前手臂可以上下動

手腕可以轉動

上手臂上下動

手可以上下動

5根手指活動情形

第**4**章

創原畫
人器機

設計獨創的原創性機器人

什麼是「英雄」的感覺？

以「英雄」為主題，真正投入畫獨創的機器人吧！讓我們想一想，我們是不是真的非常喜歡機器人？機器人在動畫、漫畫或遊戲裡面都是很強壯、很酷炫，會讓年輕人喜愛和憧憬，使人幻想如果能像機器人該有多棒，進而產生英雄崇拜的心理。從玩具設計師的立場，我很瞭解小孩子對喜歡但是還得不到的東西會格外想擁有。小女孩看見大人在廚房用菜刀，就喜歡模仿菜刀切菜的家家酒玩具。男孩子喜歡玩汽車、機車模型，因為他們還不能開車，心裡憧憬所以會特別喜愛玩具模型車。在小孩子的心目中，已經擁有和有某種技術的人都是英雄！

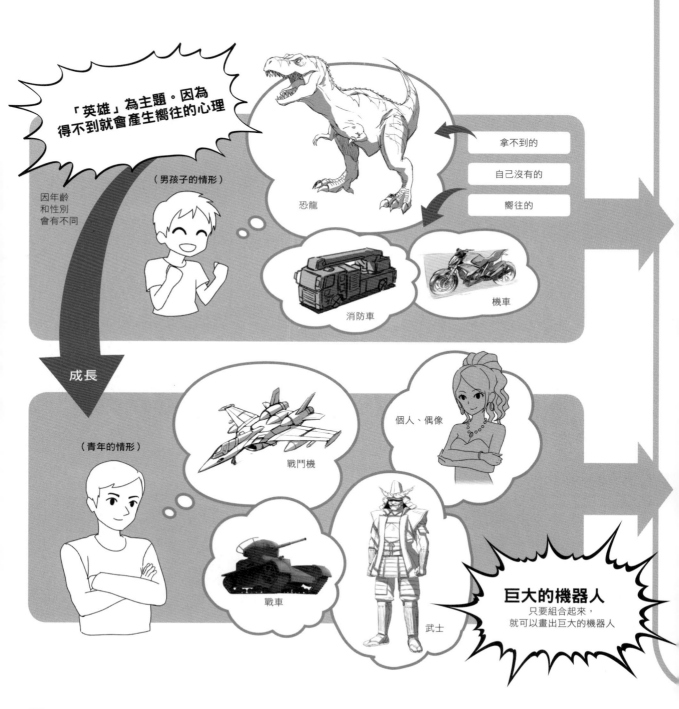

「英雄」為主題。因為得不到就會產生嚮往的心理

（男孩子的情形）

因年齡和性別會有不同

拿不到的

自己沒有的

嚮往的

恐龍

消防車

機車

成長

（青年的情形）

戰鬥機

個人、偶像

戰車

武士

巨大的機器人
只要組合起來，就可以畫出巨大的機器人

英雄為主題設計機器人的方法
繪師們用實際作品解說。

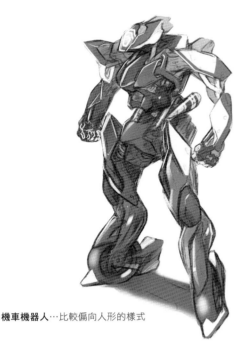

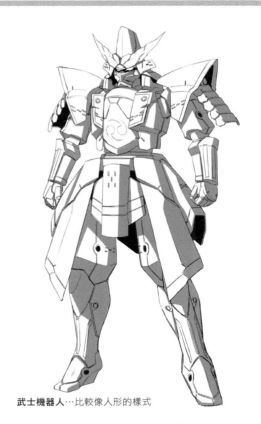

機車機器人⋯比較偏向人形的樣式

武士機器人⋯比較像人形的樣式

在「盒子機器人」和「人形機器人」中間，將可以讓主題表現出來的樣式
製作（設計的樣式和體形的平衡）兩融合的機器人！
從各實例學習如何創造獨創機器人！
＊說明機器人的造形。不改變機器人的內部構造，只改變外觀設計。

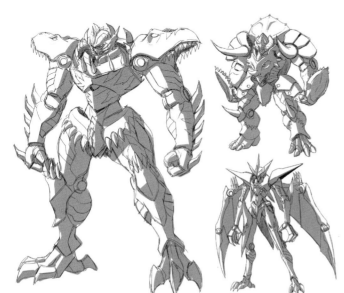

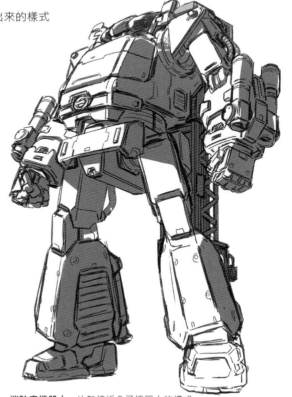

恐龍機器人⋯盒子機器人和人形機器人中間的樣式

消防車機器人⋯比較接近盒子機器人的樣式

畫特殊車輛機器人

把建設機械及在工地現場活躍的車輛畫成機器人。它們外表上看起來方方正正，很像「盒子機器人」的體形，是做主題很好題材。使用的畫材是「沾水型鋼筆」，畫粗線、細線、塗抹，都可以得到所要的效果，可節省工作的時間相當方便，這個徒手畫的工具，也可以畫出乾擦筆的獨特味道。

推土機機器人

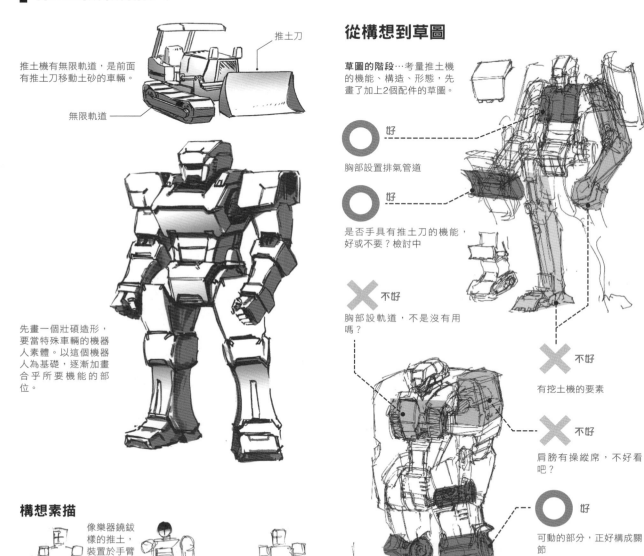

推土刀

推土機有無限軌道，是前面有推土刀移動土砂的車輛。

無限軌道

先畫一個壯碩造形，要當特殊車輛的機器人素體。以這個機器人為基礎，逐漸加畫合乎所要機能的部位。

從構想到草圖

草圖的階段…考量推土機的機能、構造、形態，先畫了加上2個配件的草圖。

好
胸部設置排氣管道

好
是否手具有推土刀的機能，好或不要？檢討中

✕ 不好
胸部設軌道，不是沒有用嗎？

✕ 不好
有挖土機的要素

✕ 不好
肩膀有操縱席，不好看吧？

好
可動的部分，正好構成關節

構想素描

像樂器鐃鈸樣的推土，裝置於手臂

腳用無限軌道移動

排熱氣管子

腳部裝置推土呈現穩定感

手持一個很大的推土

每個配件都考慮有什麼機能、有怎樣的用途，然後將各構想整合起來。

讓2個草圖都可以合乎機能的形態，要再繼續篩選細部

從構想草圖到正式完成圖

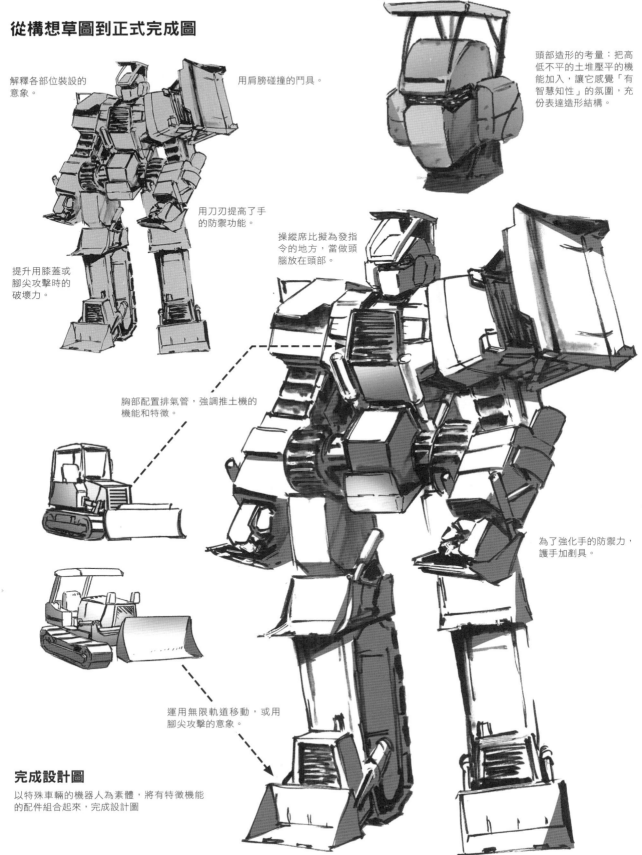

解釋各部位裝設的
意象。

用肩膀碰撞的鬥具。

頭部造形的考量：把高
低不平的土堆壓平的機
能加入，讓它感覺「有
智慧知性」的氛圍，充
份表達造形結構。

用刀刃提高了手
的防禦功能。

操縱席比擬為發指
令的地方，當做頭
腦放在頭部。

提升用膝蓋或
腳尖攻擊時的
破壞力。

胸部配置排氣管，強調推土機的
機能和特徵。

為了強化手的防禦力，
護手加劍具。

運用無限軌道移動，或用
腳尖攻擊的意象。

完成設計圖

以特殊車輛的機器人為素體，將有特徵機能
的配件組合起來，完成設計圖

卡車機器人的構想

搬運貨物的卡車有裝貨物的或車體是廂式等種種形態，本例採用廂型卡車、蓋帆布的卡車、拖引貨物櫃的拖拉機等3種當設計構想來源的主題。

卡車具有何種特徵的機能、構造、形態？

・跑長距離
・比普通的車子堅牢強壯
・會有裝貨物廂的車體
・輪胎比普通車大

上述的情形變成要設計的機器人特徵

要跑長距離需要更多油料 ➡ 燃料箱大而胖的體形意象

比普通車堅牢 ➡ 緩衝板保險槓等都比普通車堅固粗壯

保護貨物的貨廂及外圍車板 ➡ 想像有堅固盔甲的形狀

有大的輪胎 ➡ 如何活用輪胎變成可動部位

從構想到粗略的草圖

粗略的機器人草稿

構想素描
以特殊車輛的機器人素體，探討卡車意象的造型。

這種情形只會成為卡車樣子的機器人。

採用卡車的特徵要素，做為想像的基礎畫草圖

卡車的外圍板堅固，把它配置在肩膀或手臂當保護作用

用緩衝板保護比較脆弱部分

構圖成較粗大沒有裝飾味道的體形
想像可動配件的功能，活用在盔甲或關節。

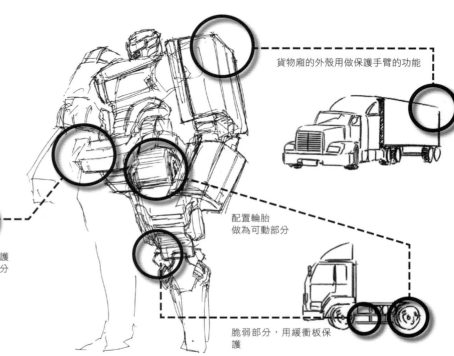

貨物廂的外殼用做保護手臂的功能

配置輪胎做為可動部分

脆弱部分，用緩衝板保護

從構想草圖到正式完成圖

穿上帆布看看。
帆布蓋在手臂上當
保護功能，左右
不一樣的造形
增加設計感。

股間的配件和腰
圍的部分較厚
實，表現粗壯感
覺的形態。

沒有裝載貨物櫃只有頭部時的
拖拉機，看起來像大頭的小機器
人。眼睛的位置放低一點，
讓它產生可愛的臉部感覺。

採用防護
的配件。

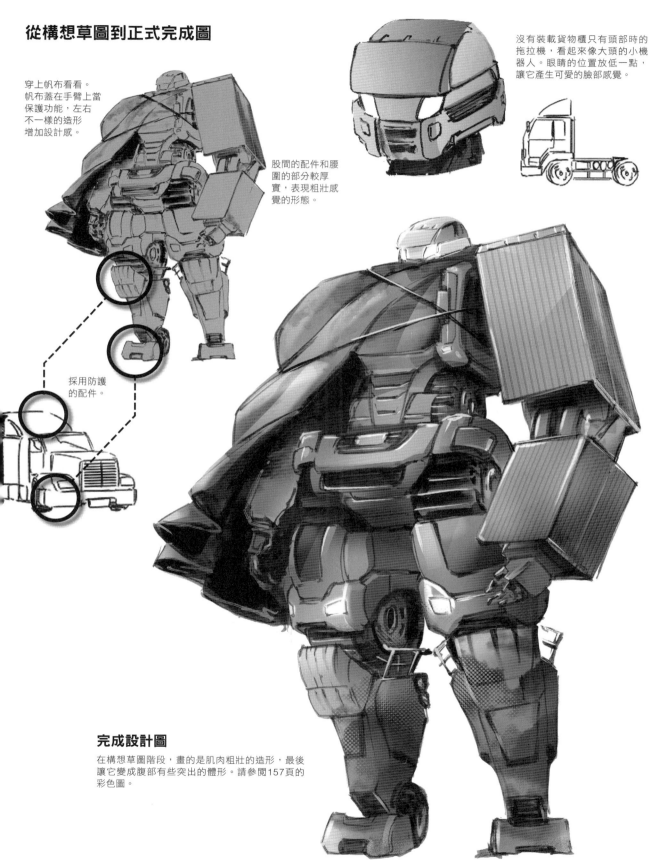

完成設計圖

在構想草圖階段，畫的是肌肉粗壯的造形，最後
讓它變成腹部有些突出的體形。請參閱157頁的
彩色圖。

壓路機機器人

壓路機是把地面壓平整的機器。現在思考壓路機特徵的滾輪,可以
用在那些部分?

從構想到粗略的草圖。

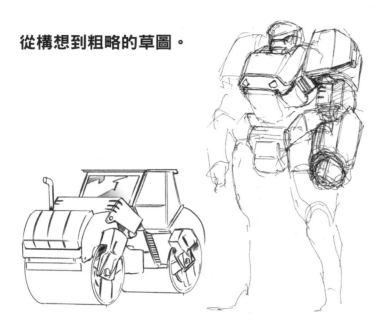

壓路機的構造是可動部位(驅動部位)和產生功能部位(把路壓
平部位)連結在一起。因此,構想將全身可動的部位使用滾輪。

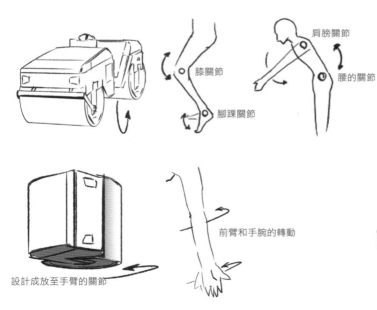

設計成放至手臂的關節

前臂和手腕的轉動

膝關節

腳踝關節

肩膀關節

腰的關節

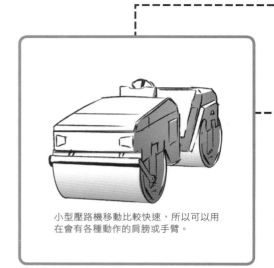

小型壓路機移動比較快速,所以可以用
在會有各種動作的肩膀或手臂。

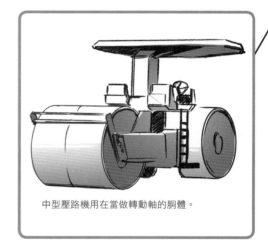

中型壓路機用在當做轉動軸的胴體。

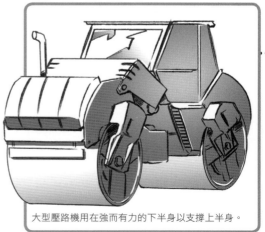

大型壓路機用在強而有力的下半身以支撐上半身。

從構想草圖到正式完成圖

頭部配置象徵壓平功能的滾輪，產生只有「壓平」是唯一興趣的意象。

本設計強調只有一個「強壯有力」的特殊功能機器，其他的功能則不擅長，有些笨拙。筋骨隆起有可愛感覺的設計。

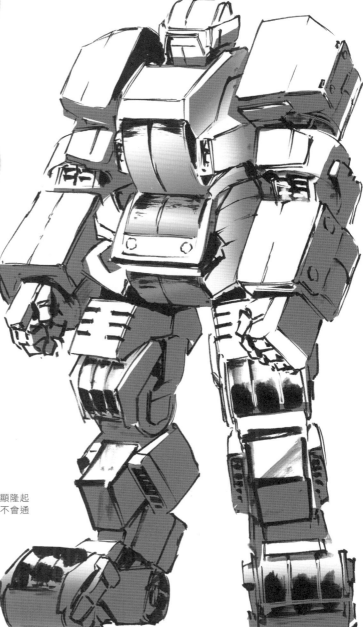

完成設計圖

裝在肩膀和手臂的壓路機部分，凸顯隆起的肌肉粗壯有力，有頭腦頑固個性不會通融的機器人意象。

挖土機機器人

挖土機有長長的手臂前頭裝置挖斗，可以挖土、挖洞或改裝不同的工具，做其他工作的機械。以這個功能做為主題構想機能。

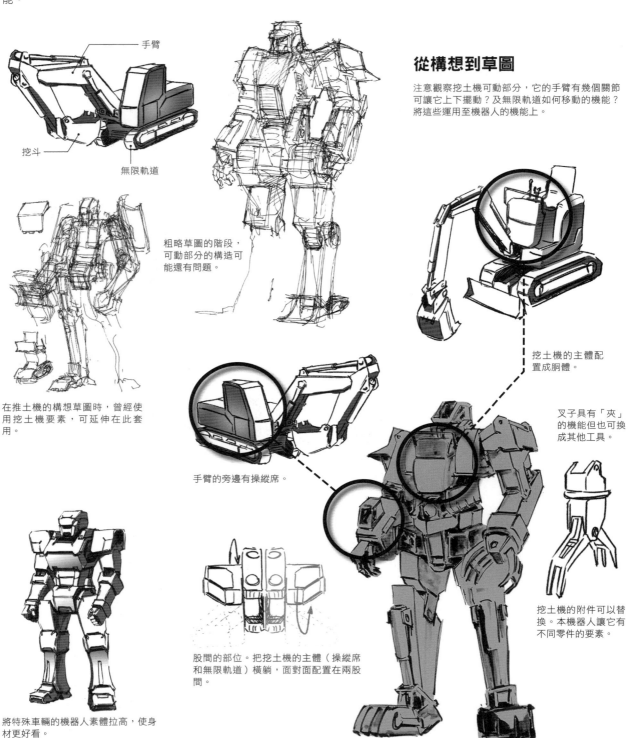

手臂

挖斗

無限軌道

從構想到草圖

注意觀察挖土機可動部分，它的手臂有幾個關節可讓它上下擺動？及無限軌道如何移動的機能？將這些運用至機器人的機能上。

粗略草圖的階段，可動部分的構造可能還有問題。

在推土機的構想草圖時，曾經使用挖土機要素，可延伸在此套用。

挖土機的主體配置成胴體。

叉子具有「夾」的機能但也可換成其他工具。

手臂的旁邊有操縱席。

挖土機的附件可以替換。本機器人讓它有不同零件的要素。

股間的部位。把挖土機的主體（操縱席和無限軌道）橫躺，面對面配置在兩股間。

將特殊車輛的機器人素體拉高，使身材更好看。

從構想草圖到正式完成圖

挖土機的特徵是手臂可以更換不同的工具，
發揮多種功能。將它裝置在機器人手臂和腳
上，具有趣味性的變化。

試著在臉部裝了有鋸齒的挖斗，挖土機是挖
山路或地面有破壞行為的機械，所以設計成
機器人時，故意使它讓人覺得有狡猾感覺的
性格。

手臂讓它左
右不同。

考量站立的機能。腳尖的零件也可考慮左
右交換。

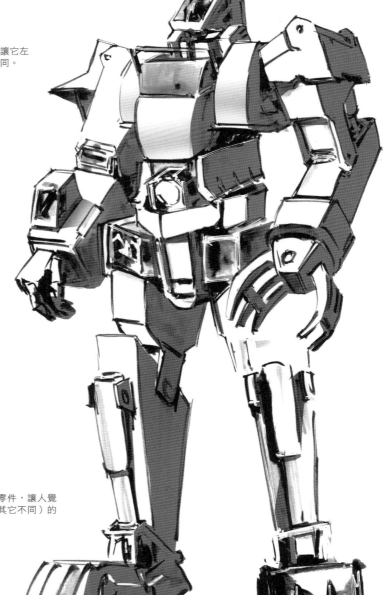

完成設計圖

手臂和腳各使用不同的零件，讓人覺
得是擁有各種功能（跟其它不同）的
傢伙。

實例 ② Yanagi Ryuta 繪師 畫身邊幻想機器人

從身邊的用品到穿在身上的衣服，都可以拿來當主題。抓住它們的「機能」「構造」「形態」來畫。

文具機器人

身邊各式物品當中，文具隨手可得，用途機能也很清楚，所以機能機器人容易拿文具來當主題做設計。

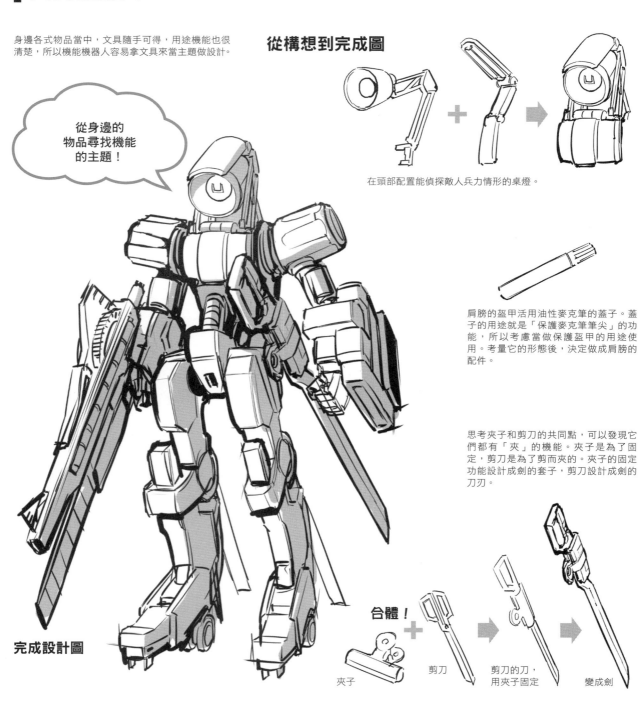

從身邊的物品尋找機能的主題！

從構想到完成圖

在頭部配置能偵探敵人兵力情形的桌燈。

肩膀的盔甲活用油性麥克筆的蓋子。蓋子的用途就是「保護麥克筆筆尖」的功能，所以考慮當做保護盔甲的用途使用。考量它的形態後，決定做成肩膀的配件。

思考夾子和剪刀的共同點，可以發現它們都有「夾」的機能。夾子是為了固定，剪刀是為了剪而夾的。夾子的固定功能設計成劍的套子，剪刀設計成劍的刀刃。

完成設計圖

合體！

夾子 ＋ 剪刀 ➡ 剪刀的刀，用夾子固定 ➡ 變成劍

構想以機能為主題

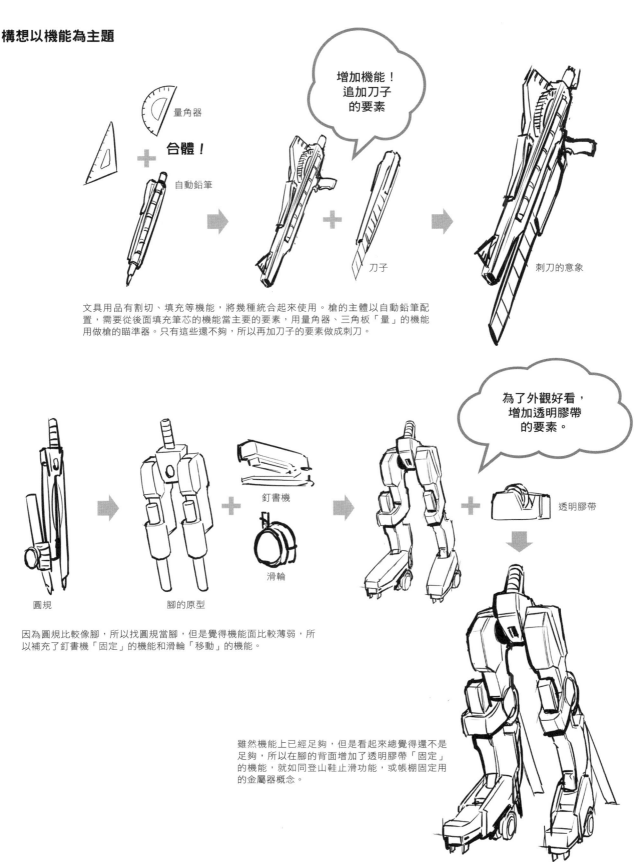

增加機能！
追加刀子
的要素

量角器

合體！

自動鉛筆

刀子

刺刀的意象

文具用品有割切、填充等機能，將幾種統合起來使用。槍的主體以自動鉛筆配置，需要從後面填充筆芯的機能當主要的要素，用量角器、三角板「量」的機能用做槍的瞄準器。只有這些還不夠，所以再加刀子的要素做成刺刀。

為了外觀好看，
增加透明膠帶
的要素。

釘書機

滑輪

透明膠帶

圓規

腳的原型

因為圓規比較像腳，所以找圓規當腳，但是覺得機能面比較薄弱，所以補充了釘書機「固定」的機能和滑輪「移動」的機能。

雖然機能上已經足夠，但是看起來總覺得還不是足夠，所以在腳的背面增加了透明膠帶「固定」的機能，就如同登山鞋止滑功能，或帳棚固定用的金屬器概念。

迴轉式手槍機器人

對於機能為主題的「機能」，用語言來描述和觀察各部位做「分解作業」的構思來設計機器人。槍這個機械，如果只談它的機能，就是會把「子彈」射出來的用途。現在若將「握把」分開來想，會發現什麼？這時需擴大思考握把有什麼機能？

對握把機能的要求是➡ 安定和固定

為了安定➡ 就須要有足夠的強度和重量

在機器人設計的考量上，需要有安定且足夠強度和重量部分，就可以配置握把的零件，依「分解」構思，就可以找出更多可用的機能和構造。

槍身　彈倉　握把　扳機

從構想到完成圖

迴轉式手槍的機能，不只「射出子彈」？！

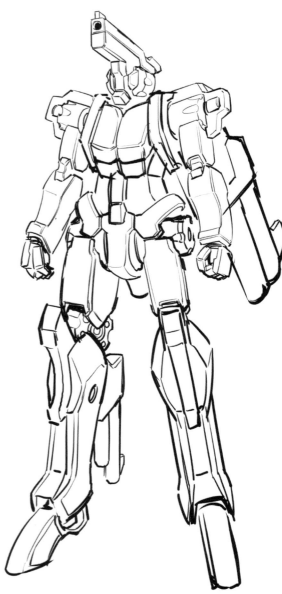

1 首先畫人形機器人時，將握把裝在腳的部分，迴轉的機能做成關節。

腳配置了握把配件的樣子

2 機器人顯得有些瘦弱，所以在背面和小腿的部分裝置槍身使它看起來更巨大。

在頭部裝上標誌

頭部需要有看見、聽見等感應功能的器官。但是以槍來說，大概只能提出瞄準器才有看的功能，但是這樣還不夠構成頭部。

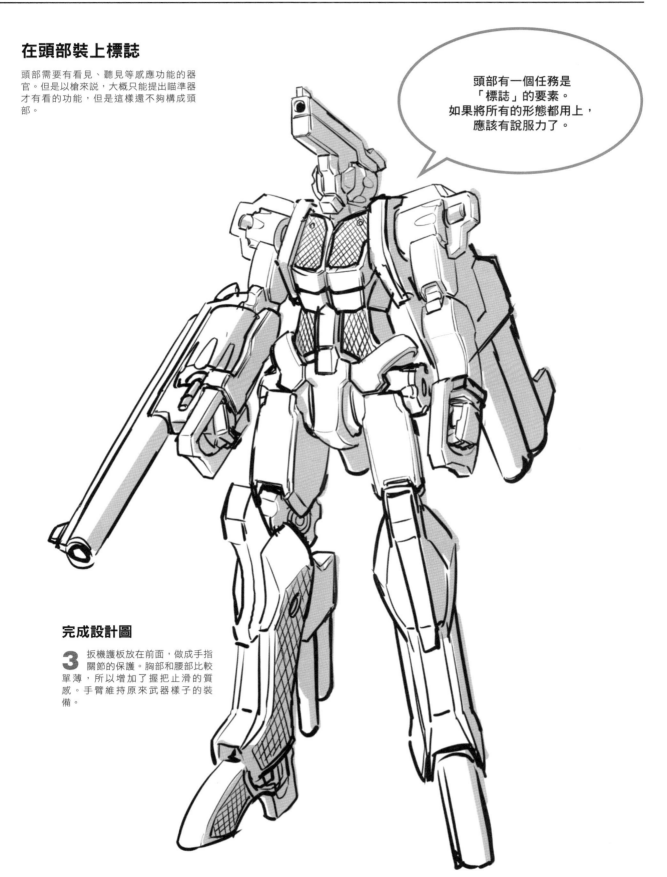

頭部有一個任務是「標誌」的要素。如果將所有的形態都用上，應該有說服力了。

完成設計圖

3 扳機護板放在前面，做成手指關節的保護。胸部和腰部比較單薄，所以增加了握把止滑的質感。手臂維持原來武器樣子的裝備。

Scuba Diving水肺潛水機器人

以潛水用具做主題設計機器人時，很自然地會想像或許可變成水中活動為重點的機器人設計。但是「環境的不同則將機能適當的改變使用」也可以設計為陸上活動的機器人。

從構想到完成圖

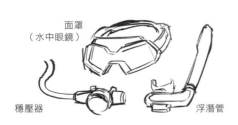

面罩
（水中眼鏡）

穩壓器　　　　　　　　　　　　　　　浮潛管

頭上戴的水中眼鏡，不要直接當水中眼鏡使用，把它加上顏色就可以變成太陽眼鏡，產生使用在不同場合的情景。

蛙鞋

腳上裝了有蹼的蛙鞋就會有游泳的機能。但是這樣用途就會被侷限，所以把蛙鞋做為可穿脫的裝置，在水中、陸上移動就都能解決。

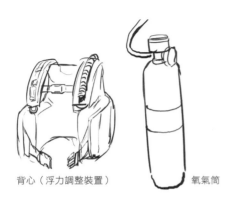

背心（浮力調整裝置）　　　　　　氧氣筒

完成設計圖

水肺潛水的背心有緊急時膨脹浮上的機能。以此構想在腹部旁邊和身體前後，都裝置幫助浮上的噴氣口。如果看圖不能完全瞭解，也可以用文字說明功能。

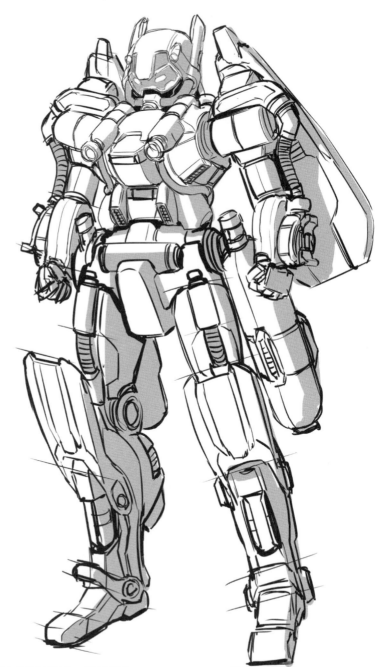

忍者機器人

忍者有許多武器可以當機能的主題選用，只是全部裝備都要配置就會過滿，所以挑幾個整合成一個武器，讓它合乎忍者隱密的要素，所以裝備不要太多。

從構想到完成圖

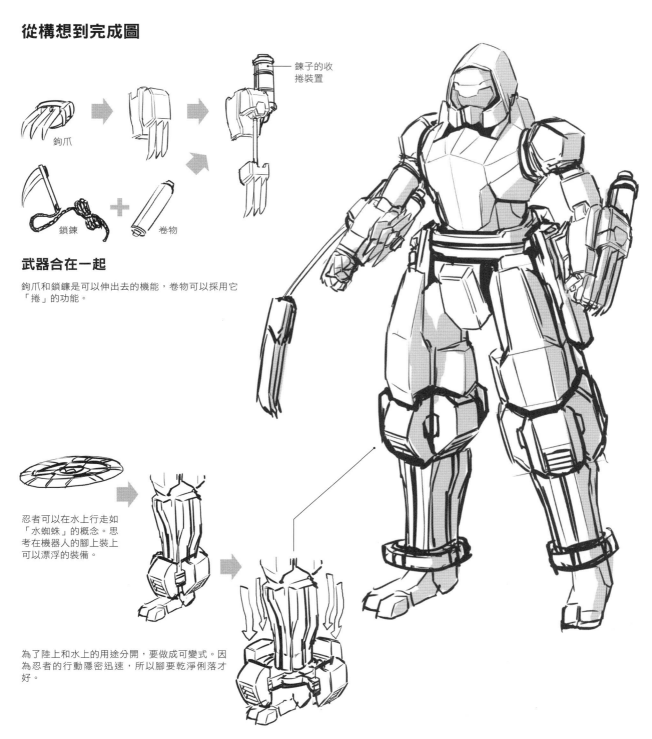

錬子的收捲裝置

鉤爪

鎖鍊 ＋ 卷物

武器合在一起

鉤爪和鎖鍊是可以伸出去的機能，卷物可以採用它「捲」的功能。

忍者可以在水上行走如「水蜘蛛」的概念。思考在機器人的腳上裝上可以漂浮的裝備。

為了陸上和水上的用途分開，要做成可變式。因為忍者的行動隱密迅速，所以腳要乾淨俐落才好。

太空艙機器人

太空艙內藏眾多機能，在這裡挑一些辨識性高的機能適當地運用。

飛行翼的平衡功能當做「安定化裝置」，裝在肩膀、手臂、腳跟的側面。

從構想到完成圖

採用「太空艙回地球衝入大氣層時可以耐熱」的機能部分做為盔甲，把胸部和腹部包覆起來。

推進器裝在腳和背面。

採用辨識性高的機能

以機能為主題，挑有機能功用的部分

防護太空艙機體的耐熱磁磚意象

太空艙的軌道船

完成設計圖

太空艙前端較細的形狀放在前進的方向。肩膀、頭部方向向前，手臂是往拳頭的方向，而為配合飛行的胴體腳部向上。

巫婆機器人

以巫婆的幻想世界做主題。使用的機能會跟我們現實的「機能」不同。例如，掃帚是掃地的工具，但是在巫婆世界是「飛行」的機能。能量的來源也是來自石頭MANA (神秘能源的名稱之一)，這些都是非現實世界的要素。

從構想到完成圖

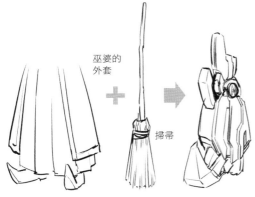

巫婆的外套

掃帚

腳上配置巫婆的外套和掃帚，做為飛行能力的推進裝置。

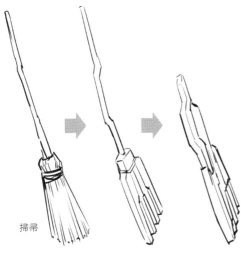

掃帚

腰部和背部裝置的推進器，用模擬掃帚意象的配件。

擺
（指示目標物的用途）

魔術棒（可以指出地下或看不見地方的目標物）

巫婆的帽子

頭部裝置魔術棒、擺等找尋的機能，戴上巫婆的帽子，機器人的意象更明顯。

五角星
（五芒星）

符文石

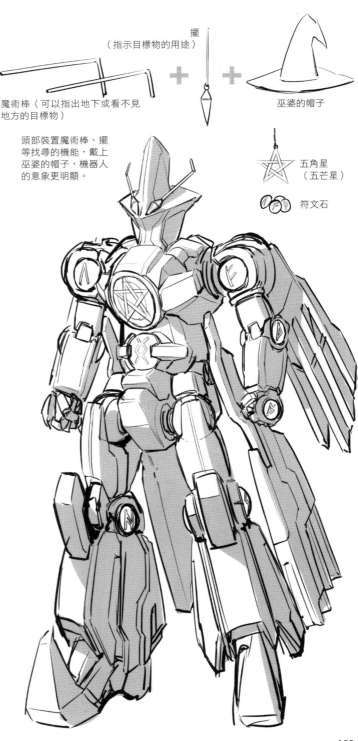

完成設計圖

在機器人各部位放符文石，當蓄電池機能的象徵，胸部的中央要有魔法的觸媒（能量增幅的裝置）象徵，所以使用五芒星的圖案。

畫讓人憧憬水、陸、空機器人

雖然是相異的種類,但是仍然可以用它們相似的機能做為主題設計機器人。
例如潛水艇和鯊魚都是在水中活動的,所以它們的機能和形態就有相似的地方。

▍潛水艇機器人

潛水艇具有耐深海水壓的艇身,將此做為機能的主題採用在本設計內。

從構想到完成圖

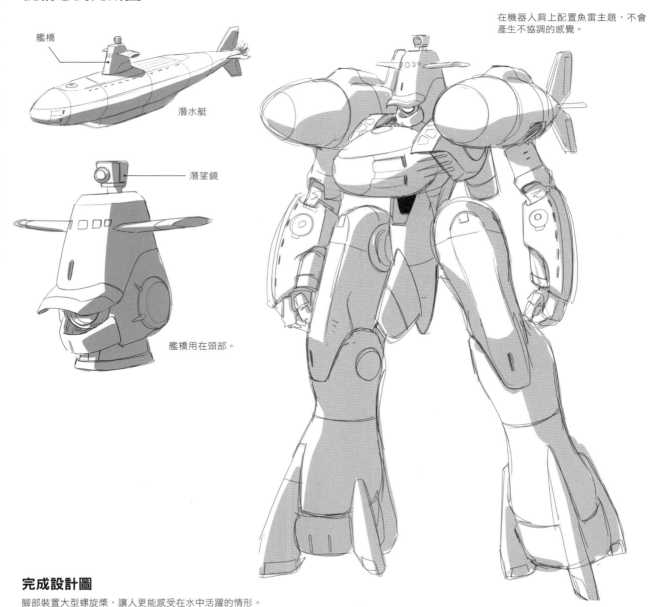

艦橋

潛水艇

潛望鏡

艦橋用在頭部。

在機器人肩上配置魚雷主題,不會產生不協調的感覺。

完成設計圖

腳部裝置大型螺旋槳,讓人更能感受在水中活躍的情形。

鯊魚機器人

因為鯊魚具有「銳利的牙齒」給人恐怖的感覺,為了表現給人驚嚇的緊張感,把它配置在前面。

從構想到完成圖

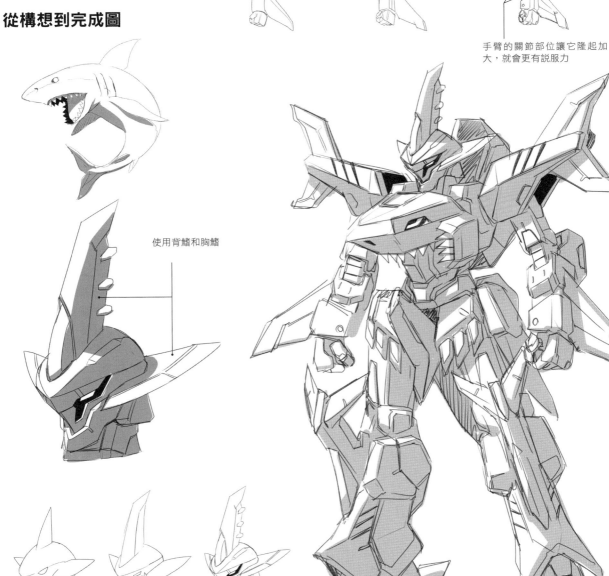

1
手臂也裝置鯊魚分解的一部分

2
各部分讓它有稜角,較光滑的部分就讓它長出角。

3
追加細部

讓魚鰭像加邊框的感覺

手臂的關節部位讓它隆起加大,就會更有說服力

使用背鰭和胸鰭

1
頭部似人似鯊魚的意象,把形態變形做成頭部。

2
整理讓機器人感覺是無機能的,背鰭放大做為機器人的記號。

3
把各部分調整更具稜角狀,故意添加凹凸部分,增加機器人的感覺。將鯊魚的嘴和牙齒變形,做為機器人眼睛的細縫。

完成設計圖

在電影上常用「背鰭」象徵鯊魚的效果,因此故意放大背鰭,讓人有深刻的印象。

暴龍機器人

在陸地上活動的肉食恐龍。「將下顎牙齒」裝置全身，使它產生危險的意象。強調恐龍超發達的後腳肌肉及龐大的體形，呈現巨大能量的意象。

從構想到完成圖

恐龍的意象投射
在機器人身上。

強壯和巨大 ➡ 肌肉堅實的體格

肉食 ➡ 攻擊性的配件要素

強韌的下顎 ➡ 檢討要當武器或護具的盔甲之用

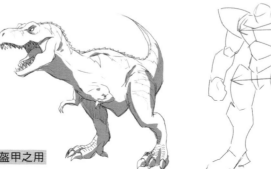

表現力量強大。使肩膀寬、手臂長、拳頭大，讓人有巨大力量的意象。

股關節加寬，大腿加粗。

機器人的素體造形在盒子機器人和人形機器人的中間。形態表現肌肉質感的輪廓，有柔軟感線條的體形。

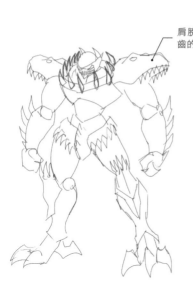

肩膀裝上露巨齒的上顎。

在頭的周圍裝置牙齒，讓它產生開著口的感覺。

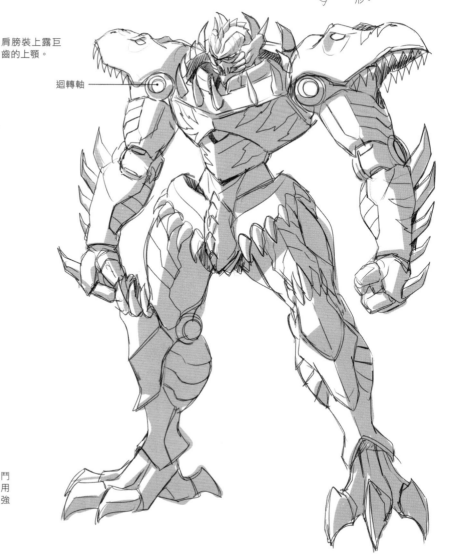

迴轉軸

完成設計圖

盔甲使用「咬，抓」機能的感覺。因為戰鬥是近接觸、野蠻的打鬥方式，所以盔甲需用較輕盈的設計。關節的部分用迴轉軸，加強機器人的感覺。

三角龍機器人

三角龍大的角有如「防備頭或身體的盔甲」，這種的機能充分用在全身做成「突進」的性格、頑強意象的機器人。跟暴龍一樣，是在陸地活動的恐龍，現在將牠做為設計的主題。

從構想到完成圖

三角龍的意象投射在機器人身上

大的角 ➡ 尖銳衝刺的武器

突進 ➡ 向前方的武器

平常草食較溫和 ➡ 生氣起來變得兇猛

像盾牌樣的頭部 ➡ 堅硬的盔甲或盾

機器人的素體畫成胖胖粗大的造形，手臂、腳都粗而重的感覺，或許腳可以更短。

考量角的配置

角是三角龍最大的特徵，大膽地找地方配置，與其直接當武器，不如裝在全身，讓牠產生「兇猛突進」的意象會更好。

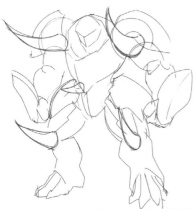

頭部有盾牌、身上有盔甲，配置成厚實堅固的身軀。

臉用格子狀的面罩，讓它產生木訥不表露感情的感覺。

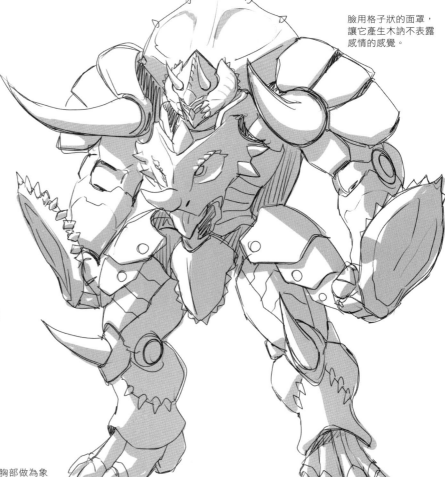

完成設計圖

以恐龍的臉裝置在胸部做為象徵的符號。各部分加上雞腳樣鱗狀的圖案當裝飾做為皮膚。

龍（西洋傳說的龍）機器人

在天空振翼飛翔的空想生物，和古代的動物當主題設計機器人。將龍巨大的翅膀，做為機器人「飛翔」的機能，角和爪改做為近接觸戰鬥的武器。

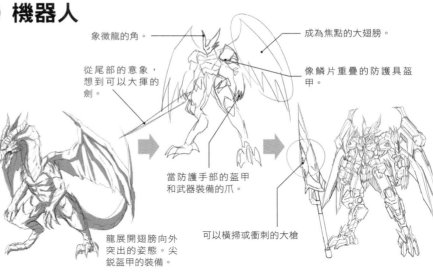

象徵龍的角。

成為焦點的大翅膀。

從尾部的意象，想到可以大揮的劍。

像鱗片重疊的防護具盔甲。

當防護手部的盔甲和武器裝備的爪。

可以橫掃或衝刺的大槍

從構想到完成圖

龍的意象投射在機器人身上

強且大 ➡ 有強大霸氣的意象

爬蟲類裝上翅膀的意象 ➡ 巨大的翅膀

有鱗和爪，會咬 ➡ 有鱗和爪的裝備

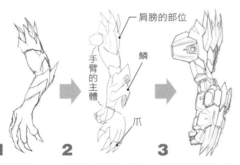

肩膀的部位

手臂的主體

鱗

爪

1 龍的手臂

2 分解為：肩膀、手臂、鱗、爪

3 分解的各部位，換成有稜有角造形，考量整體的平衡性，以人形機器人為思考架構。

龍展開翅膀向外突出的姿態。尖銳盔甲的裝備。

局部放大

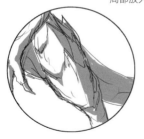

完成設計圖

全身堅硬的鱗片，變成有稜有角的造形，配置為機器人的盔甲。

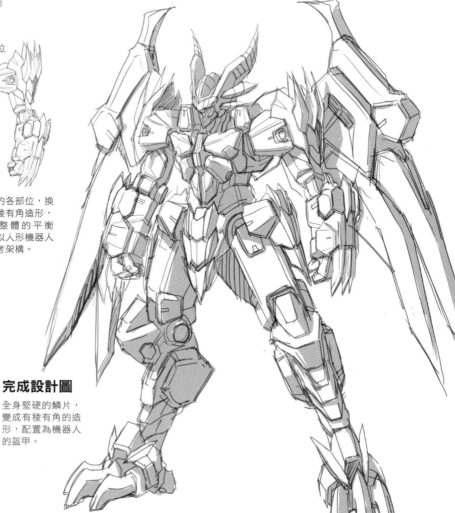

翼龍機器人

翼龍是古生物,從化石可以推測到牠的形狀。但是飛行翼及頭冠的形狀、皮膚等到底是怎樣,讓人產生龐大的種種想像。

從構想到完成圖

翼龍的意象投射
在機器人身上

在空中飛行➡巨大的飛行翼

快速➡瘦長輕巧的體形

尖的頭部和喙➡銳利的盔甲

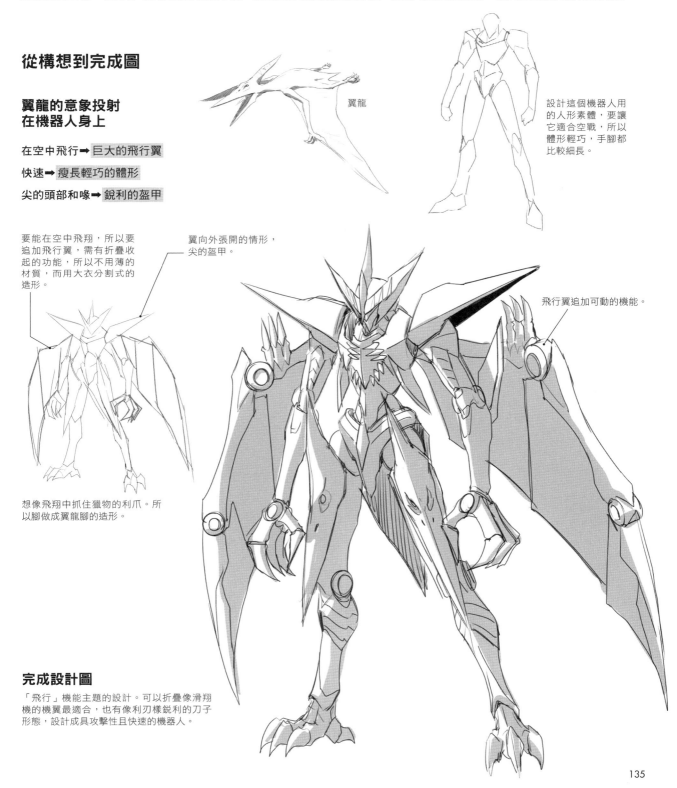

翼龍

設計這個機器人用的人形素體,要讓它適合空戰,所以體形輕巧,手腳都比較細長。

要能在空中飛翔,所以要追加飛行翼,需有折疊收起的功能,所以不用薄的材質,而用大衣分割式的造形。

翼向外張開的情形,尖的盔甲。

飛行翼追加可動的機能。

想像飛翔中抓住獵物的利爪。所以腳做成翼龍腳的造形。

完成設計圖

「飛行」機能主題的設計。可以折疊像滑翔機的機翼最適合,也有像利刃樣銳利的刀子形態,設計成具攻擊性且快速的機器人。

隱形戰鬥機機器人

接著以同樣「在空中飛行」的相同機能為重點，做機器和生物為主題的機器人設計。
從「機能」這個字會產生的聯想，和把它換成各部位的「分解」是產生構想的出發點。

從構想到完成圖

所謂隱形戰鬥機是在空戰時使用。擁有飛得快、不醒目、黑色的機體、及獨特的形狀等特徵。具有特殊的機翼，在飛行時不易被雷達偵測。整體呈現三角形的造形，機殼輕「薄」無生命的感覺。

隱形戰鬥機

從操縱席頭罩外面就可看到內部構造，這種設計很聰明地給人「無生命」的意象。

隱形戰鬥機的意象投射在機器人身上。

● 使用在空戰
● 飛行快速
● 雷達偵測不到

挑出上面的三點，以設計銳利感覺的機器人素體為目標。

各部位的盔甲要保持隱形戰鬥機「薄」的意象，使用銳利且薄的造形。

將操縱艙直接配置在頭部。

希望一眼就知道是「飛翔的機器人」，所以加上象徵飛翔的翼。

把隱形戰鬥機三角形形狀的意象，借來做大膽配件構成。

背面裝備大型的推進器，讓人覺得飛得很快。

腳雖是停在地上卻表現等待浮上起飛，儘量讓腳尖纖細輕巧。

完成設計圖

本設計圖盡量把隱形戰鬥機的直線線條用在全身，傳達可將雷達反射掉的形態。

鷹鷲機器人

設計以鷹鷲這樣的生物為主題時，要取用一些生態上的構造，避免變成太「無機能」的設計。
把大翅膀設置在背面時，不要像設計戰鬥機那樣只用一片薄而平的板子。因此設計成像由許多小羽片構成的羽翼。頭部和腳都是容易表現生物機能的地方，可以發揮主題機能的部位，讓機器人凸顯出個性。

從構想到完成圖

老鷹

頭

側面的護片採用翼的圖樣（也有裝飾的目的）

鷹鷲的眼睛銳利，留著當感應器的機能

各部分用切、刻的方法，做出很多凹凸。

1 設計上由好像戴了鷹鷲頭部的思考構架開始。

2 將鷹鷲頭部的各部位都單純化。

3 雖然不是寫實的鷹鷲，但有表現出「鷹鷲」的意象。

腳

1 把鷹的腳伸長，讓它更接近人腳。

2 做一次單純的盒子集合體，觀察好壞。

為了保持機器人的特質，分開關節的部分。

3 繼續加強凹凸感及線條的細部修改。

因為感覺還不夠像鳥類大腿的粗獷，所以增加盔甲來調整。

膝的部分還不夠豐富，所以添加爪的造形，增加攻擊性的感覺。

雖然是平行線，但是斜線或折線會更好看。

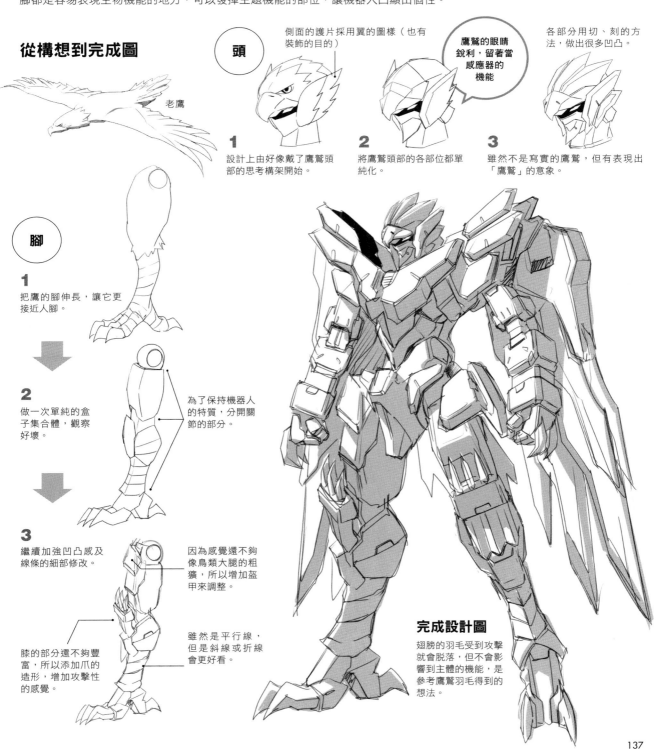

完成設計圖

翅膀的羽毛受到攻擊就會脫落，但不會影響主體的機能，是參考鷹鷲羽毛得到的想法。

Painted MIKE 繪師　　緊急用汽車機器人

從各種汽車中挑選消防車做主題分析。四方形的消防車，有可關閉的遮簾，可用來保護收納庫裡面東西的巧妙裝置，應該可以用在機器人的設計構想上。手臂和腳的關節構造、可改變方向的放水結構、前窗的玻璃、警笛的造型等，都是緊急汽車的特徵。

消防車機器人

從構想到草圖

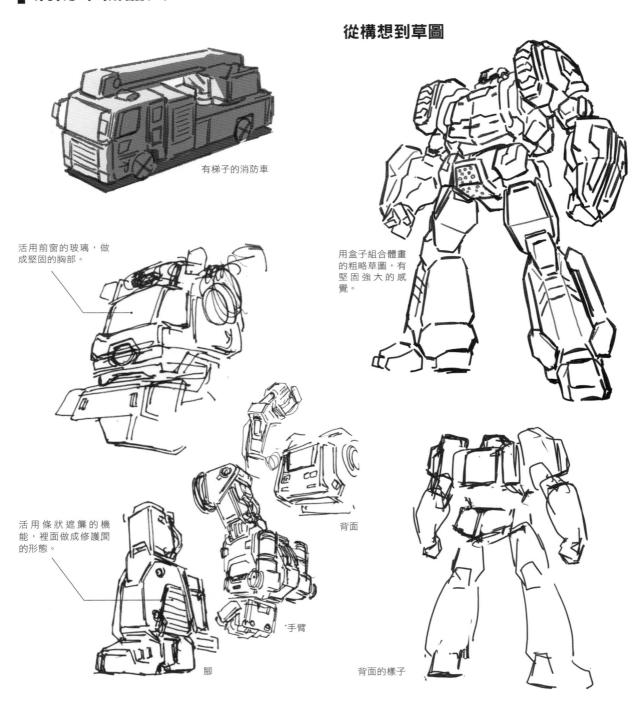

有梯子的消防車

活用前窗的玻璃，做成堅固的胸部。

用盒子組合體畫的粗略草圖，有堅固強大的感覺。

活用條狀遮簾的機能，裡面做成修護間的形態。

背面

手臂

腳

背面的樣子

從構想草圖到正式完成圖

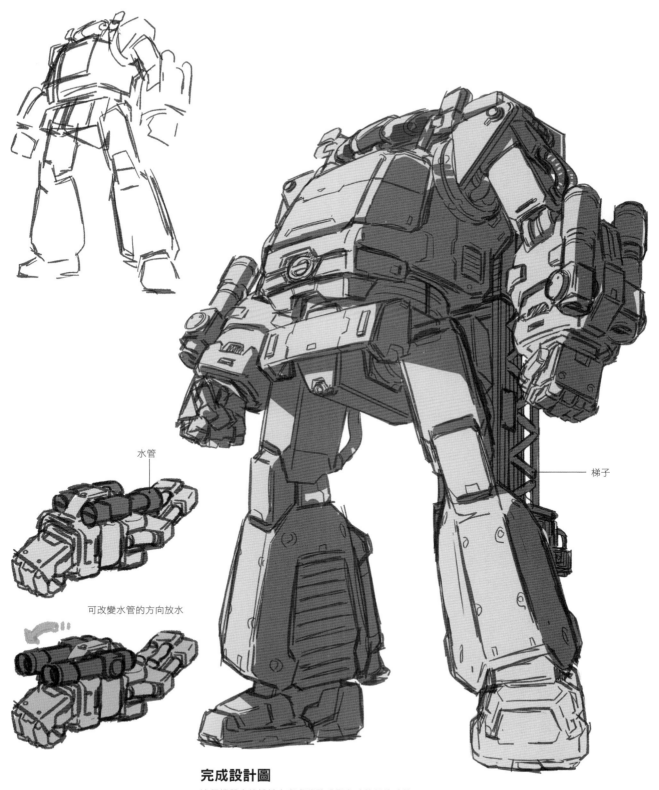

水管

可改變水管的方向放水

梯子

完成設計圖

這個機器人的設計有考慮消防或緊急時使用的功能。

實例 5

砂漠乃**Tanuki**繪師　# 造形酷炫機器人

追求未來的形態或劃時代展示用的車輛與競技用賽車型的車子等，都可將這些酷炫的造形機能當設計主題。設計洗鍊脫俗的機器人為目標的作品實例。

跑車機器人

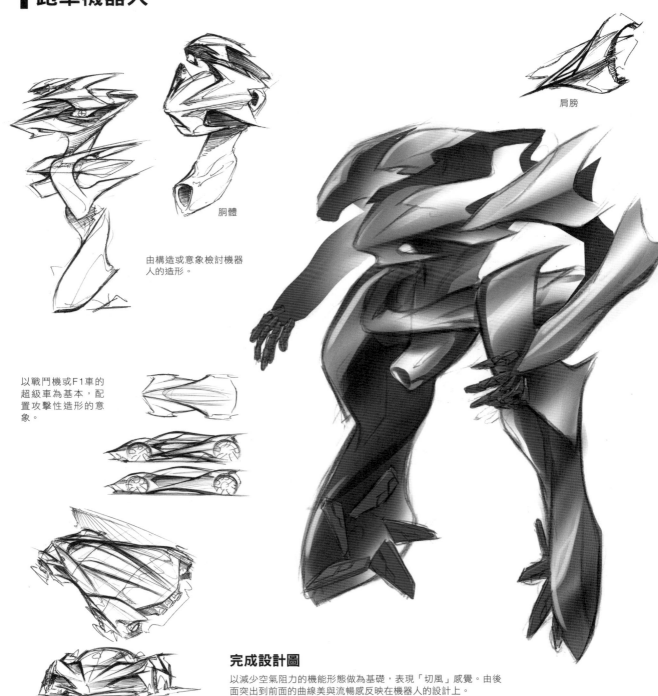

肩膀

胴體

由構造或意象檢討機器人的造形。

以戰鬥機或F1車的超級車為基本，配置攻擊性造形的意象。

完成設計圖
以減少空氣阻力的機能形態做為基礎，表現「切風」感覺。由後面突出到前面的曲線美與流暢感反映在機器人的設計上。

140

機車機器人

機車和汽車不同的是引擎、懸掛、盤式制動器或
消音器等暴露在外面,那個部分有什麼功能都可
以直接感受,這是機車設計的魅力。

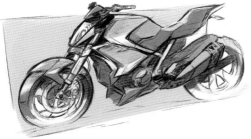

「街頭霸王型」系列的機車做為主題。不僅引擎蓋,引擎、
車架、汽缸等皆把機車的特徵都表現出來。

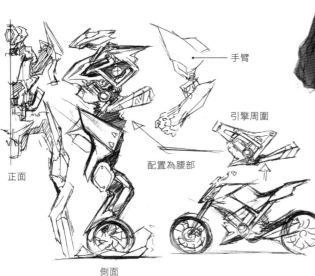

手臂

引擎周圍

配置為腰部

正面

側面

完成設計圖

這個設計是把露出的配件用FRP(玻璃纖維)素材覆蓋的意象。機車的特徵適當地配置在機器人身上。

空戰機器人

從軍用機中挑選戰鬥機，以機能為主題的部分先確認一下。把噴射引擎裝置在肩膀或腳，身體輕量化的設計，以設計成動作輕快的機器人為目標。

戰鬥機機器人

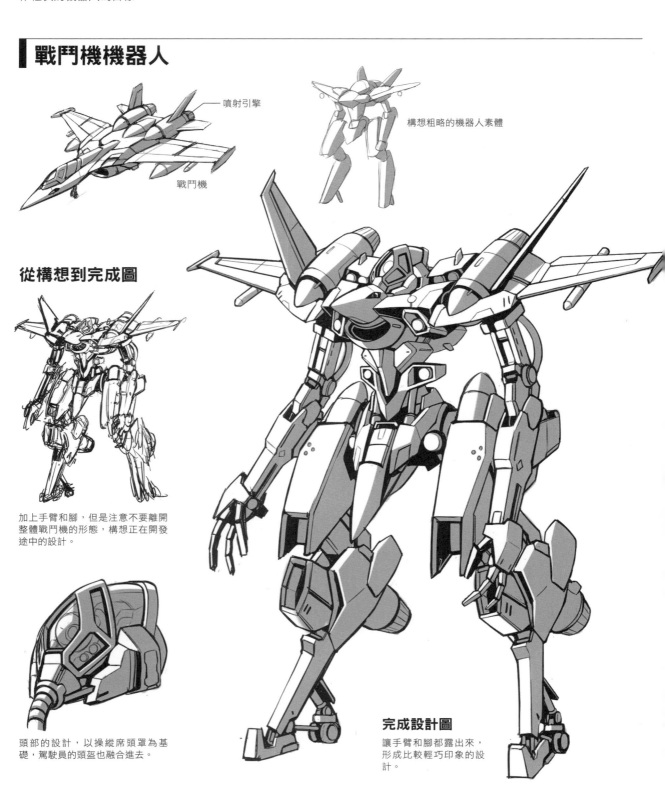

噴射引擎

構想粗略的機器人素體

戰鬥機

從構想到完成圖

加上手臂和腳，但是注意不要離開整體戰鬥機的形態，構想正在開發途中的設計。

頭部的設計，以操縱席頭罩為基礎，駕駛員的頭盔也融合進去。

完成設計圖

讓手臂和腳都露出來，形成比較輕巧印象的設計。

Tonami Kanji 繪師 # 陸戰機器人

將戰車砲塔的半圓形天線畫成機器人的頭部，意外成為機器人的特徵，故決定留在頭部。想像是在荒地上戰鬥，所以關節裝置防塵用蓋子。

▌戰車機器人

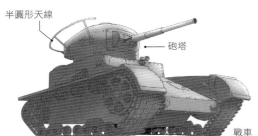

半圓形天線

砲塔

戰車

如砲管由肩膀長長地伸出來不好看，所以做成伸縮式。

從構想到完成圖

頭部放上砲塔，雙腳的外側配置很有力量的無限軌道。

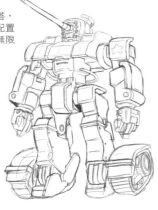

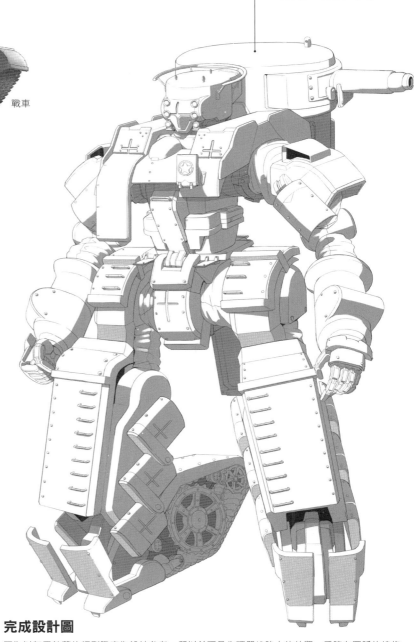

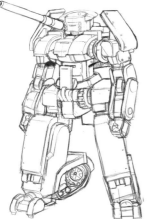

肩膀裝上砲管，檢視各種適合的造形。

完成設計圖

因為以盔甲較薄的輕型戰車為設計參考，所以並不是生硬嚴峻強大的外觀。肩膀有圓弧的線條，胴體多用曲面，整體外觀比較接近人形的機器人。

中野牌人 繪師

戰鬥武士機器人

現在來畫「戰鬥」機器人吧！依時代的不同，戰鬥的方式會有變化，就以武裝或有機能性的穿著為基本來作畫。

騎士機器人

在繪圖上加了陰影的例子。

長矛畫成椎狀，好像要刺敵的感覺。

西洋騎士的盔甲是金屬製的，看起來防禦力很強的樣子，當作機器人主題很受歡迎。因太像真人卻沒有機器人的意象，所以強調了特徵使之看起來比較具機械的感覺。

從構想到完成圖

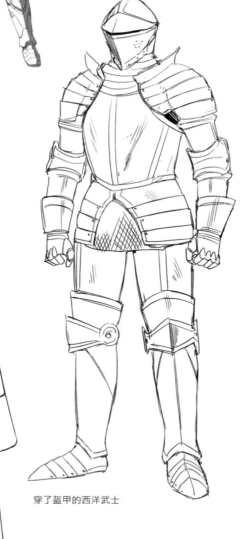

長矛是刺殺的武器。

穿了盔甲的西洋武士

1 並不是以人體結構分割，而是依「盔甲分割」的平衡原則畫成的機器人素體。

頭部的變化

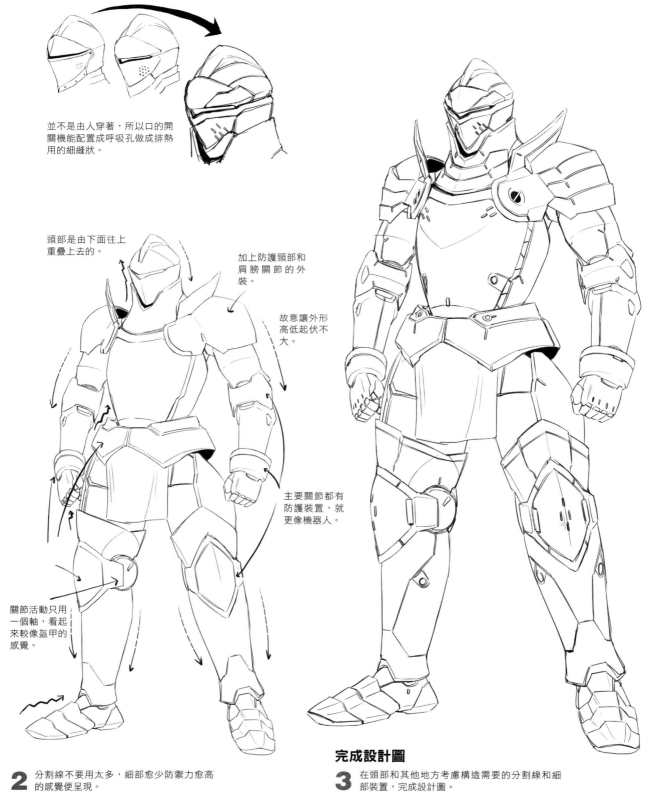

並不是由人穿著，所以口的開
關機能配置成呼吸孔做成排熱
用的細縫狀。

頭部是由下面往上
重疊上去的。

加上防護頸部和
肩膀關節的外
裝。

故意讓外形
高低起伏不
大。

主要關節都有
防護裝置，就
更像機器人。

關節活動只用
一個軸，看起
來較像盔甲的
感覺。

2 分割線不要用太多，細部愈少防禦力愈高
的感覺便呈現。

完成設計圖

3 在頭部和其他地方考慮構造需要的分割線和細
部裝置，完成設計圖。

軍人機器人

軍人穿的服裝要能自由活動，設計時要做到可動範圍大的造形。

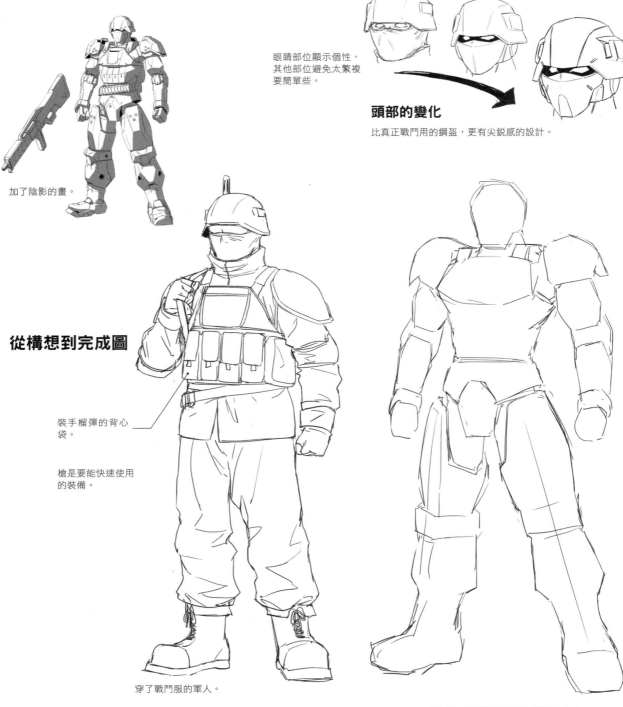

眼睛部位顯示個性，
其他部位避免太繁複
要簡單些。

頭部的變化

比真正戰鬥用的鋼盔，更有尖銳感的設計。

加了陰影的畫。

從構想到完成圖

裝手榴彈的背心
袋。

槍是要能快速使用
的裝備。

穿了戰鬥服的軍人。

1 這次以正統標準體形做為機器人的素
體。

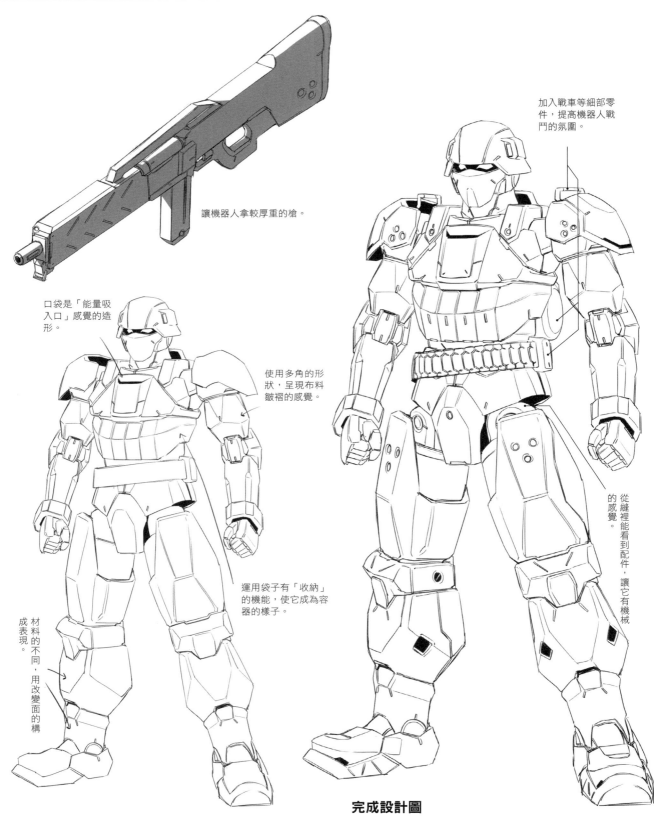

讓機器人拿較厚重的槍。

加入戰車等細部零件，提高機器人戰鬥的氛圍。

口袋是「能量吸入口」感覺的造形。

使用多角的形狀，呈現布料皺褶的感覺。

運用袋子有「收納」的機能，使它成為容器的樣子。

材料的不同，用改變面的構成表現。

從縫裡能看到配件，讓它有機械的感覺。

2 增加有機能功用的配件。

完成設計圖

3 關節用套管式的護套，使雜物不易進入，防止故障，也減少被子彈打到的損傷，所以從機能的觀點也看到發揮機能功用。

日本盔甲武士機器人

日本盔甲武士的英雄形象中，將具有機能的部分運用在許多機器人的細部。輕快的盔甲、頭盔和「陣羽織（上陣時的穿著）」相當具有華麗的裝飾感覺，也可以當作「機能」運用在本設計上。

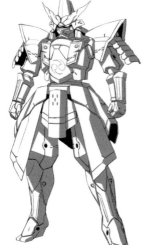

加了陰影的圖。

頭部的改變　用單純的面構成。

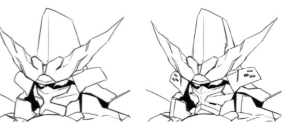

從構想到完成圖

旗幟

日本刀

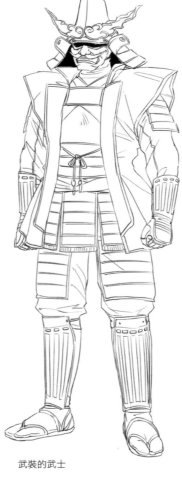

武裝的武士

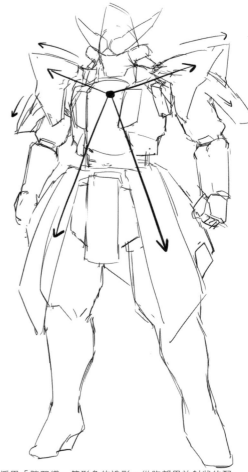

1 採用「陣羽織」等形象的造形。從胸部用放射狀的配置，看起來更氣派有發揮極致的效果。

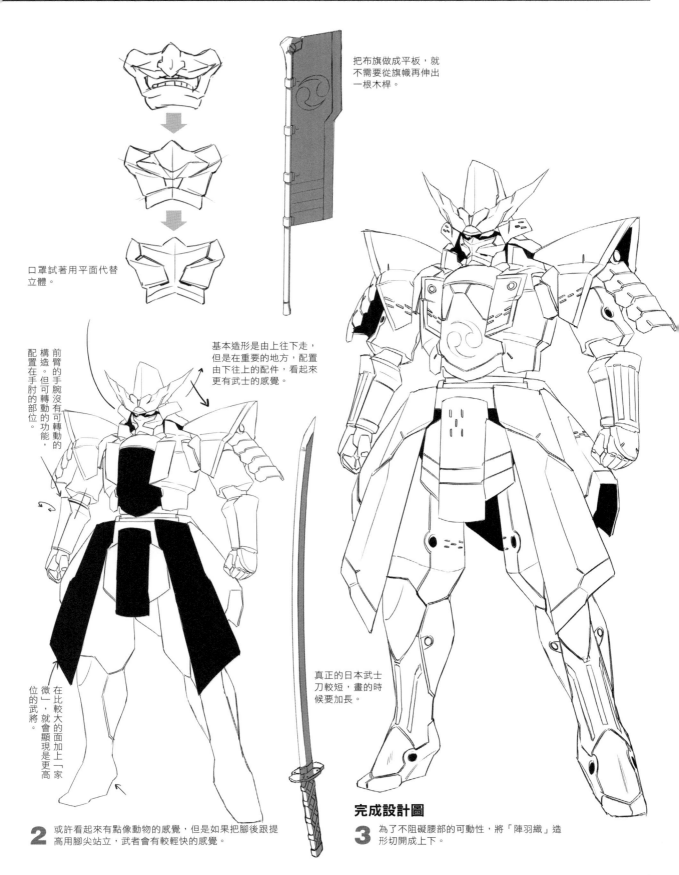

把布旗做成平板，就不需要從旗幟再伸出一根木桿。

口罩試著用平面代替立體。

基本造形是由上往下走，但是在重要的地方，配置由下往上的配件，看起來更有武士的感覺。

前臂的手腕沒有可轉動的構造。但可轉動是功能，配置在手肘的部位。

在比較大的面加上「家微一」，就會顯現是更高位的武將。

真正的日本武士刀較短，畫的時候要加長。

2 或許看起來有點像動物的感覺，但是如果把腳後跟提高用腳尖站立，武者會有較輕快的感覺。

完成設計圖

3 為了不阻礙腰部的可動性，將「陣羽織」造形切開成上下。

實例結語

機器人最重要的就是構造！

這個原創機器人是根據投稿到 Pixiv 的故事「Draft Diver」的世界觀設計所繪製的圖。

原創機器人構造的立體分解圖

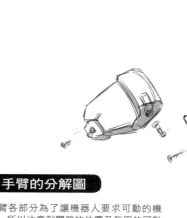

手臂的分解圖

手臂各部分為了讓機器人要求可動的機能，所以注意到關節的位置及盔甲的可動性不會受到干擾而配置。

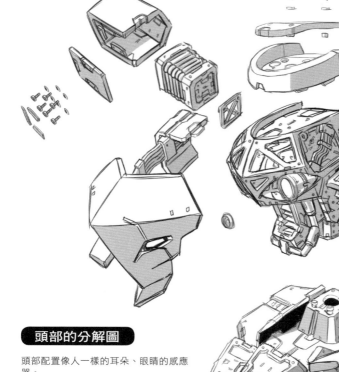

頭部的分解圖

頭部配置像人一樣的耳朵、眼睛的感應器。

胴體

45頁解説的原創機器人，實際組合起來會需要怎樣的構造呢？這樣畫了分解圖就可以增加説服力。如果要在機器人的設計上增加細部，就得思考如何配置構成才適當。

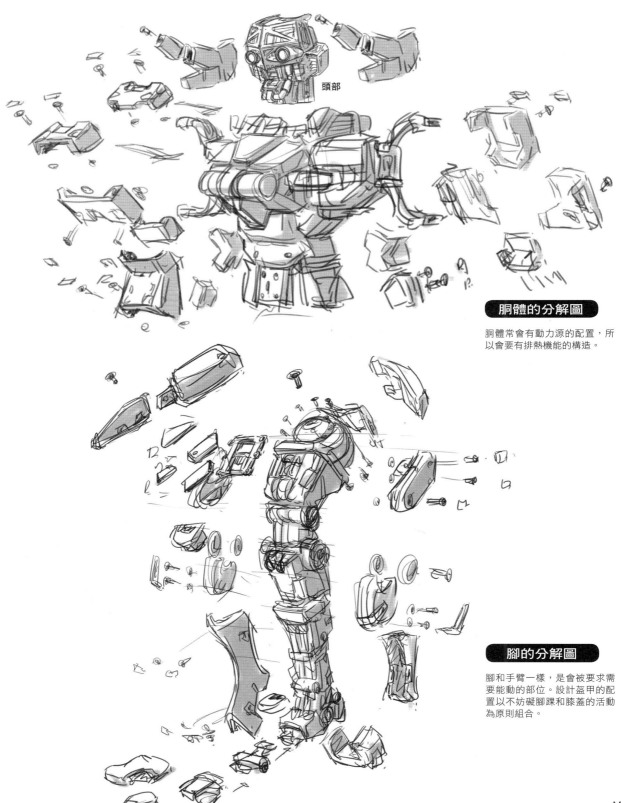

頭部

胴體的分解圖

胴體常會有動力源的配置，所以會要有排熱機能的構造。

腳的分解圖

腳和手臂一樣，是會被要求需要能動的部位。設計盔甲的配置以不妨礙腳踝和膝蓋的活動為原則組合。

151

完美色彩可以表現造形…將原創機器人上色

將設計完成的機器人上色。

上色的基本流程

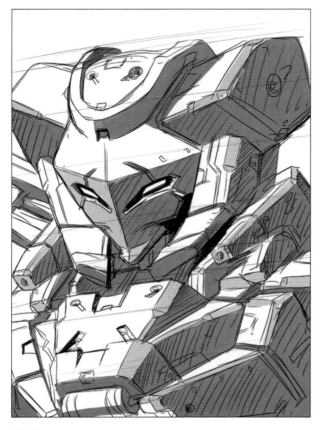

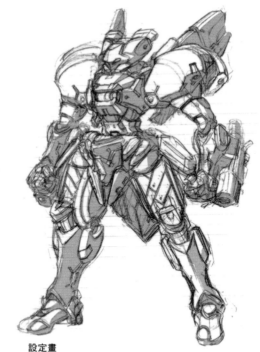

設定畫
以150頁的分解圖，確認了構造的機器人。

草圖

1 畫草圖時，不要忘記加陰影。因為越到後面的製作，就越容易產生不合乎立體的矛盾，所以初步的草圖階段，就須要思考清楚如何呈現立體感。

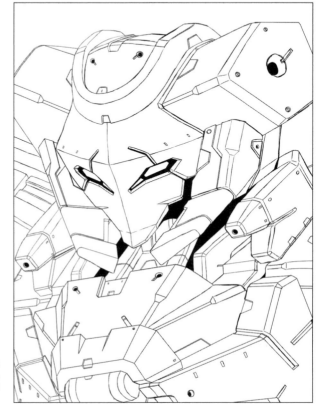

線畫的清理clean up

2 一方面注意透視，一方面做線畫的清理工作。將細部修改完成，不單可以讓人看清楚整體的情形、立體的樣子也更容易在頭腦裡架構。

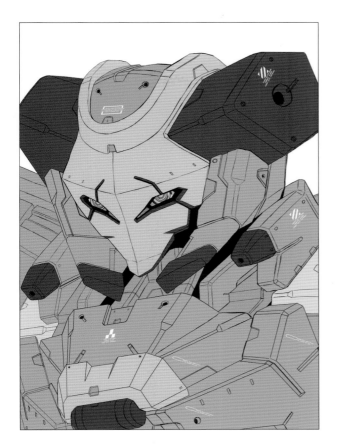

平塗上色（使用電腦軟體的繪圖工具，大都是用Photoshop）

3 先把基礎色平塗上去。配色使用「天藍帶錄」的顏色。因為後面還會要加「陰影」和「光」表現出立體感，所以底色不要太亮也不能太暗，要用不太亮也不太暗的中間色。

標記符號

在主體貼標誌的符號，標誌或字體在illustrator 軟體預先做好，儲存後可重覆使用非常方便。

補色效果

5 陰影的部分會受反射光的影響，為了繪畫性的效果輕塗一點補色。這裡用的是映片畫像把正片反轉產生的負片顏色，用繪圖軟體的點滴器找補色。

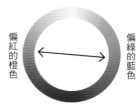

偏紅的橙色 ←→ 偏綠的藍色

底色上的淺藍綠（偏綠的藍色＋白），它的補色是暗偏紅的橙色。

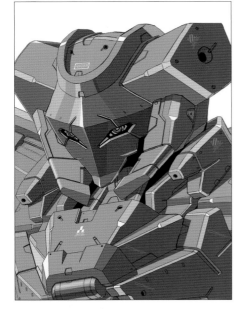

加光和陰影

4 陰影分成「淺的陰影」和「深的陰影」2種，它們重疊部分是最暗的影子。光的部分分「弱的光」和「強的光」2種，重疊的部分是最亮高光處high light.

陰影加淡紅橙色。

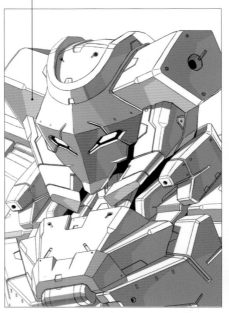

各進行2階段的陰影和高光處，用重疊的方法效果更佳。

平塗正片色反轉負片色的情形。（各部位的明暗相反，色彩也變成較暗一點的補色）

研究可以表現立體的上色方法

讓線畫有效的色彩

影子用「乘法」方式上色（別的顏色再套一層上去的方法），但仍然可以知道「基本的底色」。

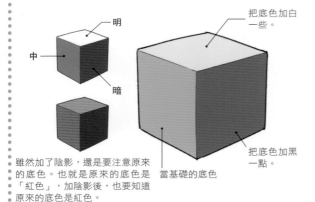

明
中
暗

把底色加白一些。

雖然加了陰影，還是要注意原來的底色。也就是原來的底色是「紅色」，加陰影後，也要知道原來的底色是紅色。

當基礎的底色

把底色加黑一點。

大膽地用鮮艷的顏色

底色是相當強的顏色時，要注意原來的底色不能看不出來。

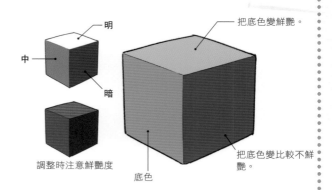

明
中
暗

把底色變鮮艷。

調整時注意鮮艷度

底色

把底色變比較不鮮艷。

光的照明方式

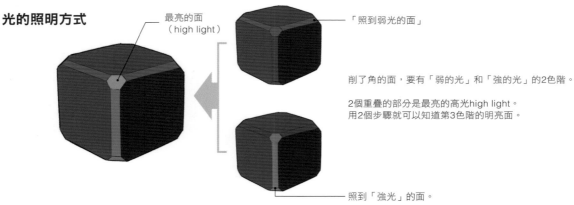

最亮的面（high light）

「照到弱光的面」

削了角的面，要有「弱的光」和「強的光」的2色階。

2個重疊的部分是最亮的高光high light。
用2個步驟就可以知道第3色階的明亮面。

照到「強光」的面。

更進一步……
炫光glow的效果……把影子、光、底色的全部圖層拷貝起來做統合。由色階調整（註：Photoshop的色階請看Photoshop操作法）把「明度高的部分留下來做為影子，依喜好做「渲染」把色彩層「過濾」，然後放在原來畫像上面。這樣就會像完成的畫面那樣，產生透明感和光線淡淡反射的效果。

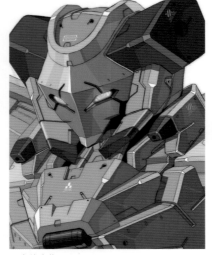

原來的畫像

拷貝圖層調整「色階」。

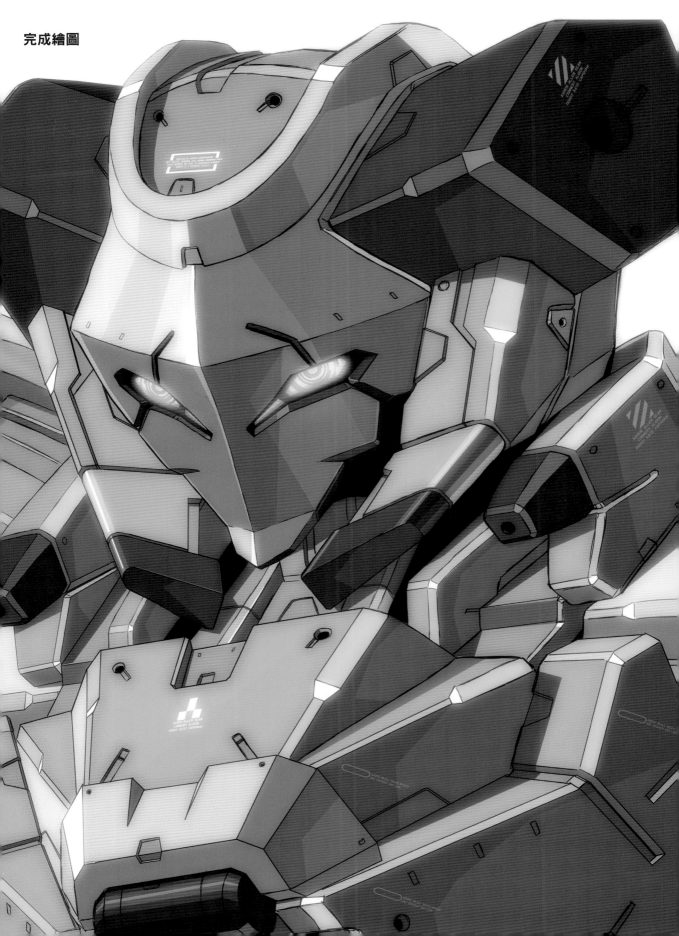

水肺潛水機器人

黑色為底色的潛水衣上有些部分呈現藍色或粉紅色，在素體（在關節等地方可以看見）上用黑和藍配色。

126頁原圖的機器人

主要呈現黑色的盔甲，有些部分用藍色的配件，是穩重感覺的色彩。可是為了要有更華麗的感覺，需加上一些補色的黃色。加色時得像穿西裝要考慮是否適合配戴飾品一樣。

Yanagi Ryuta 設計

卡車機器人

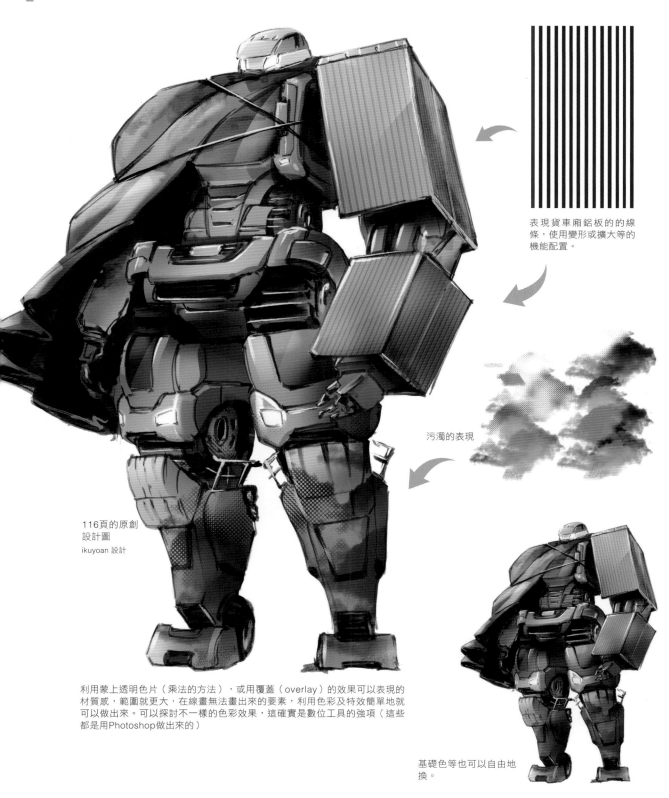

表現貨車廂鋁板的的線條，使用變形或擴大等的機能配置。

污濁的表現

116頁的原創設計圖
ikuyoan 設計

利用蒙上透明色片（乘法的方法），或用覆蓋（overlay）的效果可以表現的材質感，範圍就更大，在線畫無法畫出來的要素，利用色彩及特效簡單地就可以做出來。可以探討不一樣的色彩效果，這確實是數位工具的強項（這些都是用Photoshop做出來的）

基礎色等也可以自由地換。

從插圖的委託到完成···獅子機器人

＊Takayama Toshiaki製作的封面畫完成作品。過程介紹於本書第2頁。

由原案的機器人發展

以作者倉持恐龍所畫的獅子機器人設定畫為基本，由繪師Takayama Toshiaki繪製完成。在這裡以非常生動的解說原案及實際製作過程。

因為想要告訴很多人「畫機器人是很快樂」的想法，所以設計時用了很多要素的獅子為主題繪圖，並委託Takayama Toshiaki先生繪製。因為本人是玩具設計師，所以挑選英雄感覺很強的「獅子」，做出非常生動感覺的機器人。繪圖裡也採用近年很流行會在紙牌遊戲出現的角色，具有幻想又華麗的要素，期待這個機器人是個機能豐富，又樣子酷炫的機器人。

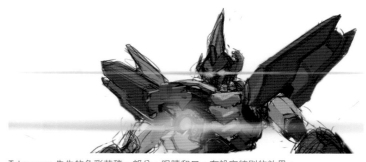

Takayama 先生的色彩草稿一部分。眼睛和口，有設定特別的效果。

獅子的特徵是頭部和鬃毛。

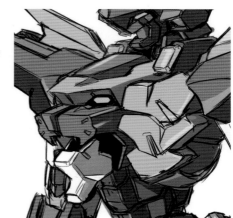

設定色彩畫獅子胸部的部位。

作者所畫的獅子機器人原案的色彩設定畫。

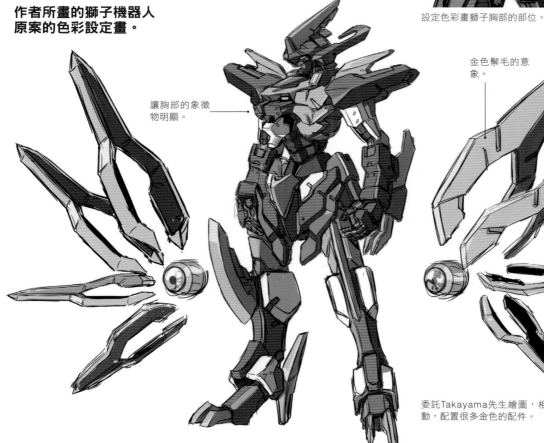

讓胸部的象徵物明顯。

金色鬃毛的意象。

具有限制性可開和關的機能配件。

委託Takayama先生繪圖，相信一定會畫得華麗生動，配置很多金色的配件。

Takayama 先生的「三種形式的封面插圖」提案

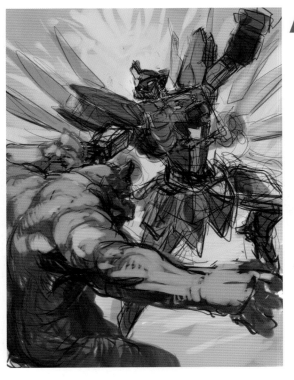

A

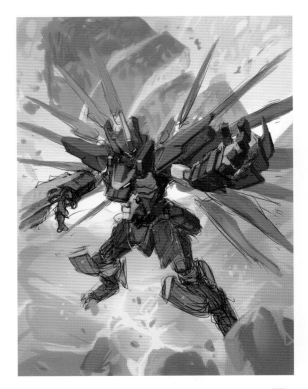

B

「Takayama 先生的評語」

這次倉持恐龍先生所設計的機器人是將獅子的頭放進胸部，具有超級機器人的要素，再加上細部成為具既定形象的機器人。個人將盡力達成做到好看酷炫的結果。

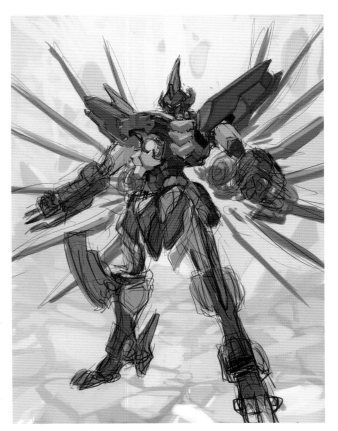

C

回覆Takayama先生說明這次請他畫機器人繪圖的主旨，邀請他檢視我設計的草圖。Takayama先生提出三個繪圖提案非常有魅力，要怎樣取捨挑出一張當本書的封面，當時真是苦惱了很久。

提案 A

考慮戰鬥情況的案子。

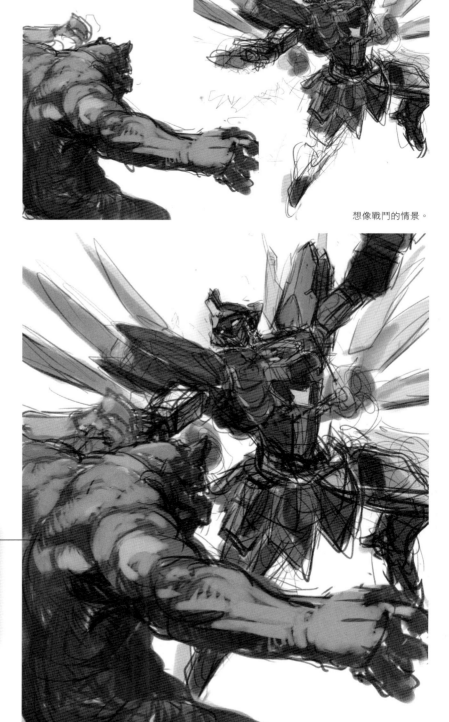

想像戰鬥的情景。

構想敵人可能的角色。

因為是有超級機器人要素的設計（具有英雄的角色），所以想像敵人是由外太空來的怪獸，架構與牠格鬥的情景。

> **「倉持恐龍先生的評語」**
>
> 「這個插畫展現怪獸筋骨隆起魁梧有力，與機器人打鬥的樣子，這個情景會讓人想像兩個角色展開死鬥的故事性。」

接近肉搏的打鬥方式很有魄力。

提案 B

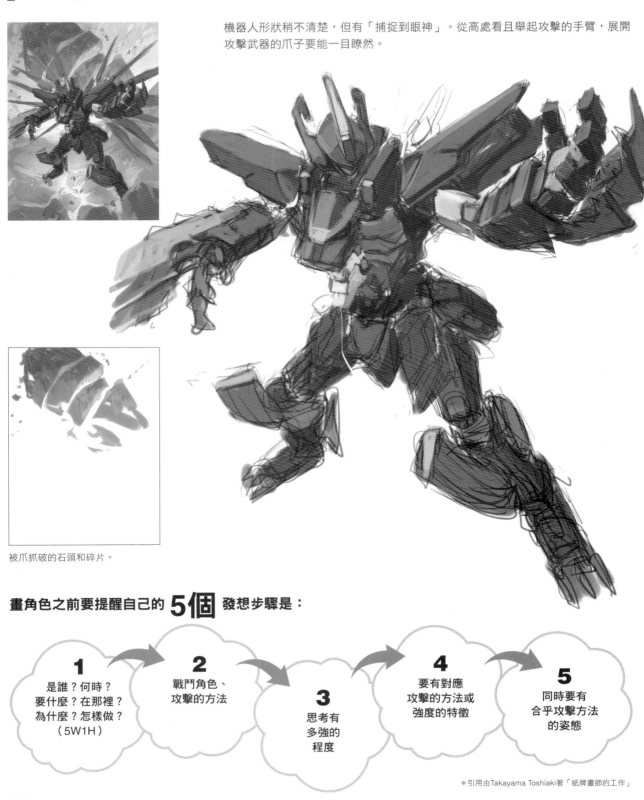

機器人形狀稍不清楚，但有「捕捉到眼神」。從高處看且舉起攻擊的手臂，展開攻擊武器的爪子要能一目瞭然。

被爪抓破的石頭和碎片。

畫角色之前要提醒自己的 5個 發想步驟是：

1
是誰？何時？
要什麼？在那裡？
為什麼？怎樣做？
（5W1H）

2
戰鬥角色、
攻擊的方法

3
思考有
多強的
程度

4
要有對應
攻擊的方法或
強度的特徵

5
同時要有
合乎攻擊方法
的姿態

*引用由Takayama Toshiaki著「紙牌畫師的工作」

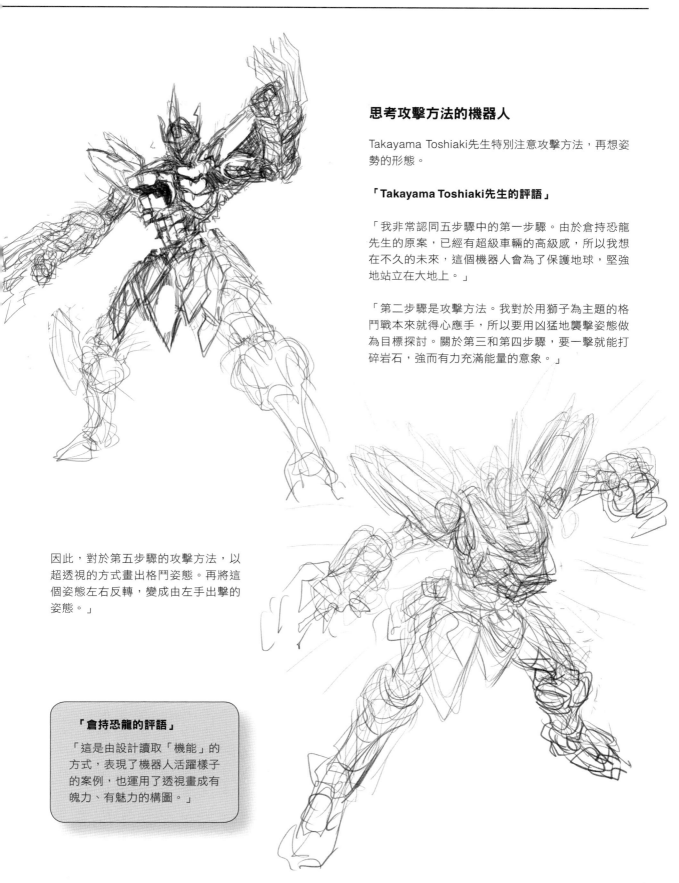

思考攻擊方法的機器人

Takayama Toshiaki先生特別注意攻擊方法,再想姿勢的形態。

「Takayama Toshiaki先生的評語」

「我非常認同五步驟中的第一步驟。由於倉持恐龍先生的原案,已經有超級車輛的高級感,所以我想在不久的未來,這個機器人會為了保護地球,堅強地站立在大地上。」

「第二步驟是攻擊方法。我對於用獅子為主題的格鬥戰本來就很應手,所以要用凶猛地襲擊姿態做為目標探討。關於第三和第四步驟,要一擊就能打碎岩石,強而有力充滿能量的意象。」

因此,對於第五步驟的攻擊方法,以超透視的方式畫出格鬥姿態。再將這個姿態左右反轉,變成由左手出擊的姿態。」

「倉持恐龍的評語」

「這是由設計讀取「機能」的方式,表現了機器人活躍樣子的案例,也運用了透視畫成有魄力、有魅力的構圖。」

提案C

機器人的主角可以看得清楚,「單純站著」的案子

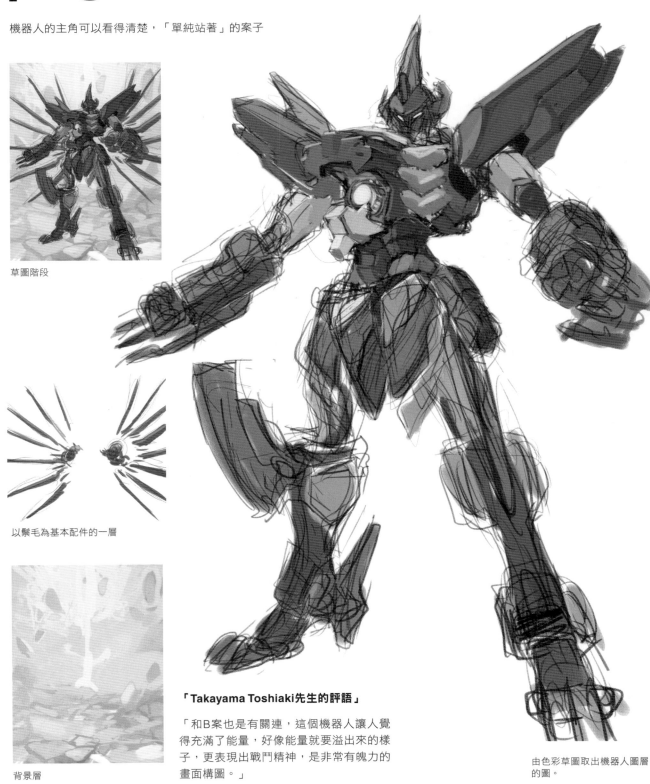

草圖階段

以鬃毛為基本配件的一層

背景層

「Takayama Toshiaki先生的評語」

「和B案也是有關連,這個機器人讓人覺
得充滿了能量,好像能量就要溢出來的樣
子,更表現出戰鬥精神,是非常有魄力的
畫面構圖。」

由色彩草圖取出機器人圖層
的圖。

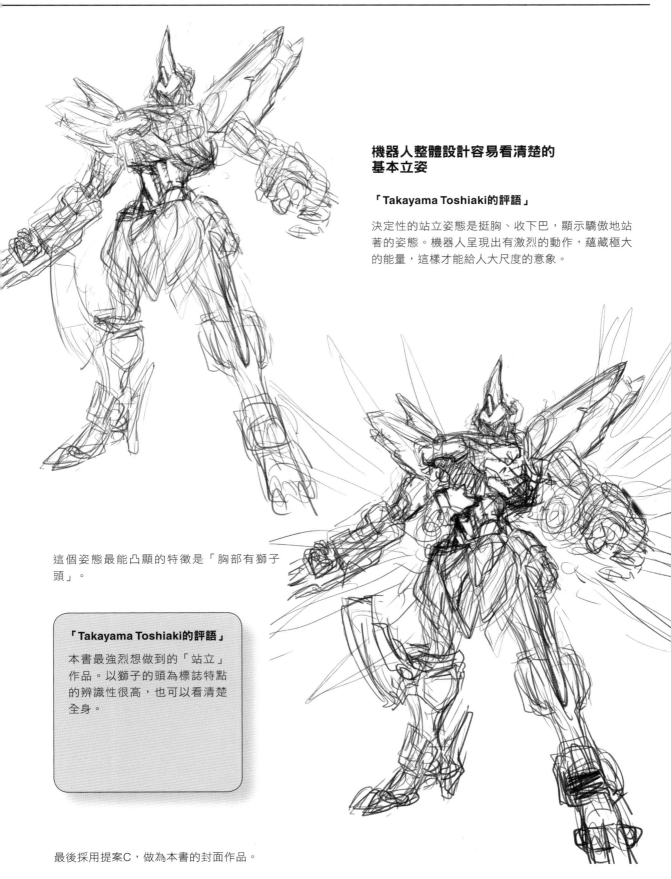

機器人整體設計容易看清楚的基本立姿

「Takayama Toshiaki的評語」

決定性的站立姿態是挺胸、收下巴,顯示驕傲地站著的姿態。機器人呈現出有激烈的動作,蘊藏極大的能量,這樣才能給人大尺度的意象。

這個姿態最能凸顯的特徵是「胸部有獅子頭」。

「Takayama Toshiaki的評語」

本書最強烈想做到的「站立」作品。以獅子的頭為標誌特點的辨識性很高,也可以看清楚全身。

最後採用提案C,做為本書的封面作品。

畫四隻腳的機器人

參考各種主題畫人形機器人。讓貓狗直立站起來，畫成2隻腳的機器人，或是4隻腳的設計，也可做出獨特的作品。用幻想世界裡出現的半人半獸角色，設計成兩種形式的機器人。

半人半馬機器人

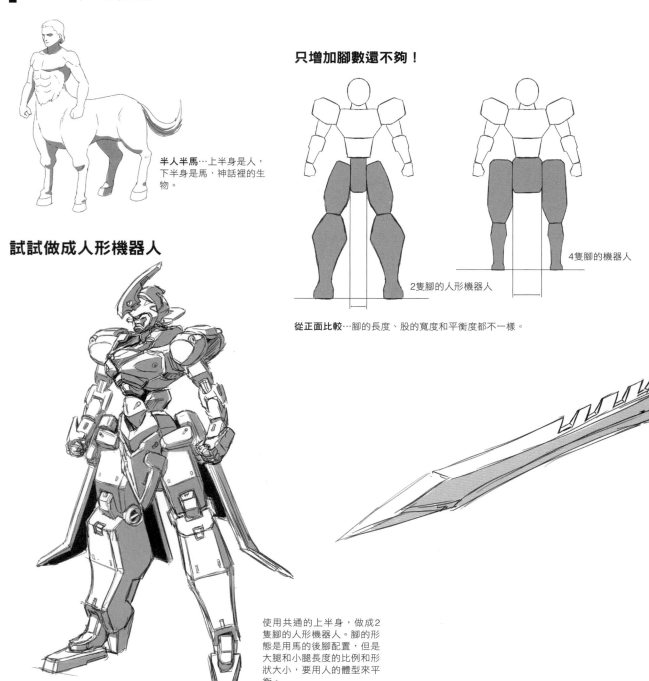

半人半馬⋯上半身是人，下半身是馬，神話裡的生物。

試試做成人形機器人

只增加腳數還不夠！

4隻腳的機器人

2隻腳的人形機器人

從正面比較⋯腳的長度、股的寬度和平衡度都不一樣。

使用共通的上半身，做成2隻腳的人形機器人。腳的形態是用馬的後腳配置，但是大腿和小腿長度的比例和形狀大小，要用人的體型來平衡。

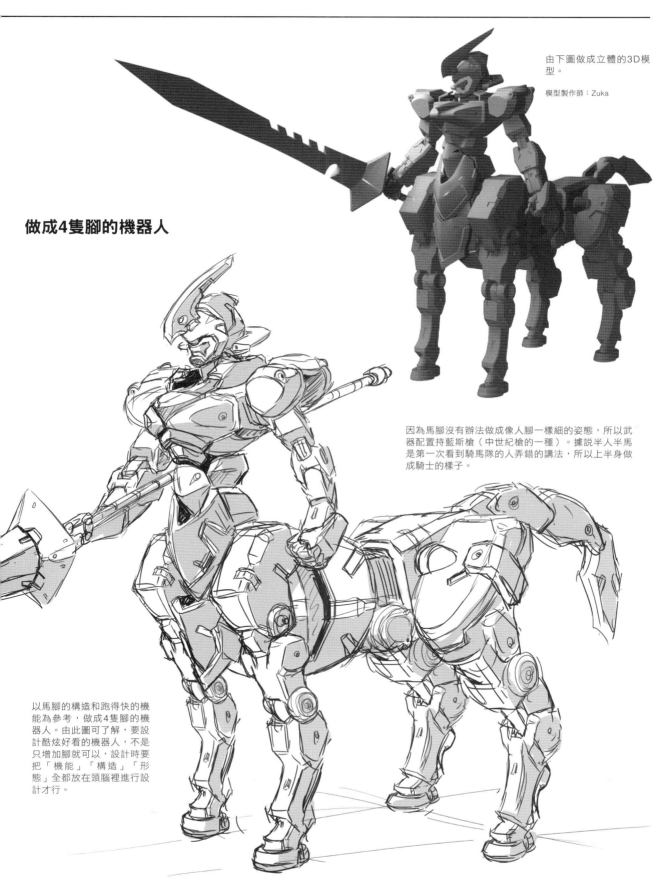

由下圖做成立體的3D模型。

模型製作師：Zuka

做成4隻腳的機器人

因為馬腳沒有辦法做成像人腳一樣細的姿態，所以武器配置持藍斯槍（中世紀槍的一種）。據說半人半馬是第一次看到騎馬隊的人弄錯的講法，所以上半身做成騎士的樣子。

以馬腳的構造和跑得快的機能為參考，做成4隻腳的機器人。由此圖可了解，要設計酷炫好看的機器人，不是只增加腳就可以，設計時要把「機能」「構造」「形態」全都放在頭腦裡進行設計才行。

製作
盒子機器人的平
面展開圖 之一

切下來之前，請先用紅色筆畫中心
線。因為本來就有格子（1～2mm
的格子），所以很容易就可以用尺
畫線條。

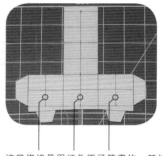

這幾條線是用紅色原子筆畫的，其他也請
用同樣的方式畫線。

（左肩部）

L-SHOULDER

（胸部）

（頭部）

（右肩部）

R-SHOULDER

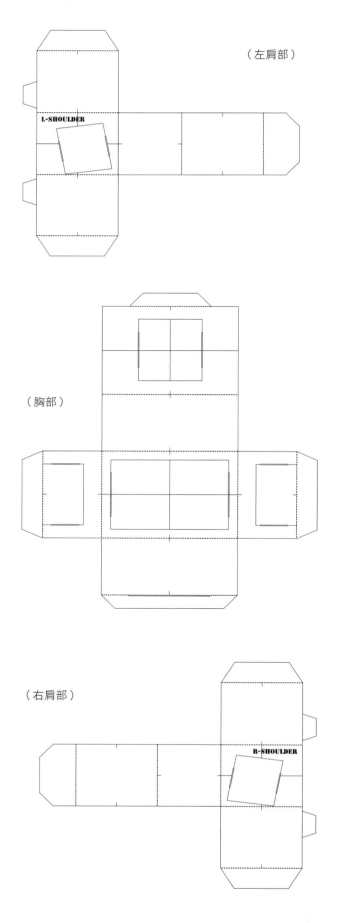

（左手臂）

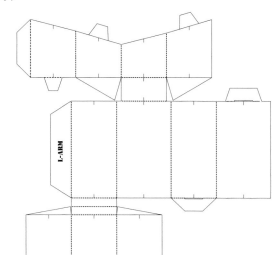

L-ARM

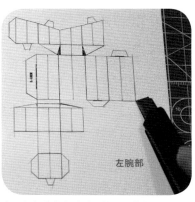

左腕部

畫了紅色的中心線後，依圖的外輪廓線，用
美工刀割下來，注意線要割正確。

（腰部）

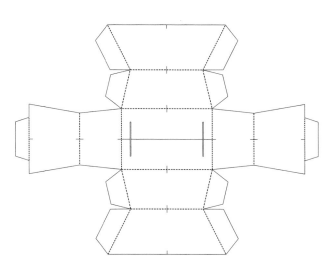

（右手臂）

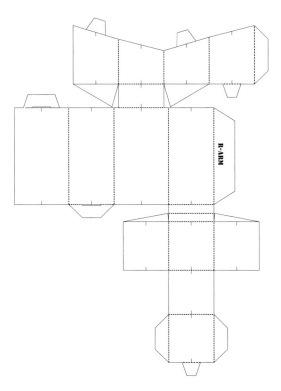

R-ARM

製作
盒子機器人的平
面展開圖 之二

要割下各部分之前，要切一個小縫，以
便做為插縫口。

（股間部）

（左大腿部）

L-THIGH

（右大腿部）

R-THIGH

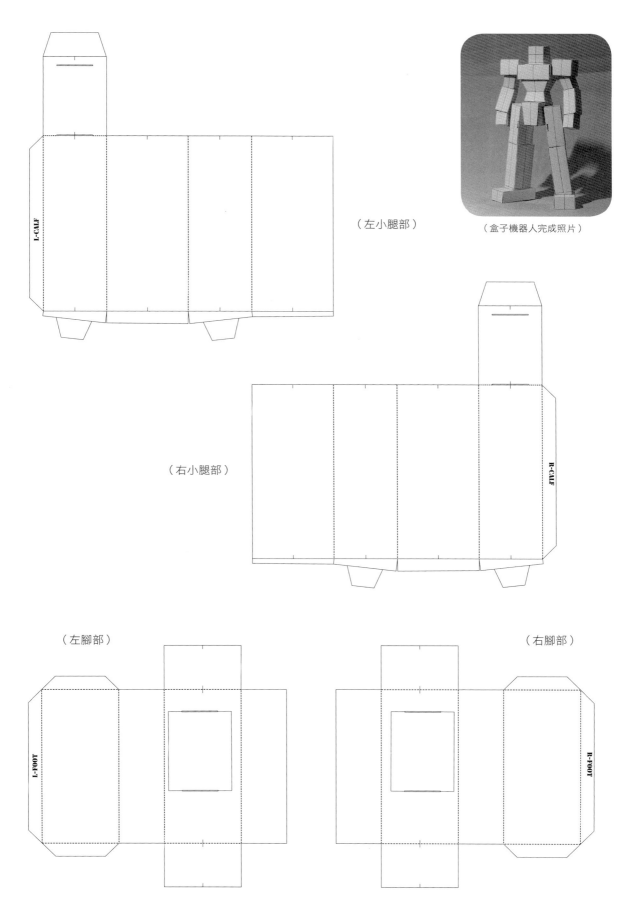

（左小腿部）

L-CALF

（盒子機器人完成照片）

（右小腿部）

R-CALF

（左腳部）

L-FOOT

（右腳部）

R-FOOT

盒子機器人組合說明書

印刷或拷貝的紙張，建議使用相紙平光的背面。
跟用具一起看到的平面展開圖，是供下載用的資料可列
印出來使用。請參考Hoppy Japan的技法網站。
http://hobbyjapan.co.jp/manga_gihou/item/607/

要準備的東西
●各部位用美工刀割下來。
●「空白黏貼處」請貼上雙面膠。
●折的部分，用「原子筆筆尖」壓痕，就可以折得很
整齊。
●請一定依照說明的順序做。

必要的用具
・透明膠帶，雙面膠帶，美
工刀
・切割墊，或厚紙板
・紅色原子筆或紅色筆。

❶ 把各部組合起來

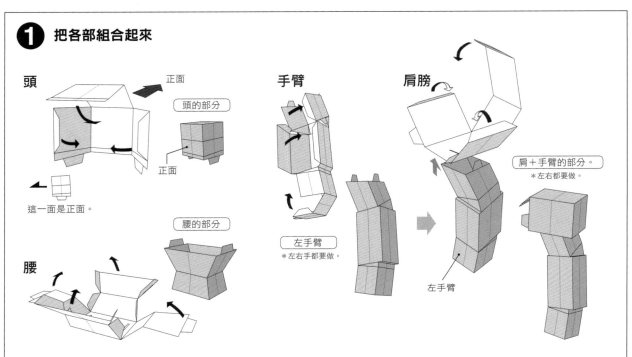

頭

正面

頭的部分

正面

這一面是正面。

腰的部分

腰

手臂

左手臂
＊左右手都要做。

左手臂

肩膀

肩＋手臂的部分。
＊左右都要做。

❷ 「頭」「腰」「肩＋手臂」全插進胸部，完成上半身。

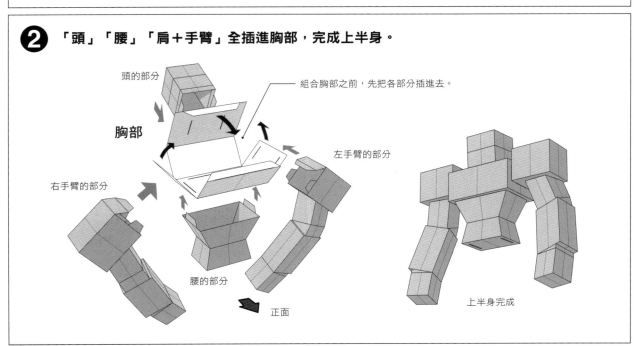

頭的部分

組合胸部之前，先把各部分插進去。

胸部

左手臂的部分

右手臂的部分

腰的部分

正面

上半身完成

重點1	雙面膠黏於空白處

雙面膠

空白部位黏貼時先貼上雙面膠,這樣組合黏貼時可以節省時間。約30分鐘就可組合完成。

重點2	插入部分的固定

 ① 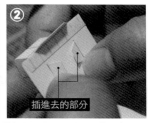 ② 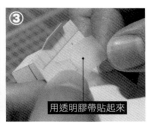 ③

插進去的部分

用透明膠帶貼起來

插進去的部分(圖①、②、③)需從後面用透明膠帶固定。

❸ 下半身是「大腿」「小腿」「腳」「股間」的4部分

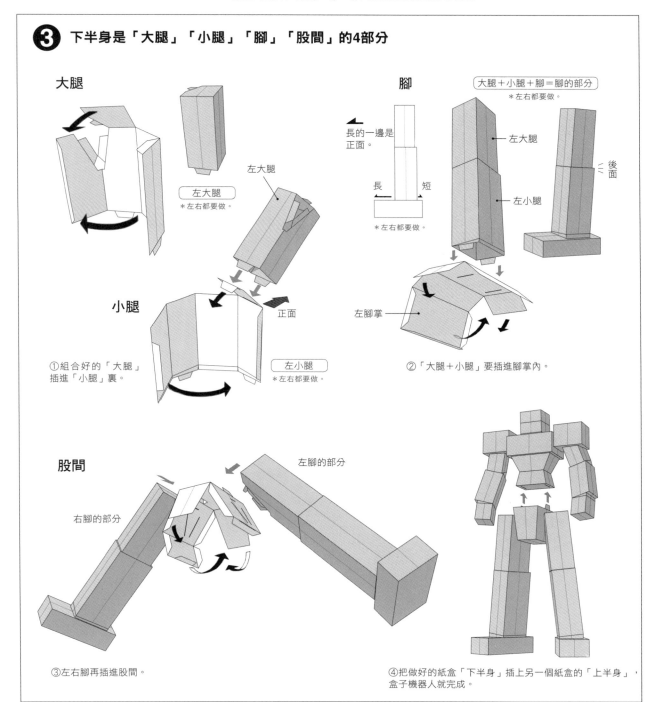

大腿

左大腿

左大腿
＊左右都要做。

小腿

①組合好的「大腿」插進「小腿」裏。

正面

左小腿
＊左右都要做。

股間

右腳的部分

③左右腳再插進股間。

腳

大腿＋小腿＋腳＝腳的部分
＊左右都要做。

長的一邊是正面。

長　短
＊左右都要做。

左大腿

左小腿

後面

左腳掌

②「大腿＋小腿」要插進腳掌內。

左腳的部分

④把做好的紙盒「下半身」插上另一個紙盒的「上半身」,盒子機器人就完成。

173

後語

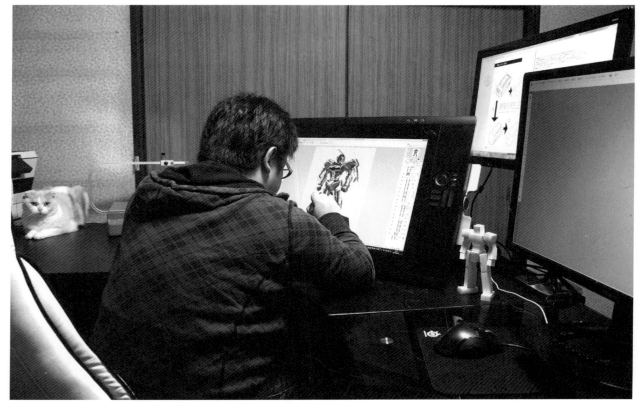

作者的工作環境
面板是BENQ 24吋2台，液晶數位繪圖板是wacom的cintiq 24HD（24吋），軟體是Adobe photoshop CC，Adobe Illustrator CS4，繪圖工具是使用SAI，CLIP STUDIO PAINT。

「**很**想畫很好看的機器人！」拿到本書的人，會不會孩兒時期就有這樣的心情，曾自由自在沒有顧慮，享受著畫機器人的快樂？我曾經就是這樣的一個小孩。長大後，開始覺得機器人是「機械」，或是「工學的東西」。

素描和透視的知識，及固有觀念妨礙思考，變成不能像孩提時輕鬆快樂地畫圖。有時那種好想要的嚮往心理，又會甦醒過來。率直純真的心是成為強烈想達成目標的原動力。

本書是由玩具設計師的視點撰寫，希望「機器人是一個有角色個性，具有各種機能，可以生動地打動任何人」的機械。本書如能對畫機器人有所幫助，作者就會感覺萬分的榮幸和欣喜！

使用手工做成的「盒子機器人」，能清楚地理解平衡感和構造，延伸如何思考設計構想，考量適合的姿態，及細部配件的配置。

因為天天都扒著Twitter，所以如果能對本書給予意見與指導將感激不盡！

我還是會以輕鬆的心情，回想兒時的嚮往，愉快地繼續面對機器人的設計工作。

倉持恐龍

繪師介紹

承蒙協助的各位繪師，
由衷表示感謝。

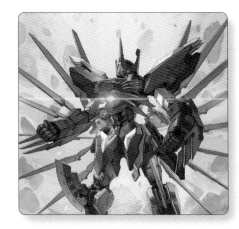

・Takayama Toshiaki
pixiv ID：37577
twitter：@tata_takayama

著作「紙牌畫師的工作」

・Suke Kiyo
pixiv ID：426722
twitter：@sukekiyo56

・椎茸Urimo
pixiv ID：35809
twitter：@ShiitakeUrimo

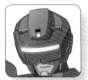

・中野牌人
pixiv ID：1071918
twitter：@nakanohaito

・Gude
pixiv ID：1898846

・As' Maria
twitter：@Asmaria_

・砂漠乃Tanuki
pixiv ID：1684486
twitter：@lovecarburetor

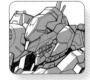

・Takamaru
pixiv ID：13954
twitter：@taka__maru

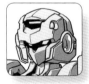

・Susagane
pixiv ID：8998
twitter：@susagane03

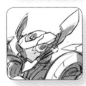

・Sorokofu
pixiv ID：93941
twitter：@solokov09

・Painted MIKE
pixiv ID：722851
twitter：@PaintedMIKE

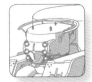

・Tonami Kanji
pixiv ID：3239663
twitter：@tonamikanji

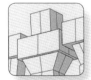

・Zuka
twitter：@re_dgzuka

・ikuyoan
pixiv ID：279153
twitter：@ikuyoan

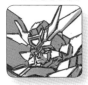

・文月Homura
pixiv ID：650474
twitter：@7_homura

●著者介紹

倉持恐龍（Kyoryu Kuramochi）玩具設計師。

本名田野邊 尚伯，在軟體公司當程式設計師，由於無法忘懷當設計師的夢想，於是辭掉工作，進入株式會社ブレックス，擔任紙牌遊戲企劃的藝術指導業務，和海外玩具設計的工作。此外，也擔任「超級戰隊系列」的英雄設計師。之後成為「非公認戰隊アキバレンジャー（非公認戰隊秋葉原連者）」的英雄首席設計師。退出株式會社ブレックス後，筆名改為「倉持恐龍」，活躍於玩具的造形繪畫、圖面指導、企劃等工作。

TNG PATLABOR marking design（松竹株式會社）／「Frame Arms XFA-CnV Vulture 禿鷹遊戲」機械設計（株式會社壽屋）／「GIBOT」Produce Design（株式會社2.5次元Terebi）／〔宇宙船〕35週年紀念Logo設計（株式會社Hobby Japan）／「未來戰姬Spleinir（北歐神話之神獸）STAR GAZER」／〔samurai武士〕角色意象設計（株式會社Premium Japan）／〔Mermaid Lovers（人魚的戀人）〕機械設計（Earth Star Entertainment地球星娛樂公司）／「民俗舞蹈學園」（Chien）

〔mail〕tanobe@mail.goo.ne.jp 〔pixiv〕ID:33337 〔twitter〕@kyoryu_kuramo

●執筆補佐

Yanagi Ryuta

京都 精華大學 漫畫學部 故事漫畫組畢業。
擔任本書第2章「畫有動作姿態的機器人」範例繪師，並擔任各章的機器人設計繪圖，和色彩繪圖。曾任美術預備學校的兼任講師，並有2年機器人漫畫的機械繪畫經驗。也活躍於紙牌遊戲的插畫及遊戲的機械設計。

〔pixiv〕ID:24195 〔twitter〕@yryuta99

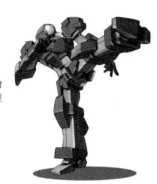

機器人描繪構圖基本技巧

從盒子機器人到原創機器人的完整解析

作　　者／倉持恐龍
編　　輯／角丸圓
譯　　者／賴一輝
校　　審／林冠霈
發 行 人／陳偉祥
發　　行／北星圖書事業股份有限公司
地　　址／新北市永和區中正路458號B1
電　　話／886-2-29229000
傳　　真／886-2-29229041
網　　址／www.nsbooks.com.tw
E-MAIL／nsbook@nsbooks.com.tw
劃撥帳戶／北星文化事業有限公司
劃撥帳號／50042987
製版印刷／森達製版有限公司
出 版 日／2016年6月
I S B N／978-986-6399-32-9
定　　價／350元

ロボットを描く基本 箱ロボからオリジナルロボまで
©倉持キョーリュー, 角丸つぶら/ HOBBY JAPAN

本書如有缺頁或裝訂錯誤，請寄回更換。

●編輯

角丸圓（Tsubura Kadomaru）

懂事之後，就喜愛素描繪畫，中學和高中時擔任美術部部長。守護當時已經成為GUNDAM（機動戰士）懇親會的美術部和部員，培育了現在活躍於遊戲和動畫領域的創作者。本身是在東京藝術大學藝術學部，學習「映像表現」和當時全盛時期的現代美術的油畫。

除「人物を描く基本」「水彩画を描くきほん」「カード絵師の仕事」「アナログ絵師たちの東方イラストテクニック」的編輯工作外，也負責「萌えキャラクターの描き方」「萌えふたりの描き方」等系列書系。

●封面繪製

Takayama Toshiaki

●表紙設計，本文編輯

島內 泰弘 設計室

●企劃

久松 綠（Hobby Japan）
谷村 康弘（Hobby Japan）

國家圖書館出版品預行編目(CIP)資料

機器人描繪構圖基本技巧／倉持恐龍作；賴一輝譯. -- 新北市：北星圖書, 2016.06
　　面；　公分
　　ISBN 978-986-6399-32-9（平裝）

1. 漫畫 2. 機器人 3. 繪畫技法

947.41 105004903